JN073231

コンヴィヴィアル・テクノロジー

人間とテクノロジーが共に生きる社会へ

緒方壽人

コンヴィヴィアル？

思想家イヴァン・イリイチは、著書『コンヴィヴィアリティのための道具（Tools for Conviviality）』において、行き過ぎた産業文明によって人間が自らが生み出した技術や制度といった道具に隷従させられているとし、つまり、人間は道具を使っているつもりで実は道具に使われているとし、未来の道具は、人間が人間の本来性を損なうことなく、他者や自然との関係性のなかでその自由を享受し、創造性を最大限発揮しながら共に生きるためのものでなければならないと指摘した。[*1] 本書は、この「コンヴィヴィアリティ」という概念を足がかりに、これからの人間とテクノロジーのあり方を探っていく。

そもそも「コンヴィヴィアル（convivial）」という言葉は聞き慣れない言葉である。日本語では「自立共生」などの訳語が与えられるが、元はラテン語の convivere に由来し、con は「共に」、vivere は「生きる」、すなわち英語で言えば *live together* 「共に生きる」ことを意味する。

イリイチは、なぜこの言葉を選んだのか。この言葉にどんな意味を込めたのだろうか。メキシコでイリイチに直接師事した山本哲士氏の著書には、次のような一節がある。[*2]

たとえば、ラテンアメリカのある山村に、異質な人（他所からきた宣教師や神父）が訪れ、バナキュラーな暮らしをしている村人たちに役立つ「いい話」をしたとする、それがいままでなかった異質な話であるのに、村人たちの暮らしに役立つようなものであり、和気藹々とその時間がすごされたとき、「今日はとてもコンビビアルだった」という言い方をされる。他律的なものが、自律的なものに良い方向へ働いたということだ。現在の日常でも、それは使われている。

スペイン語では、現在でも日常語として生きている言葉だ。メキシコシティにある大きな公園、チャプルテペック公園は、「コンビビアル」と銘されている。子どもと大人たちが、楽しく過ごす場所である。他所の異質なもの、そしてある限られた時間、そして相反しているものが共存しえたとき、これがコンビビアルなものの要素である。（『イバン・イリイチ』）

また、19世紀フランスの食物哲学者ブリヤ゠サヴァランにとって、コンヴィヴィアリティ（convivialité）とは、異なる人々が長い時間をかけて美味しい食事をしながら親しくなり、インスピレーションに満ちた会話をしながら時間が過ぎていくことを意味していた。[*3] ちなみに、フランスの世界的酒造メーカーであるペルノ・リカールは、2019年「Be A Convivialist！（コンヴィヴィアリストになろう！）」と銘打ったグローバルキャンペーンを実施している。[*4] キャンペーンの目玉として製作され

5

たドキュメンタリーフィルム「The Power of Convivialité（コンヴィヴィアリティの力）」は、上海のカラオケに集うミレニアルからマルセイユで友達と街に繰り出す女性たち、ニューオーリンズの素敵なディナー、ベルリンの大晦日、メキシコのビーチ、ブルックリンのバー、インドの結婚式まで、誰かと分かち合う時間を過ごす「コンヴィヴィアリスト」たちの姿が綴られたロードムービーである。

自律と他律のバランス、自分とは異なる他者との出会い、そうした他者と同じ場や時間を分かち合うこと——コンヴィヴィアリティという言葉には、ただ「共に生きる」という意味だけではすくい取れないニュアンスが含まれているのである。

もちろん、毎日宴が続くようなユートピアを夢想したいわけではない。ただ、コンヴィヴィアリティは、まさにコロナ禍でわたしたちが失ってしまったものそのものではないだろうか。本書はコロナ以前から企画してきたものであるが、文字通りコンヴィヴィアルな場を失っているいまだからこそ、改めて人間同士のコンヴィヴィアリティについて、そしてそれだけでなく、人間とテクノロジーとの間の、あるいは人間と自然との間のコンヴィヴィアリティについて考えてみたいのである。

目次

目次

プロローグ

何のためのイノベーション？

いま、様々な分野でイノベーションが求められている。「技術革新」と訳されることが多いイノベーションという概念を提唱した経済学者シュンペーターによれば、本来のイノベーションは技術だけでなくより広い概念を指す。[*1]「新結合」という言葉で表されるように、イノベーションは異なる要素の新しい組み合わせから生まれるのである。モノとコトが密接に関係しあってプロダクトやサービスが成立する時代においては、ひとつの領域に閉じることなく、より統合的で領域横断的な取り組みがあらゆる分野でますます求められている。

わたしが働くデザインイノベーションファーム Takram では、今後の社会で重要性を増す3つの視点を、ビジネス（B）・テクノロジー（T）・クリエイティビティ（C）の三角形を使って説明することがある。[*2] 経済的な合理性を考えるビジネスの視点、技術的な実現可能性を考えるテクノロジーの視点、それに加えて、人を動かすデザインやクリエイティビティの視点、そのどれもが欠かせない要素であり、なおかつそれらの間を行き来しながら結合させること。ビジネスのことだけを考えていても、テクノロジーのことだけを考えていても、デザインやクリエイティビティのことだけを考えていても、イノベーションはなかなか生まれないのである。

12

そして同時に、これからの時代には、そもそも何のためにイノベーションが必要なのかという視点も欠かせない。いまや、ビジネスマンはビジネスを成立させる力を儲かることだけに使っていればいい時代ではないし、エンジニアはテクノロジーの力を使って何でも実現させていい時代ではないし、デザイナーやクリエイターは人の気持ちや行動を変えることができるクリエイティビティの力を無自覚に使っていい時代ではないのである。

テクノロジーの側から考えるテクノロジー論

そのなかでも本書で中心に考えていきたいのは、これからのテクノロジーのあるべき姿についてである。人間はその歴史の中で様々なテクノロジーを生み出してきたが、「人新世」とも言われるいま、気候変動をはじめとして世界は様々な課題に直面しており、もはや人間の欲望や都合に合わせてテクノロジーの力で「つくれるものは何でもつくる」という時代ではなくなってきている。

人間がこれからも持続的に生きていくためには、テクノロジーはどうあるべきなのだろうか。これまで、そのような大きな視点で物事を考えることは思想や哲

学といった人文学の役割だったかもしれない。いま、実際に思想家や哲学者や社会学者によってそのような「人新世のテクノロジー論」が盛んに論じられつつもある。もちろん、人間社会の過去・現在・未来を俯瞰した人文学の叡智からわたしたちは多くを学ぶことができる。ただ、現在進行形で常に変わり続ける先端的なテクノロジーの本質をより深く理解しているのは、そのテクノロジーに関わるエンジニアやサイエンティストであり、いま、そうしたテクノロジーの側からも、改めてこれからのテクノロジーがどうあるべきかを考える必要があるのではないだろうか。

万有情報網プロジェクト

本書は、わたしが関わっている ERATO 川原万有情報網プロジェクトがひとつの出発点になっている。ERATO 川原万有情報網プロジェクトは、実世界のあらゆるモノ同士がつながる "Internet of Things : IoT（モノのインターネット）" の未来を見据えたプロジェクトである。*3　今後情報技術が実世界にさらに浸透していくなかでテクノロジーはどうあるべきか、いくつかの具体的な研究にわたし自身もデザ

14

インエンジニアとして関わりながら、同時に全体を俯瞰してこのプロジェクトが実現しようとしている未来のビジョンを明確化する取り組みを行ってきた。その意味で本書は、そこで議論されてきた万有情報網プロジェクトのビジョンをベースとして、さらにそれを発展させたものとなっているとも言える。

本書の最終章では、この ERATO 川原万有情報網プロジェクトの各研究領域のリーダーたちとの対談も収録している。本書はあくまでわたし個人の視点でこれからのテクノロジーのあるべき姿、またそのようなテクノロジーはどのように存在しうるかを考えていくが、抽象的で概念的な議論にとどまらず、具体的な先端テクノロジーの実践の現場で各領域を牽引する研究者たちとの議論を繰り返し、抽象と具体の振り子を行き来しながら思索を深められたことは、本書の内容により多くの示唆を与えてくれるものとなった。

Internet (of Human beings) から Internet of Things へ

さて、この 50 年の間に飛躍的な発展を遂げたテクノロジーの代表と言えば、間違いなく情報テクノロジーが挙げられるだろう。情報テクノロジーは、ムーアの

法則とも呼ばれる指数関数的なハードウェアの性能向上やソフトウェア技術のみならず、ユーザーインターフェイスやインタラクションデザイン、新たなサービスやビジネスモデルの変革をも原動力として取り込みながら、パーソナルコンピュータやスマートフォン、人工知能に至るまで、様々なイノベーションを生み出してきた。インターネットを中心とした情報テクノロジーは、いまやわたしたちの生活や社会にとって、なくてはならない重要な存在になっているのである。

さらにインターネットの技術革新と普及を経て2010年代になると、コンピュータのさらなる小型化と低コスト化、無線通信技術の発達などにより、実世界のモノ同士がつながる世界、いわゆる "Internet of Things : IoT" が具現化されてきた。それまではあくまで人間によってもたらされる情報をつなぐ「神経網」でしかなかったインターネット、すなわち "Internet of Human beings" に、無線タグやセンサといった「感覚器」を通して実世界の情報を加えることでより多くのデータを活かすことができるようになったことを意味し、その期待は近年急速に高まっている。ジェレミー・レフキンは、デジタルな世界で実現された「限界費用ゼロ社会」が、やがてエネルギーやモビリティなど実世界においても実現され、IoTがその基盤となると予測している。*4

しかしながら、デジタルな世界と違い、実世界で利用価値を持つには、実世界から情報を受け取るだけでなく、何らかのかたちで実世界に応答し働きかける必

要がある。その意味では現在のIoTデバイスの多くは、あくまで空間に無線タグやセンサなどを静的に配置し、周囲の環境やモノの利用に関するデータを受動的に受け取る「感覚器」でしかなく、受け取った情報をもとに自らの「頭脳」で考え、実世界を能動的に動き回ったり、実世界に応答し働きかける「身体」を持った存在にはなっていないのが現状である。

課題は実世界で起こっている

なぜデジタルな世界だけでなく実世界におけるテクノロジーが重要なのか。それは、様々な課題がまさに実世界で起こっているからである。いまわたしたちは、国連の定める持続可能な開発目標（SDGs）に代表されるような人類共通の課題に直面しているが、改めてそれらの課題を見渡してみれば、気候変動、エネルギー資源や食料の問題など、様々な社会課題はいずれも実世界で起きている課題なのだ。

情報テクノロジーを活用してそれらの課題解決に取り組むためには、情報テクノロジーが「神経網」としてのインターネットや、実世界から情報を集める「感覚器」としての従来の受動的なIoTの概念を超えて、受け取った情報を使って考える

「知能」を持ち、人間や環境と調和しながら、自律的に生み出され、動き、実世界に応答し働きかけるような「身体」を持った存在になることが求められているのである。

コンヴィヴィアルな道具

本書の冒頭にも述べたように、イリイチは、人間が自らが生み出した技術や制度といった道具に隷従させられているとして、行き過ぎた産業文明を批判した。そして、未来の道具はそのようなものではなく、人間が人間の本来性を損なうことなく、他者や自然との関係性のなかでその自由を享受し、創造性を最大限発揮しながら共に生きるためのものでなければならないと指摘し、それを「コンヴィヴィアル（convivial）」という言葉に託した。イリイチが人間と道具との関係におけるコンヴィヴィアルな状態と対比しているのは、人間が道具に依存し、道具に操作され、道具に隷属している状態である。

道具を使うのか、道具に使われるのか。現実を顧みれば、わたしたちはいま様々なテクノロジーに囲まれながら、道具を使いこなしているつもりで、知らず知ら

ずのうちに道具に使われてしまっている状態に陥ってはいないだろうか。そうではなく、あくまで人間が主体性を保ちながらその生をいきいきと生きるための能力や創造性をエンパワーしてくれる、そんなコンヴィヴィアルな道具とは、具体的にはどんなものであるべきだろうか。

1970年代にこの概念を提唱したイリイチは、自転車をその象徴的な例としてとりあげている。確かに自転車はあくまで人間が主体性を持ちながら、人間の移動能力をエンパワーしてくれる素晴らしいテクノロジーである。イリイチはこの他にも、人類史を振り返りアルファベットや印刷機や図書館をそうしたコンヴィヴィアルな道具の例として挙げているが、では、現代社会において具体的に例示できるような道具にはいったいどんなものがあるのだろうか。

実はその後、イリイチをはじめとする人間性を取り戻そうとする思想が大きな影響を与えたと言われる、世界を変えた道具がある。それが、パーソナルコンピュータやインターネットだ。もちろんそれらの誕生に思想的な影響を与えたのはイリイチだけでないが、実際に初期のパーソナルコンピュータやインターネットを生み出したハッカーたちがイリイチをたびたび引用し、「コンヴィヴィアル」という言葉を好んで使っていたことが記録にも残っている。

言われてみれば確かに、それまで国家や大企業などだけが特権的に所有することができ、限られた専門家だけが使うことができたコンピュータや軍事用のネッ

トワークを、個人が主体性を保ちながらその能力や創造性を最大限に発揮できるよう人間をエンパワーしてくれるテクノロジーに変えたという意味で、パーソナルコンピュータやインターネットは、まさしく「コンヴィヴィアリティのための道具」だったと言えるだろう。

カーム・テクノロジーからコンヴィヴィアル・テクノロジーへ

ところが、インターネットやコンピュータが飛躍的な進化を遂げ、日々の生活の中でなくてはならないものになったいま、巨大なIT企業が支配的な地位を得たり、SNSによってフィルターバブルやポストトゥルースと呼ばれるような新たな弊害が生まれてもいる。あらゆる人が主体性を保ちながらその能力や創造性をエンパワーしてくれる道具であったはずのコンピュータやインターネットが、知らず知らずのうちに、再び人間が道具に隷属させられてしまうような状況、人間が道具に使われているような状況を生み出してもいるのである。

マーク・ワイザーは、人間がコンピュータの存在を意識することなく環境そのものにテクノロジーが溶け込んでいく「カーム（静かな）・テクノロジー」を提唱

した。人間がテクノロジーに合わせるのではなく、テクノロジーの方が人間に合わせてくれる、分厚いマニュアルを読むことなくストレスなく思い通りにやりたいことを実現できるような世界である。このような考え方が提唱された背景には、電源ボタンを押せば動くような単純な道具の時代とは違って、コンピュータの登場が、道具と人間との間にそれまでにはなかったような多様で複雑なインタラクションをもたらしたことがある。コンピュータの高度な機能を使いこなすために専門的な知識や習熟を必要とするのではなく、人間の振る舞いや心理なども考慮しながら、道具と人間との間の摩擦や齟齬をなくそうという「カーム・テクノロジー」の思想は、ユーザーインターフェイスやヒューマン・コンピュータ・インタラクションにおいて重要な考え方であることは言うまでもない。

しかし一方で、そこで描かれているような、人間がテクノロジーを意識することなく自然に使いこなせる世界は、裏を返せばテクノロジーがブラックボックス化され、さらに言えばブラックボックス化されていることにさえ気づかない世界にもつながりかねない。そこには先ほど述べたような、知らず知らずのうちに再びテクノロジーに隷属させられてしまう状況を生み出す危うさも潜んではいないだろうか。

本書であえて「コンヴィヴィアル」という言葉に注目するのは、この言葉には冒頭でも紹介したように、日本語の「共生」という言葉ではすくい取れない、「異な

21

る他者同士」が「ワイワイと賑やかに集っている」といったニュアンスが含まれているからだ。「コンヴィヴィアル」という言葉には、「カーム（静か）」に存在が見えなくなっていくのではなく、人間と共にいきいきと「生きる」テクノロジーのイメージがあるのだ。

イリイチが「コンヴィヴィアリティのための道具」を提唱してから半世紀が経とうとするいま、改めて本書で考えていきたいのは、使いこなすのに専門的な知識や習熟が必要な特権的なテクノロジーでもなければ、使いこなしているようでいて知らず知らずのうちにわたしたちを隷従させているようなテクノロジーでもない、人間が人間の本来性を損なうことなく、他者や自然との関係性のなかでその自由を享受し、それぞれの能力や創造性を自発的に最大限に発揮しながら共に生きるための「コンヴィヴィアル」なテクノロジーとはどのようなものなのかという問いである。

本書の構成

本書は以下のような構成をとる。

［第1章　人間とテクノロジー］では、イリイチが『コンヴィヴィアリティのための道具』で伝えようとしたメッセージを改めて紐解いていく。イリイチは、テクノロジーだけでなく社会システムも含めたあらゆる「道具」には、人間の能力を高めてくれるに至る第一の分水嶺と、逆に人間から能力を奪ってしまうに至る第二の分水嶺があると言い、その「二つの分水嶺」の間にとどまる多元的なバランスを保つためのガイドラインを示した。そこでイリイチが提示した多元的なバランスのための「生物学的退化」「根元的独占」「過剰な計画」「二極化」「陳腐化」「フラストレーション」という6つの視点は、まさにいまわたしたちが第二の分水嶺を超えたテクノロジーの時代にいることに改めて気づかせてくれる。

［第2章　人間と情報とモノ］では、情報テクノロジーの時代における「二つの分水嶺」とは何かを考えていく。コンピュータとインターネットがもたらした情

報テクノロジーは、ある意味では個人の力を高めてくれるコンヴィヴィアルな道具であるが、一方で情報テクノロジーという「道具」にもまた「二つの分水嶺」は存在する。ここで考えなければならないのは、イリイチの時代のテクノロジーが象徴したエネルギーや動力といった「物理的な力」ではなく、情報テクノロジーが象徴した「知的な力」であることだ。さらには、今後IoTやAI技術の発展によってデジタル化が進み、モノがより自律的に自ら感じ、考え、動き回る世界において、テクノロジーはもはや「道具」というより、自律性をもった「他者」といった存在に近づく。また、すでにそうした世界に足を踏み入れつつあるいま、改めて人間の持つべき自律性とは何かについても考えていく。

［第3章 人間とデザイン］では、人間と情報とモノがより深く複雑に関わりあい、人間を無視してテクノロジーだけを取り出して議論することができない情報の時代において重要性を増す「デザイン」について見ていく。なぜなら、デザインとはまさしくテクノロジーと人間のあいだにある「道具」であり、デザインすることは人間に着目することであり、デザインは人間を動かす「力」を持っているからである。デザインの歴史を振り返りながら、デザインの「力」とは何かを紐解き、そしてデザインという「道具」における行き過ぎた「第二の分水嶺」についても考えていく。デザインは人間を動かす「力」を持っているからこそ、人間をテクノロジー

に依存させるものにも、人間に自律性を取り戻させてくれるものにもなり得るのである。

[第4章　人間と自然]では、人間が地球に影響を及ぼし始めた「人新世」とも言われる気候危機の時代に、テクノロジーの果たすべき役割について考えていく。ギリシャの哲学者ヘラクレイトスは「自然〈ピュシス〉は隠れることを好む」と言い、テクノロジーの語源であるギリシャ語の〈テクネー〉とは「自然の中にある隠された力を現れさせる」ことを意味していたという。そう考えると、いまテクノロジーは自然の力を現れさせるばかりで、自然の中に隠れさせることができていないのではないか。自然と共に生きるために、ハイデガーの言うような自然を駆り立てないテクノロジーはいかにして可能だろうか。そして、サステナビリティの本質とはいったい何なのか。思想や哲学の歴史における人間と自然とテクノロジーの関係を紐解くことは、テクノロジーに関わるエンジニアやデザイナーにとっても様々な気づきを与えてくれるはずである。

[第5章　人間と人間]では、人間と人間との関係、つまり人間社会について考える。本書冒頭にも述べたように、コンヴィヴィアルとは端的に言えば「共に生きる」ことを意味する。わたしたちは自然から逃れて生きていくことができない

ように、生まれながら他者の存在なしに一人で生きていくことはできない。そうであるならば、テクノロジーは、自然から逃れるためではなく、自然と共に生きるための道具であると同時に、他者との関わりを断つためではなく、他者と共に生きるための道具でもあるべきだろう。フィルターバブルと言われるような人間同士の分断が様々な問題を引き起こしているなかで、そもそも「わたしたち（We）」とは何を意味するのか、寛容や責任や信頼といった、普段何気なく使っている概念について様々な思想にも触れながら、人間と人間の関係における二つの分水嶺についても考えていく。

そして［第6章　コンヴィヴィアル・テクノロジーへ］では、ここまでの章を振り返りながら、現代版「コンヴィヴィアリティのための道具」とも言うべきコンヴィヴィアル・テクノロジーとはどのようなものかを改めてわたしなりにまとめてみたい。この第6章がいわば本書の核心である。

さらに［第7章　万有情報網］では、本書を執筆する出発点ともなったERATO川原万有情報網プロジェクトの研究総括である東京大学の川原圭博教授をはじめ、最先端のテクノロジーに日々関わりながら各研究領域を牽引するリーダーたちとの対話を通して、コンヴィヴィアル・テクノロジーについて共に考え、その実践

26

の可能性や課題を探っていく。

　わたし自身がデザインエンジニアとしての経験のなかで考えてきたこと、そして、テクノロジーの歴史から、情報、デザイン、自然、人間社会に至るまで、これまでに触れてきた先人たちの哲学や思想を巡る本書が、テクノロジーに関わるすべての人にとって、改めていまここからの人間とテクノロジーのあるべき関係について考えるきっかけになれば幸いである。

第1章

人間とテクノロジー

テクノロジーとは何か

いま、わたしたちの身の周りには様々なテクノロジーがあふれている。そして、わたしたちは普段テクノロジーという言葉を何気なく使ってもいるが、テクノロジーとはそもそもいったい何だろうか。まずは改めてそこから考えてみたい。

テクノロジーという言葉からすぐに思い浮かぶのは、最新のスマートフォンやAIやロボットといったものかもしれないが、テクノロジーとはそういった最新の技術だけを意味するものではない。第三次産業革命とも言われる、パーソナルコンピュータやインターネットを生み出した情報技術の登場から歴史を遡ると、テレビや冷蔵庫といった電化製品を生み出した電気（エレクトロニクス）による第二次産業革命、そしてエネルギーと動力の革命によって工場や自動車などを生み出した機械化による第一次産業革命、さらには家や家具やその他動力を使わない様々な道具、もっともっと歴史を遡っていけば、火を扱うようになったことや、動物の骨を振り上げる『2001年宇宙の旅』冒頭シーンに象徴されるような、自然にあるものを素朴な道具にすることから、テクノロジーの歴史はすでに始まっている。言ってみれば、テクノロジーの歴史は人類の歴史そのものとも言えるのである。

立ち止まれない人間とテクノロジーの共進化

人工物の発明には不気味な鏡がついていて、人間は自身が作ったもののなかに、自身の可能性を見いだすことで人間になる。したがって、人間はただ道具を発明するわけではない。道具が人間を発明するのだ。（中略）道具と人間は互いを生み出しあっている。

（『我々は人間なのか?』[*1]）

人間は常に新しいテクノロジーを生み出し、そのテクノロジーを使いこなすことでそれまでできなかったことができるようになる。それは、人間がテクノロジーを生み出すことで、テクノロジーがそれを使いこなす新しい人間を生み出していると言うこともできるだろう。さらに、そうして生み出された新しい人間はそのテクノロジーを使ってまた新しいテクノロジーを生み出し、生み出された新しいテクノロジーにまた人間が適応していく——人類はそのようなテクノロジーとの共進化のサイクルを繰り返すことによって、人間の身体能力や認知能力を拡張してきたのである。

気づけばいまや、エネルギーにせよ計算能力にせよ、すでにテクノロジーは生身の人間の持つ能力をはるかに超える力をわたしたちに与えている。わたしたちは自動車

や飛行機を使って身体能力をはるかに超えるスピードで移動し、手のひらに収まるデバイスで世界中いつでもどこでも自分の居場所がわかり、一時間後に雨が降ってくるかがわかり、SNSで世界中の人とつながり、地球の裏側の人ともリアルタイムに顔を見ながら話すことができる。わたしたちは、その道具がなかった頃には想像もできなかったような能力を当たり前のように受け入れ、それを自分の身体能力や認知能力が拡張されたかのように日々使っているのである。

問題は、そうした人間とテクノロジーとの共進化のサイクルに歯止めをかけるメカニズムがあらかじめ組み込まれてはいないことである。かつて物理学者のリチャード・ファインマンはその最期に、「What I Cannot Create, I Do Not Understand.（つくれないものはわかったとは言えない）」という言葉を黒板に書き残している。*2 それは物事を理解することの本質を言い表していると同時に、裏を返せば「わかったものはつくれる」という力強い科学者宣言だとも言える。人間は、テクノロジーによってそれができることがわかると、つくることを止められない性質を持っているのである。

歴史を振り返れば、人間はより速い乗り物、より高い建物、より大きな力を手に入れることを常に求め続け、そしてその流れはこれまで加速し続けてきた。過去を振り返って、テクノロジーとの共進化のサイクルの中で人間が主体的に立ち止まることができたことがいったいどれほどあっただろうか。少なくとも、ただなすがままにしているだけでは、わたしたちはそのサイクルに歯止めをかけることはできないのである。

テクノロジーへの依存によって奪われる二つの主体性

人間がテクノロジーとの共進化によって生身の能力以上の能力を獲得するということは、裏を返せば、人間がもはやそのテクノロジーなしでは生きていけないという依存状態に陥ることと隣り合わせである。わたしたちはすでに、自動車や電車や飛行機といった移動のためのテクノロジーや、パソコンやスマホというコミュニケーションのためのテクノロジーなしには生活や仕事が成り立たなくなりつつある。そのような依存状態は、テクノロジーが人間から二つの意味で主体性を奪っていくことにもつながっていく。

一つは、「使う」という意味での主体性である。あるテクノロジーに依存することでその他の選択肢を選ぶことができなくなり、道具を使っているようでいて実は道具に使われている状態になってしまうのである。そして道具によって自分の能力が拡張されていると感じるほど、それが道具に依存していることによるものだとすら気づけなくなる。わたしたちは遠くまで行ける能力やたくさんの人とつながれる能力を得ているが、それはあくまで交通手段を使って行ける範囲の中で行先を選び、スマホやSNSでつながれる範囲の中でコミュニケーションをとっているにすぎない。

そしてそのこと自体にも無自覚になってしまうのである。

もう一つは、「つくる」という意味での主体性である。わたしたちはもはや、自分一人でスマホをつくることはできないし、SNSのタイムラインがどのようなアルゴリズムやアルゴリズムで表示されているのかを理解することもできない。あるテクノロジーのメカニズムがブラックボックスをつくる側と使う側、管理する側とされる側に知らず知らずのうちに分断してしまう。ブラックボックス化された道具がますます便利になり、不自由を感じなくなればなるほど、ここをもっとこうしたいとか、もっと別のこんなものがあったらいいのにといった創造的な発想が生まれなくなってしまい、道具を自分なりに改良したり、新しい道具を自らつくろうという主体性がだんだんと奪われていくのである。

もちろん、テクノロジーと人間との共進化をすべて否定したり、原始的な生活に戻ろうと言っているわけではない。ただ少なくとも、テクノロジーとの共進化によって個人の能力が拡張されていくという実感とは裏腹に、わたしたちは実は知らぬ間にテクノロジーに依存し、主体性を奪われているのかもしれないということには自覚的であるべきだろう。

イリイチも『コンヴィヴィアリティのための道具』の中で、人間と道具の間にはそのような相反する関係があることを指摘し、まずはそのことを認識することが重要だと主張する。[*3]

【道具には】ふたつの相反する利用のしかたがあることを認識するだけでいいのだ。ひとつのやりかたは、機能の専門化と価値の制度化と権力の集中をもたらし、人々を官僚制と機械の付属物に変えてしまう。もうひとつのやりかたは、それぞれの人間の能力と管理と自発性の範囲を拡大する。

では、その相反する二つの道具、人間の自発的な能力や創造性を高めてくれるコンヴィヴィアルな道具と、人間から主体性を奪い隷属させてしまう支配的な道具を分けるものはいったい何なのだろうか。イリイチは、そこで「二つの分水嶺」という考え方を持ち出す。

イリイチとコンヴィヴィアリティ

「二つの分水嶺」について触れる前に、本書でたびたび登場することになるイヴァン・イリイチという人物についてもう少し紹介しておきたい。

1926年ウィーンに生まれたイリイチは、ヴァチカンで哲学と神学を学びカトリックの司祭となる。将来のローマ法王候補にも名が挙がるほどのエリートであった

というが、その後ラテンアメリカに渡り、そこでヴァナキュラー（土着的）な人々の暮らしに触れ、ローマ・カトリック教会との軋轢により還俗、以後1960年代から70年代にかけて産業社会批判を展開し、注目されていく。

イリイチの思想は、「ヴァナキュラー」や「コンヴィヴィアリティ」といった馴染みのないキーワードが取っつきにくく、やや難解な印象がある。また、日本でも『脱学校の社会』など、教育についての論考が注目されたが、それは人間が生み出した「道具」の代表的な例としてイリイチが扱おうとした対象の一つであり、彼の眼差しは教育のみならず、医療、交通、労働、ジェンダーまで広範に向けられている。また「道具」という概念を、ナイフやハンマーといったモノとしての道具だけでなく、工場の生産設備や高速道路のようなインフラ、学校や医療といったシステムや制度までも含めた広い概念として使っている。その意味では、コンピュータやインターネットといった情報テクノロジーももちろん「道具」に含まれるし、まさにいまその「道具」をめぐって起きている様々な問題はイリイチが指摘したこととそのものだとも言え、知れば知るほど、いま改めて注目されるべき存在ではないかと思えてくるのだ。

イリイチの思想について特に共感するのは、その絶妙なバランス感覚である。行き過ぎたテクノロジーや産業主義を批判しているが、それらをすべて否定しているわけではない。例えば、わたしたちが無自覚に受け入れてしまっている教育や医療といった制度やシステムについても、それらの行き過ぎた独占状態が生む問題を指摘しては

いるが、ただ単に「学校はいらない」「病院はいらない」と言っているわけではない。

そのように簡単に否定も肯定もしないところこそが肝だと思うのだが、そこがわかりにくく、時に都合のいいように利用されたり、様々な誤解を生んできたところもあるようだ。次に紹介する「二つの分水嶺」という捉え方も、ある物事を敵か味方か、右か左か、是か否か、善か悪かといったように、二元論的に単純に決めつけないイリイチの思想を象徴する物事の捉えである。

なお、本書はイリイチ研究を目的としたものではない。あくまで本書の目的は、イリイチが提唱した「コンヴィヴィアリティ」という概念をインスピレーションとして、当時にはまだ想定できていなかった現在の先端的なテクノロジーにとっての「コンヴィヴィアリティ」とはいったい何なのかを考えてみること、人新世とも呼ばれるこれからの時代に、人間が自然や他者と共にいきいきと生きるための「コンヴィヴィアル」なテクノロジーについて考えていくことにある。また、先ほども述べたように、イリイチは教育や医療や交通といった制度や社会システムも「道具」という概念に包含し、そうした広い意味でのコンヴィヴィアルな道具の実現のために、政治や法といった社会のルールチェンジや、禁欲や豊かさの抑制といった倫理的なマインドチェンジの必要性も説いている。もちろんそれは重要な視点ではあるものの、本書においては主眼としてテクノロジーにフォーカスを当て、あくまで「テクノロジーはどうあるべきか」を考えていきたい。そのことをここで改めて付け加えておく。

二つの分水嶺

　話を「二つの分水嶺」に戻そう。『コンヴィヴィアリティのための道具』の中でも冒頭に登場するが、ここでは、デイヴィッド・ケイリーがイリイチとの対話を編纂した『生きる意味』の序論から、この「二つの分水嶺」を端的に説明している部分を引用したい。[*4]

　かれは道具が二つの分水嶺を通過すると論じた。第一の分水嶺を超える際に、道具は生産的なものとなるが、第二の分水嶺を越える際に、それらは逆生産的なものとなり、手段から目的自体へと転じるというのである。〔たとえば〕自動車は、それがある一定の速度と密度〔単位面積あたりの台数〕に達するまでは移動性を向上させるであろうが、〔速度と密度が〕そうした閾値を超えると、社会は自動車の虜囚と化してしまう。公衆衛生の広範囲にわたる改善は、人びとの健康を向上させるであろうが、一方で、高度な医療技術はその利益をはるかに上回る社会的費用を生みだす。（中略）イリイチは次のように主張した。「それぞれの社会環境には、対応する一組の自然な規模が存在する（…）対応する自然な規模の規定をはるかに超えた時間、空間、エネルギーを要求する道具は、それら各々の次元において非機能的である。」

道具にはそれぞれに適切な規模というものがあり、わたしたちがその道具を主体性を持って使っている間はよいが、あるところから知らず知らずのうちにわたしたちはその道具に支配され、主体性を奪われ、いつのまにか道具に使われているような状況が生まれる。わたしたちはいつのまにか移動〝させられて〟いたり、学〝ばされて〟いたり、医療を受け〝させられて〟いたりしてはいないだろうか?とイリイチは問うのである。

一つの分岐点ではなく二つの分水嶺

ここで改めて注目したいのは、道具が人間の主体性を失わせることなくその能力や創造性を最大限にエンパワーしてくれる「コンヴィヴィアル」な道具となるのか、もしくは、人間を操作し、依存させ、隷属させるような支配的な道具になるのか、それを分けるものが「一つの分岐点」ではなく「二つの分水嶺」であるということである。

ある道具に絶対的な善悪があるわけでもなければ、人間と道具の共進化の過程のどこかに、天国か地獄か、ユートピアかディストピアかを決める運命の別れ道がただ一つあるわけでもないのである。そうではなく、そこにあるのは、その道具が人間の能力を拡張してくれるだけの力を持つに至る第一の分水嶺と、それがどこかで力を持ち過ぎ、人間から主体性を奪い、人間を操作し、依存、隷属させてしまう行き過ぎた第

39

二の分水嶺、二つの分水嶺なのである。つまり問題は、わたしたちがこれは善か悪か、敵か味方かと決めることではなく、不足と過剰のあいだで、適度なバランスを保てるかどうかにかかっているのである。

１つの分岐点

２つの分水嶺

ちょうどいい道具としての「自転車」

それでは、不足でも過剰でもなく、第一の分水嶺と第二の分水嶺の間にあり、わたしたちが主体性を失わずに扱うことができる、いわば「ちょうどいい道具」には、具体的にはどんなものが挙げられるのだろうか。『エネルギーと公正』*3では、その典型的な例として「自転車」を挙げている。再び『生きる意味』から引用してみよう。*6。

そこ『エネルギーと公正』では、高水準のエネルギー消費は不可避的に様々な社会関係を圧倒し解体すると論じられ、コンヴィヴィアリティのための道具の典型として自転車が推奨されている。自転車は精巧な素材と工学技術の組み合わせから成り立つ一方、けがを生じさせない程度のスピードで走り、しかも公共空間を安全で、静かで、清潔な状態に保つ。

プロローグでも触れた通り、コンヴィヴィアルな道具の具体例は自転車くらいしかないのかと思うかもしれないが、実は人間と道具の関係を考えるうえで「自転車」は

とても示唆に富む興味深い存在である。

自転車に乗る体になる

イリイチは、主にエネルギー効率やパワーの観点から、人間の移動能力を拡張しつつ、それに支配されることのないバランスを持った道具の例として「自転車」を挙げているが、例えば哲学者の國分功一郎さんは、イタリアの哲学者ジョルジョ・アガンベンの『身体の使用』の概念をとりあげながら、道具としての「自転車」について次のように説明している。[*7]

アガンベンはこう言います。僕がボールペンを使うんじゃない。僕がボールペンを使うためには、〈ボールペンを使う者〉へと僕が変化しなければならない。自転車に乗るとき、自転車を支配しようと思っていたら乗れませんね。〈自転車に乗る者〉へと僕が変化しなければ自転車に乗れない。

ものを使うとき、僕が主体として客体であるものを使うと考えるけれども、実は違うわけです。僕が客体としてものから影響を受ける側面が必ず存在する。アガンベンは主体・客体の関係を「支配」と呼んで「使用」から区別しています。僕らは使用を支配と混同している。けれども実際には両者はまったく異なるのです。

使用というのは中動態的であって、僕が使用が起こる場所になることを意味します。自転車に乗るとき、僕は「自転車の使用」の場所になる。まさしく主語が動詞の名指す過程が起こる場所になるというのが中動態の定義であったように。（「自転車に乗る体になる」）

確かにここで指摘されているように、「使う」（能動）か「使われる」（受動）かのどちらかではなく、そのどちらとも言えない中動態的な関わりこそが、人間と道具との「ちょうどいい」関わり方と言うこともできそうである。

バランスの復権

情報科学芸術大学院大学（IAMAS）の赤松正行教授らを中心に行われている「クリティカル・サイクリング」というプロジェクトも興味深い。そのマニフェストには、「クリティカル・サイクリング宣言」として以下のように書かれている。[*8]

世界は変化している。21世紀を迎えた人類は、利便性に堕してバランスを逸したモダニズムに、ようやくブレーキをかけつつある。そして現在、私たちの生活空間は、モバイルに象徴されるメディア技術によって、ヴァー

チャルなインフラストラクチャーと接続し、新たなリアルを獲得した。しかしこの生活圏は、あまりに可塑性が高く、過剰に生成し、暴走しがちなのだ。私たちは、見えない時空間を再構成する、メディア表現を必要としている。こうした事態に、いま私たちが掲げるキーワードは、バランスの復権だ。

人類最古の発明のひとつである車輪にペダルが装着されたのは、19世紀である。私たちは、モダニズムの始めに立ち戻り、ハイ・テクノロジーと身体が駆動してきたバランス感覚に着目する。自転車は、理性と野生、都市と自然、ヴァーチャルとリアルを接続し、シンプルなバランスの循環を見出す指針となるだろう。

この取り組みでキーワードとして掲げられているのは「バランスの復権」である。確かに自転車は人間が乗ることによって初めてバランスが保たれる乗り物であり、ここには人間と道具との「ちょうどいい」バランスが象徴的に現れていると言えるだろう。

心の「自転車」

人間と道具の「ちょうどいい」関係性は、スマートフォンやソーシャルメディアをはじめとする情報テクノロジーとの接し方という意味でも重要な視点である。2020年1月に Netflix で公開された『監視資本主義：デジタル社会がもたらす光と

44

影〈原題：The Social Dilemma〉」は、まさに情報テクノロジーが第二の分水嶺を超えて引き起こしている様々な問題に焦点を当てたドキュメンタリーである。

インターネットはそれまでつながらなかった人と人をつなぎ、個人の能力や可能性を広げてくれる道具でもある一方で、フィルターバブルやフェイクニュースなどに象徴されるように、巨大な力を持つに至った少数の独占的テック企業によって、知らぬまにわたしたちが接する情報が操作されている状況も生まれている。

イリイチは、金銭的な対価が得られる労働に対して、家事、育児、介護といった家庭内で行われる労働、さらには社会システムの要請によって行われる通勤通学といった移動、学校で行われる勉強、病院への通院といった、商品の生産や賃金労働が成立するために不可欠な労働的な行為を「シャドウ・ワーク」と呼んだが、このドキュメンタリーで印象的に語られる「If you're not paying for the product, then you are the product.（タダで商品を使っているなら、君こそがその商品だ）」という言葉は、わたしたちが日々SNS上で行っている一つひとつのクリックやスクロールが、独占的な企業が利益を生み出すための「シャドウ・ワーク」になっていることを物語っている。

そして、このドキュメンタリーの中心的な役回りを担っている元 Google のプロダクトマネージャーでデザイン倫理学者のトリスタン・ハリスは、中盤こんな言葉を発する。[*9]

自転車の登場に怒る人はいない。

人間が自転車に乗り始めても社会を悪くしたとは言われない。

自転車が子どもとの関係を疎遠にして民主主義を破壊すると言う人はいない。

自転車とは無縁の話だ。

道具は静かに、ただ存在し、使われるのを待つ。

道具じゃないものは要求をしてくる。

誘惑し、操り、何かを引き出そうとする。

道具としてのテクノロジーから、中毒と操作の技術に移行したんだ。

ソーシャルメディアは道具ではない。

そして後半、若きスティーブ・ジョブズがこう語るのだ。

コンピュータは人類最高の発明品だ。

心の自転車とも言える。

果たしていま、コンピュータは本当に「心の自転車」となりえているだろうか。

多元的なバランス

ちょうどいい道具の典型例が「自転車」であるとして、では、道具の力が「第二の分水嶺」を超えて行き過ぎてしまっているかどうかを見極める基準はどこにあるのだろうか？『コンヴィヴィアリティのための道具』の中で、イリイチは次の5つの視点を挙げ、それらの「多元的なバランス (Multiple Balance)」が保たれているかどうかが重要だとしている。

生物学的退化 (Biological Degradation)

「生物学的退化」とは、人間と自然環境とのバランスが失われることである。行き過ぎた過剰な道具は、人間を自然環境から遠ざけ、だんだんと人工的な環境でしか生きられなくし、生物として自然環境の中で生きる力を失わせていくのである。

そして、そのような人間と自然環境とのアンバランスは、人口の過剰や豊かさの過剰によって必要となる資源やエネルギーの増加と、テクノロジーの不完全さによるエネルギーの無駄使いによってもたらされるとイリイチは言う。このまま人口が増え続

け、際限なく豊かさを求め続ければ、人間は地球上で生き延びることができなくなるというこの指摘は、イリイチが半世紀前に現在の地球環境危機を的確に予見したものとも言うことができるだろう。

根元的独占 (Radical Monopoly)

環境危機の原因としてテクノロジーの不完全さを挙げているのは興味深いが、ではテクノロジーが発展しさえすれば、人口を抑制したり豊かさを我慢することなしに人間と自然環境とのバランスを取り戻せるかといえばそうではない。自然環境を過剰にコントロールしようとすることは、自然環境を人間にとって敵対的なものにしてしまうだけでなく、過剰な道具はその道具の他にかわるものがない状態を生み出し、人間をその道具なしには生きていけなくしてしまうのである。それが「根元的独占」である。

また、根元的独占をもたらすのはテクノロジーだけではなく、制度やシステムの過剰な独占も、人間をそれなしではいられない依存状態に陥らせるとイリイチは指摘する。学びの手段だったはずの学校が、いつしか学校に行くこと自体が目的化し、学校に行っていないと無教育だとみなされるようになる。病気を治す手段であったはずの病院が、病院に行かなければ病気とも健康とも判断できない状況を生んでしまう。根元的独占によって人間は道具に依存し、手段が目的化してしまうのである。

過剰な計画（Overprogramming）

道具の根元的独占が進むと、人間はその道具なしでいられない依存状態に陥るだけでなく、あらかじめプログラムされた計画に従うことしかできなくなってしまう。もちろん、効率のよい計画に従うことはより生産性を高めるが、一方で過剰な効率化は徐々に道具の専門化と分業化をもたらし、計画を行う者と、訓練され計画に従う者を生み出す。そうした「過剰な計画」は、人間から創造性や主体性を奪い、思考停止させてしまう。イリイチの言葉を借りれば、「詩的能力（世界にその個人の意味を与える能力）」を決定的に麻痺させてしまうのである。

教育においても、あるいは例えばアスリートの世界でも、優秀な教師やコーチの計画に従い、あれこれと悩まずに従順に訓練を重ねることが成績を伸ばす近道かもしれないが、度を過ぎた過剰な計画は、創造性を発揮して自ら考え、工夫しながら自発的に生きる力を失わせてしまうのである。

二極化（Polarization）

こうした根元的独占や過剰な計画は、独占する側とされる側、計画する側とされる

側という「二極化」した社会構造を生み出す。そして、特権的で支配的な地位を得た一握りの持てる者が、その独占や計画の集中をますます強め、その他の大多数の持たざる者は、無自覚なまま独占され計画された道具にますます依存させられ、さらに主体性を奪われていく。

トマ・ピケティが『21世紀の資本論』で膨大な歴史的データにもとづいて明らかにしたように、まさにいま、世界は持てる者と持たざる者に二極化し、その格差はこれまでにないほど拡大している。そして、何もしなければその格差は今後もさらに拡大し続けていくだろう。

陳腐化（Obsolescence）

技術革新によって絶えず道具を更新し続けることは、個人の能力や可能性をより広げてくれる一方で、その更新の過剰なスピードは、常により新しい道具を手に入れるようにわたしたちを駆り立て、新しいものは何であれよりよいものであると信じさせる。そして、それによってすでにあるものの価値が古い時代遅れのものとして必要以上に切り下げられてしまう。それが「陳腐化」である。

そのような道具の絶え間ない更新は科学の進歩にとって必要ではないかという声もあるかもしれないが、イリイチは、いやむしろ科学の探究と産業の発展を同一視する

50

ことこそ科学の進歩を妨げると言う。確かにいま、VUCAとも呼ばれる不確実な世界で、より速く、より効率的にといったように、あくまでこれまでの延長線上にある計画の産物として新しい道具をつくり続けることは行き詰まりを迎えている。予測不能で思いもよらないところにこそ、本当の意味での科学の進歩の源泉はあるのである。

フラストレーション（Frustration）

ここまでの5つの視点とは少し違う角度から、イリイチは6つ目の視点として「フラストレーション」を付け加える。道具が「ちょうどいい範囲」を逸脱し「第二の分水嶺」を超えてこれら5つの脅威が現実になる前触れとして、コストと見返りのアンバランス、手段と目的のアンバランスが、個人の生活の中でフラストレーションというかたちで現れるはずであり、このフラストレーションや違和感を敏感に察知することで右の5つの脅威を早期発見することができるというのである。

確かにそう言われてみると、わたしたちは与えられたテクノロジーを従順に受け入れているようで、実のところフラストレーションや違和感に気づかぬふりをしているだけなのかもしれない。

過剰なテクノロジーの時代

ここまで、ある道具が「第二の分水嶺」を超えていないかを見極めるための6つの視点を見てきたが、ここで改めていま、わたしたちを取り巻く道具としてのテクノロジーについて、これらの視点に立って次のような問いを立ててみることにしよう。

そのテクノロジーは、人間から自然環境の中で
生きる力を奪っていないか？

そのテクノロジーは、他にかわるものがない独占をもたらし、
人間を依存させていないか？

そのテクノロジーは、プログラム通りに人間を操作し、
人間を思考停止させていないか？

そのテクノロジーは、操作する側とされる側という
二極化と格差を生んでいないか？

そのテクノロジーは、すでにあるものの価値を過剰な速さで

ただ陳腐化させていないか？

そのテクノロジーに、わたしたちはフラストレーションや違和感を

感じてはいないか？

いかがだろうか。わたしたちはいま、まさにイリイチが半世紀前に投げかけたこれ

らの問いに当てはまる状況に直面してはいないだろうか。いま、テクノロジーは、人

間から自然環境の中で生きる力を奪い、他にかわるものがない独占によって人間を依

存させ、人間を操作し思考停止させ、二極化と格差を生み、次から次へといまあるも

のを陳腐化させてはいないだろうか。そして、そんなテクノロジーを、わたしたちは

受け入れているようでいて、実のところフラストレーションや違和感を感じているの

ではないだろうか。いやむしろ最後の問いについて言えば、本来なら感じているはず

のフラストレーションや違和感を察知することすらもはやできなくなりつつあるのか

もしれない。

わたしたちはいま、適度なバランスを保ちながら人間の自発的な能力や創造性を高

めてくれ、共にいきいきと生きるための「コンヴィヴィアル」なテクノロジーではなく、

ちょうどいい範囲を逸脱し、いろいろな意味で「第二の分水嶺」を超えて行き過ぎた「過剰なテクノロジー」の時代に生きているのである。

バランスを取り戻すために

　では、人間と道具とのバランスを取り戻すためには具体的にはどうすればよいのだろうか。イリイチは、『コンヴィヴィアリティのための道具』第3章［回復］の中で、科学の偶像崇拝、言葉の堕落、社会的意見決定プロセスへの敬意の喪失にわたしたちは直面していると言い、「科学の非神話化」「言葉の再発見」「法的手続きの回復」の必要性を説く。「科学の非神話化」とは、端的に言えばテクノロジーをブラックボックスにしないことであり、「言葉の再発見」とは、言葉が世界に与える影響に注意を向けることであり、「法的手続きの回復」とは、本来行き過ぎた状態に対抗するための道具である政治や法に主体的に関わることである。

　「言葉の再発見」も「法的手続きの回復」も非常に興味深く重要な視点である。確かに、働くことは「仕事」の対価を得ることに変わり、学ぶことは「教育」を受けることに変わり、動くことは「移動」手段を持つことに変わったように、あらゆることが名詞

54

化することで、わたしたちはそれを商品として消費し所有したがるようになる。また一方では、政治や法を与えられたもの、変えられないものとして他人任せにしてしまいがちであり、それらにもっと主体的に関わっていく必要があるだろう。ただ、本書のフォーカスはあくまでテクノロジーであり、ここではテクノロジーが直接的に深く関わる「科学の非神話化」について詳しく見ていくことにしたい。

テクノロジーをブラックボックス化しない

本来、世界そのものはいかなる情報も含んでいない。世界はあるがままでそこにあるのみであり、情報とは、世界とのインタラクション（相互作用）を通じて一人ひとりの人間の中に生み出されるものであるはずである、とイリイチは言う。しかし、情報過多とも言われるいま、しばしばわたしたちはメディアという情報の乗り物を情報そのものと混同してしまうし、意思決定のための知識を意思決定そのものとを取り違えてしまう。行き過ぎた専門化は科学をブラックボックス化し、知識への盲信（または不信）を招く。そうしてわたしたちは、自ら世界と関わり、考え、判断し、意思決定する能力を徐々に失っていくのである。

そして、自ら考えることをやめた人間は常に知識を外に求め、自分が知っていることが真実であると教えてもらいたがるようになる。エコーチェンバーやフィルターバ

55

ブルと言われる現象はまさにこれであろう。さらに言えば、知ったことを信じて疑わないばかりか、いわゆる予言の自己成就と言われるように、むしろ知ったことが現実になるように自ら行動しさえする。

本来、科学とは常に仮説である。「白鳥は白い」という命題を、すべての白鳥を調べ尽くして証明することは不可能だが、たった一羽でも「黒い白鳥（ブラックスワン）」が見つかれば反証（正しくないことの証明）はできる。逆に言えば、科学とは、常に反証できる可能性を含むものであり、科学的な正しさとは、反証可能性がありながらいまのところ反証されていないことであるとしか言えない。「神は存在する」という言説が反証不可能なように、科学がブラックボックス化し、神話化してしまうと、そこにはもはや、信じるか信じないかしかなくなってしまうのである。

ジェームズ・ブライドルが『ニュー・ダーク・エイジ』で指摘したように、例えば「クラウド」というメタファーは、情報テクノロジーを文字通り曖昧で掴みどころのないブラックボックスにしてしまう^{*11}。確かに Wi-Fi や5Gの電波は目に見えないかもしれないが、本当はその先には、電線や、光ファイバーや、海底ケーブルや、巨大なサーバルームがあること、そして、わたしたちが買い物をしたり、お金を預けたり、会話したり、映画や音楽を楽しんだり、知識を得たりしているとき、サーバルームに並んだコンピュータが膨大なエネルギーを消費しながら計算をし続けていることを忘れてはいけないのである。

56

ただし、念のためここで再び繰り返しておくと、科学を神話化しないことは「科学を信じるな」「専門家の言うことを聞くな」ということではまったくない。むしろ専門家の軽視、科学の軽視はいま大きな問題である。そうではなく、問題は科学のブラックボックス化と知識の盲信（または不信）の「過剰さ」であり、重要なのは、知識や科学への敬意と、自ら世界と関わり、考え、学び、判断し、意思決定する主体性を持つこととの間のバランスなのである。

テクノロジーによる反転

『コンヴィヴィアリティのための道具』においてイリイチは、これからの研究は、さらなる効率化や生産性を追い求め人間をさらに依存と思考停止に向かわせるような研究ではなく、人間と道具とのバランスを取り戻すために、それとは「逆の方向へ向かう研究（Counterfoil research）」であるべきだと呼びかけ、最終章を「政治による反転（Political Inverse）」としている。

度を越して力を持ち過ぎた道具に対して限界を設定するためのイリイチが出した結論は政治による反転であり、具体的には、わたしたちがコンヴィヴィアルな社会を選

57

びとるために必要な3つの手順が提示される。

1. より多くの人々が現在の危機の本質を悟り、限界の必要性を知り、コンヴィヴィアルなライフスタイルが望ましいと理解するための具体的な手順を定義すること。

2. 過剰でないコンヴィヴィアルなライフスタイルに満足し、その権利を主張し、関与し続ける（現在は抑圧されている）集団に最も多くの人々を参加させること。

3. コンヴィヴィアルなライフスタイルを確立し、擁護するために、社会が受け入れ可能な政治的または法的な道具を発見し、再評価し、その使い方を学ぶこと。

　これらは、いままさに重要性を増しているサステナビリティ、ダイバーシティ、インクルーシブといった概念を予見したものと言っても過言ではない。そして、わたしたち一人ひとりがそれらの目的のために、主体的に政治に関わっていくべきであるという主張にも異論はない。新しい公共としてのコモンズの概念など、まさにいま活発に議論がなされている領域である。端的に言って、わたしたちはもっと政治や法に関わり、社会のルールチェンジ、ゲームチェンジ、システムチェンジを目指していくべきなのである。

　しかし、繰り返すが本書が目指したいのはあくまでもテクノロジーによる反転である。それはすなわち、イリイチの言うところの「コンヴィヴィアルなライフスタイル」

を実現するためのテクノロジーであり、コンヴィヴィアルな社会を実現するルール

チェンジ、ゲームチェンジ、システムチェンジのためのテクノロジーなのである。

適性なテクノロジー

もちろん、これまでテクノロジーによる反転が試みられなかったわけではない。イリイチが『コンヴィヴィアリティのための道具』を出版したのと同じ1973年、経済学者のエルンスト・シューマッハーもまた、『スモール イズ ビューティフル』の中で戦後の急激な経済成長がもたらした様々な問題や限界を示している。シューマッハーは特にテクノロジーに焦点を当て、まさにイリイチの言うところの二つの分水嶺の間にあるちょうどいいテクノロジーとしての「中間技術（Intermediate technology）」「適性技術（Appropriate technology）」の必要性を説いている。[*12]

技術が生み育て、今後も形づくっていくこの世界が、調子を崩しているとするならば、技術そのものを俎上にのせてみるのがよかろう。技術がいちじるしく人間性に反してきたとすれば、もっといい技術、人間の顔をもった技術の可能性を探ってみるのが望ましい。

（中略）

私は技術の発展に新しい方向を与え、技術を人間の真の必要物に立ち返らせることができると信じている。それは人間の背丈に合わせる方向でもある。人間は小さいものである。だからこそ、小さいことはすばらしいのである。

ガンジーに影響を受けたシューマッハーは、生態系を破壊し、再生不能な資源を浪費し、人間性を蝕む暴力的な「大量生産の技術」から、現代の知識や経験を活用しながら、分散化を促進し、エコロジーの法則に背かず、希少な資源を浪費せず、人間を機械に奉仕させるのではなく、人間に役立つような「大衆による生産の技術」への転換の必要性を訴え、それを中間技術として次のように条件付けている。[*13]

・仕事場は人びとが現に住んでいるところに作ること。彼らが移住したがる都市部はできるだけ避ける。

・仕事場を作るコストを平均してごく安くし、手の届かないほど高い水準の資本蓄積や輸入などに頼らずに、数多く作れるようにすること。

・生産方法を比較的単純なものにして、生産工程をはじめ、組織、原料手当、金融、販売等においても、高度の技術はできるだけ避けること。

・材料としては、おもに地場の材料を使い、製品は主として地場の消費に向けること。

60

これらは言ってみれば、いま注目される「自律分散型社会」の姿そのものであり、イリイチの言うところの多元的なバランスを取り戻すためのテクノロジーによる反転の提案とも言えるだろう。

1972年にはローマクラブが「成長の限界」を唱え、この二人の著書が出版された1973年は、オイルショックに端を発し、経済成長が世界規模で大きな危機を迎えたタイミングであり、こうした産業文明批判は切実さをもって注目された時代でもあった。そしてこうした潮流は、スチュアート・ブランドが1968年に創刊し、1974年に有名な「Stay hungry. Stay foolish.」という言葉で締め括られた『ホール・アース・カタログ』などとともに、大きなシステムや組織のためではない、個人が何かを実現することができる適性技術としての道具、パーソナルコンピュータやインターネットを生み出すムーブメントにつながっていく。

しかしながらいま、情報テクノロジーもまた個人が能力を発揮するための適性技術を超えて様々な弊害を生んでいるし、イリイチやシューマッハーが指摘した人間性の喪失、環境の破壊、資源の枯渇といった課題はいまだ解決されていないどころか、いよいよ後戻りできない臨界点に差し掛かろうとしているようにも思える。

あらゆる「道具」と同じように、テクノロジーは本来、善でも悪でもない。ただそこで「あらゆる道具は使い方次第だ」と思考停止してはいけない。そこには、第一の

分水嶺を超えて人間の能力を拡張するために使用される範囲と、第二の分水嶺を超え

て人間の能力を奪ってしまう範囲とがあるのである。また、あらゆるテクノロジーを

否定し、すべてをなかったことにして原始的な生活に戻ろうと言いたいのでもない。

いま再び度を超えた「過剰なテクノロジー」の時代にあるのであれば、ここから先さ

らにそれを推し進めていくテクノロジーではなく、「いまここ」から再び、これまで

と逆の方向へ向かうためのコンヴィヴィアルなテクノロジーによる反転の可能性を改

めて考えたいのである。

第2章

人間と情報とモノ

コンヴィヴィアル・テクノロジーとしてのインターネット

プロローグでも述べたように、実はイリイチの「コンヴィヴィアリティ」という概念は、いまこの「情報」の時代をもたらしたパーソナルコンピュータやインターネットの登場に大きな影響を与えている。

その黎明期と言える1996年に出版された『インターネットが変える世界』によれば、実際に初期のパーソナルコンピュータやインターネットを生み出したハッカーたちがイリイチをたびたび引用し、「コンヴィヴィアル」という言葉を使っていたことが記録にも残っている[*1]。

そこ（1992年に開催されたハッカー会議）で私は、長年の疑問が氷解する発見をした。世界初のパーソナルコンピュータともいわれる "SOL（ソル）" や、ポータブルコンピュータの "オズボーン1" を開発したことで知られるリー・フェルゼンシュタインが、「イワン・イリイチの『コンヴィヴィアリティのための道具』を読んで感銘し、それを実現するためにパーソナルコンピュータをつくった」という説明をしていたのである。

じつは以前から、アメリカのパーソナルコンピュータ関係の文書に、『脱学校の社会』などの著作で有名な思想家・イリイチの用語である "conviviality" が頻繁に出てくる

ことを不思議に思っていた。

（中略）

おそらく、フェルゼンシュタインはイリイチの指摘の一つ一つを実感をもって読みこんだに違いない。ハッカーたちからみれば、大学や会社の計算機室に鎮座する大型コンピュータこそ、まさに機能の専門化と価値の制度化と権力の集中をもたらす道具にほかならなかった。

（中略）

ハッカーたちがイリイチの思想に影響を受けたのは、自らの体験に基づくものといっていいだろう。そして彼らは、七一年に登場したマイクロプロセッサに興奮し、個人の能力と管理と自発性の範囲を拡大するための新しい道具、すなわちコンヴィヴィアルな道具として、パーソナルコンピュータをつくりあげたのである。

もちろん、それらの誕生に思想的な影響を与えたのはイリイチだけでないが、パーソナルコンピュータやインターネットは、国家や大企業や軍事など限られた人や組織だけが所有し、利用することができたコンピュータやネットワークをハックし、その力を人々に開放してくれたことは間違いない。

ちなみに、わたしが初めてインターネットの存在を知ったのは、ケンブリッジ大学のとあるラボに設置されたコーヒーポットの話をテレビで見たときのことである。

1991年、ケンブリッジ大学のコンピュータ・ラボには一台のコーヒーポットが置かれていた。ただ、コーヒーを注ぎに来たら空になっていることがたびたびあり、学生たちは自分の研究室にいながらこのコーヒーポットの様子を知るために、LANで接続されたカメラを設置したのだ。当初は大学内でのみカメラ映像を見ることができたが、1993年にインターネットに公開してみると、世界中の人々がこのイギリスの大学のラボにある一台のコーヒーポットを見に来るようになった。世界初のウェブカメラの誕生である（世界初のIoTと言ってもいいかもしれない）。地球の裏側から「コーヒー、空になってるよ！」とメールが来るんだよ、と楽しそうに話す学生の姿が印象的で、このエピソードに衝撃を受けた高校生のわたしは、何はともあれ忘れないように「インターネット」という言葉をノートにメモしたことをいまだ鮮明に覚えている。

くだらないといえばくだらないが、いま改めて振り返れば、個人の自発性と創造性をエンパワーし、人と人をつなぐコンヴィヴィアルな道具としてのインターネットを象徴するエピソードだ。*2

インターネットは確かに、あらゆる個人が主体性を保ちながらその能力や創造性を最大限に発揮することを可能にしてくれ、世界中の人と人がつながり「共にいきいきと生きる」ためのコンヴィヴィアルなテクノロジーとも言えるのである。

情報テクノロジーにおける「二つの分水嶺」

パーソナルコンピュータやインターネットは、個人の能力や創造性をエンパワーしてくれるコンヴィヴィアルなテクノロジーとなった。例えば、コロナ禍において明らかになったように、毎日オフィスに物理的に移動して集まることなしに、都会でも田舎でも、自宅でも公園でも、どこにいても自律分散的につながり合い、助け合いながら共に生きていくための選択肢がここまで多様になったのも、パーソナルコンピュータやインターネットやスマートフォンのおかげであることは間違いないだろう。飛躍的な発展を続ける情報テクノロジーは、もはや日々の生活の中でなくてはならないものになったのである。

ただ一方で、「なくてはならないものになった」ということとは「ほかにかわるものがない」ということの裏返しでもある。イリイチの言葉を借りれば、それはまさに人間を依存させる「根元的独占」のサインでもあるのだ。実際に、若きスティーブ・ジョブズが夢見た「心の自転車」を実現したはずのパーソナルコンピュータやインターネット、スマートフォンといった情報テクノロジーはいま、巨大なIT企業が支配的な地位を得たり、SNSによってフィルターバブルやポストトゥルースと呼ばれるような

新たな弊害も生み出している。

つまり、道具としての情報テクノロジーにも、イリイチが指摘したような「二つの分水嶺」、すなわち、個人の主体的な能力や創造性をエンパワーしてくれるに至る第一の分水嶺と、それが知らず知らずのうちに人間から能力や主体性を奪ってしまうに至る第二の分水嶺があると言えるのではないだろうか。

情報テクノロジーの新しい「力」

ある道具の「力」が人間をエンパワーしてくれ、なおかつ人間から能力や主体性を奪ってしまわないという、ちょうどいい「力」の加減を考えるとき、その「力」が意味するものも時代とともに移り変わっている。

工場による大量生産や自動車などの動力を生み出した機械化による第一次産業革命、そして電化（エレクトロニクス）による第二次産業革命の時代に、イリイチが指摘したテクノロジーの「力」は、例えば人間の移動におけるコンヴィヴィアルな道具としての「自転車」のように、エネルギー効率や輸送能力、スピードといった「物理的な力」であり、言ってみれば人間とテクノロジーの「身体能力」のバランスに主眼が置かれ

70

ていた。

　しかし、第三次産業革命とも言われる「情報」の時代にあるいま、テクノロジーの「力」は、それまでのような「物理的な力」とは異なり、処理できる情報の量や複雑さ、コンピュータの計算能力、AIの知性や自律性といった、新たな尺度によって測られる「力」であり、そこで考えなければならないのは、人間とテクノロジーとの間の「知的能力」のバランスである。

　そのような情報テクノロジーに対して、これ以上人間を思考停止させず、人間から主体性を奪わない「ちょうどいい」情報テクノロジーを目指す試みも行われ始めている。

　前述のNetflixのドキュメンタリー『監視資本主義』でも登場するトリスタン・ハリスは、過去に彼自身も関わってきたユーザーの行動を操作する手法（おすすめ動画が次々に再生される動画配信サイトや、過剰なメッセージのやりとりを駆り立てるSNSの画面デザインなど）を明らかにし、これからはテクノロジーをユーザーがスクリーンに注意を向けている時間を少しでも長くするためではなく、逆にスマートフォン中毒からユーザーを解放し、有意義な時間を過ごすために使うべきだとして、「Time Well Spent（有意義な時間）」という名の非営利団体を立ち上げ、具体的な提言をテック業界に対して行っている。こうした取り組みはまだまだ十分な効果を生んでいるとは言えないものの、デジタルデトックスやデジタルウェルビーイングといったキーワードとともに問題が認知され、スマートフォンのOSに使用時間を表示する機能が標準搭載されたり、

SNSなどのプラットフォーム企業もそうした配慮をユーザーインターフェイスデザインの中に取り入れ始めるといった変化をもたらしている。

デジタルとリアルをつなぐテクノロジー

　さて、そうした「情報処理能力」や「知的能力」といった新しい「力」を持った情報テクノロジーが生み出すプログラムやデータはあくまでデジタルな情報世界の中にあり、リアルな物理世界の存在である人間との間には、デジタルな情報世界とリアルな物理世界とをつなぐインターフェイス（界面）が必ず存在する。そしてそこには、人間が情報に触れ、情報が実世界に応答するためのテクノロジーが必要となる。

情報を「掴む」ためのインターフェイス

　専門家だけがコンピュータを扱うことができた時代からパーソナルコンピュータの登場を経て、わたしたちは「デスクトップ」や「ファイル」といった現実世界のメタファーを使って情報に触れてきた。そしていまやスマートフォンやタブレットの普及

によって、指で直接（正確には薄いガラス一枚を隔てて）情報に触れる世界も現実のものとなった。さらにARやVRは、デジタルな世界があたかも本当にそこに存在するかのような感覚をももたらしてくれる。触れられないインタンジブルな情報が、徐々にタンジブルなものになりつつあるのだ。

一方で、逆にデジタルな世界は現実世界のような物理的な制約のない世界とも言える。一生かけても到底見切れない膨大なコンテンツ、一人の人間が到底全体を把握することができないビッグデータやネットワーク、ある部分ではすでに人間の認知能力を超えたAIなど、デジタルな世界を現実世界のメタファーで表現することの方にも限界が来ている。もはやAmazonを本屋のメタファーで表現するのは不可能であり、むしろ見せかけのメタファーはテクノロジーをブラックボックス化し、見極めるべき本質を見失わせることにもつながりかねない。

わたしたちは「掴む（grasp）」という言葉を物事を「理解する」という意味でも使うが、これからの時代には、単にデジタルな世界を現実世界に近づけタンジブルにするだけでなく、現実のメタファーに置き換えられない圧倒的な量の複雑な情報を人間が「掴む（理解する）」ための、グラスパブルなインターフェイスが求められているのである。

実世界をシミュレートする

さらにはいま、あくまで人間によってもたらされる情報をつなぐ「神経網」でしかなかったインターネット、すなわち "Internet of Human beings" に、無線タグやセンサといった人間の数をはるかに超える数の「感覚器」としてのIoT "Internet of Things" が加わることで、実世界の物事をより正確に、かつリアルタイムにデジタル化することができるようになってきた。あらゆる物事がデジタル化され、リアル世界をそっくりそのまま再現した「デジタルツイン」ができれば、デジタルな世界の中で様々な実験や分析をしたり、シミュレーションを高速に繰り返すことで最適化が可能になる。デジタル世界は実世界と違って何度でもやり直しが可能なのだ。例えば、自分の部屋のデジタルツインがあれば、ロボット掃除機が部屋のレイアウトや物の散らかり具合を事前に把握して最適なルートを導き出したり、都市のデジタルツインがあれば、人やモノの動きをリアルタイムに把握して街全体として渋滞を減らしたり、究極的には地球のデジタルツインができれば、気候変動を正確に予測することもできる。

IoTの具体的な興味深い事例として、ソニーコンピュータサイエンス研究所（ソニーCSL）が行っている「協生農法プロジェクト」をとりあげたい。協生農法とは、従来のように単一の作物を育てるのではなく、多種多様な植物を同じ場所に混生密集させて育てる手法で、自然なかたちで生態系の動的平衡を保ちながらその中に人間に

とって有用な農作物も含めて収穫するというもので、これまでにアフリカの砂漠地帯の緑化などを実現した実績がある。多種多様な植物同士の生態系を保つことは当然従来の農法に比べて複雑で難易度が高いが、センサやカメラで畑や農作物の状況を把握し、AIで分析することで、作物の成長や生育分布のわずかな変化など人間が把握しづらい情報を捉えることができるようになる。デジタルツインの価値は、こうした複雑な自然環境を複雑なまま扱えることにあるのである。

もちろん、現実世界は複雑であり、100％完全にデジタル上に再現できるわけではない。バタフライ・エフェクトという言葉でも知られるように、カオス理論はほんの少しのパラメータの違いが結果に非常に大きな差を生むことを明らかにもしている。また、こうしたデジタルツインデータが、国や一部の巨大企業による独占、管理する側とされる側の二極化や格差を生むあやうさにも目を向けなければならないだろう。デジタルツインもまた、二つの分水嶺を持つ「道具」なのである。

実世界へのレスポンス

プロローグでも述べたように、いまわたしたちが直面している様々な社会課題は、気候変動、エネルギー資源や食料問題など、いずれにしてもデジタルの世界ではなく「実世界」で起きている課題である。その意味では、いまのところIoTは、あくまで

空間に無線タグやセンサなどを静的に配置し、周囲の環境やモノの利用に関するデータを受動的に受け取る「感覚器」でしかなく、受け取った情報をもとに自ら考え、動く存在にはなっていないのが現状である。デジタルツインのようなテクノロジーも、結局のところデジタルな世界で得られた情報を現実世界にどうフィードバックするかが鍵を握っているのである。

こうした実世界への働きかけの必要性について、独立研究者の森田真生さんがある寄稿文の中で、環境哲学者ティモシー・モートンのたとえ話を引用しながら次のように述べている。*3

ティモシー・モートンはしばしば、道路に飛び出す子どもを助ける場面を例に挙げる。幼子が道路に飛び出そうとしている。このとき、深く考えずに彼女が飛び出すのをくい止めることこそ、彼女の命を救う行為である。彼女が本当に轢かれることを示す証拠を探したり、自分が助けなければいけない十分な理由が揃うまで待っていては手遅れになる。十分な理由を見つけるまで動かないことは、この場合それ自体が倫理に背く行いになる。

行為すべき理由を詮索する前に、思わず少女に手を差し伸べること。ここで問われているのは、状況に即座に対応できる「responsibility」である。「responsibility」は「責任」とも訳されるが、本来は状況に適切に「respond（応答）」できる状態を意味する。

情報テクノロジーを活用してこれからの課題解決に取り組むには、情報テクノロジーが、インターネットという「神経網」や、実世界から情報を集める「感覚器」だけでなく、受け取った情報を使って考える自律的な「知能」を持ち、環境の中で動き、実世界に応答（respond）し、能動的に働きかけるような「身体」をもった存在になることが求められているのである。

感じ、考え、動くテクノロジー

感じる「感覚器」と考える「知能」と動く「身体」を持つモノといえば、まず思い浮かぶのはロボットだろう。ただし、ここでいうロボットとは、ASIMO や Pepper のようないわゆるヒューマノイドロボットだけを意味するのではない。

ロボットの歴史を辿ると、例えばオートマタやからくり人形といったように、まるで人間のように振る舞う「身体」を備えた自動機械がその起源とされていることが多いが、これらは「感覚器」や「知能」を持っていない。また、工場で様々な作業をこなす産業用ロボットも、多くはあらかじめプログラムされた動作を繰り返すものがほ

とんどで、「感覚器」で得た情報から自ら考える「知能」を持っていると言えるものは少ない。これらの自動機械や産業用ロボットも、もちろんロボットといえばロボットなのだが、例えば2006年のロボット政策研究会報告書で、ロボットとは「センサー、知能・制御系、駆動系の3つの要素技術を有する、知能化した機械システム」であると定義されているように、第三次産業革命とも言われる「情報」の時代においては、まるで人間のように動くとか、決められた動きを繰り返すだけではなく、センサという「感覚器」を使って実世界から情報を得て、その情報をもとにコンピュータという「知能」を使って自ら考え、アクチュエータという動く「身体」を使って実世界に働きかける人工物がすなわちロボットであると考えられるようになってきた。

身近で代表的な例として、先ほどもとりあげたロボット掃除機を考えてみよう。ロボット掃除機は、取り付けられたセンサやカメラなどの「感覚器」を持ち、部屋のどこに何があり、自分がどこにいるのかといった情報を得ている。そしてその情報をもとに、部屋を隅から隅まで掃除する、周囲を探索する、障害物を避けるなど、いろいろな振る舞いのなかからいますべきことを考える「知能」を持ち、当然ながら考えるだけでなく、実際に実世界を這い回りながらゴミを吸うという動く「身体」を持っている。しかも、基本的には計画通りにゴミを吸いながら進みつつ、障害物があれば止まったり避けたりし、さらにはバッテリーが減れば充電ステーションに戻ったりといった、サブサンプション・アーキテクチャと呼ばれる優先順位を持った階層的な意

78

思決定も行っている。確かに「感覚器」と「知能」と「身体」を持った、紛れもないロボットである。

しかし、こうしたイメージしやすいロボットらしいロボットだけでなく、感じる「感覚器」と考える「知能」と動く「身体」を持つモノとしてのテクノロジーを考えていくと、そこにはもっといろいろな可能性が広がっている。モノのスケールを大きくしていけば、それは感じ、考え、動く建築やスマートシティといった存在になり、逆にモノのスケールを小さくしていけば、それはもはや感じ、考え、動く素材や物質といった存在にもなりうるのである。

そうした素材や物質そのものが感じ、考え、動き出すアクティブマターやスマートマテリアルと呼ばれる領域では、動かすこととつくることの境界さえも曖昧になる。何かカタチの定まったモノが動くのではなく、環境の中のマテリアルが必要に応じて姿を変えて意味や価値を持ち、必要がなくなればまた環境の中に還っていくような世界である。言い換えればそれは、ものをつくることとそれを使うこと、そしてそれをまた環境に戻すことのサイクルがより高速に柔軟に行えるようになることを意味する。時間と空間のスケールを俯瞰してみれば、オブジェクトとマテリアルも、そしてファブリケーションとインタラクションも地続きになるのである。

生命に近づくテクノロジー

モノが「感覚器」と「知能」と「身体」を持つようになると、モノと人間、モノと生物との境界もまた曖昧になってくる。人間を含む生物も、言ってみれば「感じ、考え、動くモノ」なのである。では、「感じ、考え、動くモノ」としての機械と人間との違いは何だろうか？

そこで鍵になる概念が「自律性（autonomy）」である。人間も、確かに機械と同じように「感じ、考え、動くモノ」とみなすこともできるが、あくまで「自分で」感じ、考え、動くところが違うのである。いや、ロボット掃除機だって「自分で」ゴミや障害物を感じて、ルートを考えて動いているではないかと思うかもしれない。しかし、もし仮にそう見えるとしても、いまのところ大元のプログラム自体は人間がつくり、ロボットにとっては「他から」与えられたものなのである。

しかしいま、最先端のAI技術と最先端の脳神経科学とが、その「自律性」の境界すらも曖昧にし始めている。つまり、最先端のAIはより自律的に「自分で」感じ、考え、動き始めつつあり、人間の方はむしろそうしたテクノロジーにますます依存し自律性を失いつつある。また、最先端の脳神経科学は、そもそも人間は本当に自律的に「自分で」感じ、考え、動いているのか？という疑問をも呈し始めている。人間と

80

機械は、互いに「自律性」という境界に両側から歩み寄っているようにも思えるのだ。

自律性の不思議

　1940年代、数学者のノーバート・ウィーナーは、工学的な視点から生物と機械とを地続きに考える「サイバネティクス」という概念を提唱した。例えば、動物が獲物に目標を定めて筋肉の動きを調整するのも、同じ制御と通信 (control and communication) によるフィードバック力に目標を定めて調整するのも、エアコンが設定温度に目標を定めて出システムとして捉えることができるというものである。日本のロボット工学の第一人者であり「ロボコン」や「不気味の谷」の生みの親としても知られる森政弘氏もこの概念に出会ってロボット工学を志したと語っているように、当時、生物と機械とを地続きに考えられるという発想自体が画期的であり、サイバネティクスはその後のロボット工学や制御工学はもちろん、SFなどでも「サイボーグ」や「サイバー」という言葉が使われるなど、社会に大きな影響を与えることになる。

　生物も機械も同じようなシステムとして扱えるとして、では生物と機械を分けているものはいったい何なのか。その鍵が「自律性」なのである。もちろん人間も時に社会のルールや他者の指示に従って「他律的」に行動することもあるが、生物は本来的には誰に指示されるでもなく「自律的」に生きているはずである。では、他から与え

られた地図や目的を持っているわけでもない生物が、どうして混沌とした未知の世界を生きていけるのだろうか。考えてみればとても不思議である。

この問いへのヒントを与えてくれる概念のひとつが、ウンベルト・マトゥナーラとフランシスコ・ヴァレラによる「オートポイエーシス」という概念だ。オートポイエーシスとは、簡単に言えば「自分で自分をつくり続ける」システムのことである。確かに、生物は常に食べ物を食べ、それを動くためのエネルギーとして使うだけでなく、日々自分で自分の身体をつくっている。クルマもガソリンを「飲んで」動いてるようにも見えるが、クルマ自体がつくられるわけではない。一度壊れたクルマはいくらガソリンを飲ませても治らないのである。なるほど確かに「自分で自分をつくり続ける」オートポイエーシスは、生命が動的平衡を保つ自律的なシステムであり、その意味では「自分で自分をつくり続ける」ことができない自動運転車（autonomous car）は、まだまだ本当の意味で自律的（autonomous）ではないという言い方もできる。

ただ、いま改めて問い直されている「自律性」とは、そうした根元的な生命としての自律性だけの話ではない。大袈裟に言えば、わたしたちは「自律性」に人間としての尊厳や生きる意味を見出しているのである。つまり、わたしたちは自分で自分の「身体」をつくり続けるだけでなく、自分で自分の「意味」をつくり続ける存在なのだ。逆の言い方をすれば、「意味」は他から与えられるのではなく自律的に生き（てみ）ることで初めて生まれるという言い方もできるだろう。

哲学者の原島大輔さんは、『AI時代の「自律性」』の中で、そのような人間の自律性を「生きられた意味と価値の自己生成」と表現している。わたしたちは、まずこの混沌とした偶然に満ちた世界を「自ら（みずから）」生きてみる。生きてみて、生きられたことで「自ずから（おのずから）」意味や価値が生まれ、生まれた意味と価値を足場にまた「自ら」生きてみるのである。この「自ら」と「自ずから」の繰り返しの中で意味と価値が生まれていくことこそが人間の自律性なのであり、そこで言う「自律性」には、実は「自由（自らに由る）」という自律と「自然（自ずから然る）」という他律とが含まれているのである。

意味と価値の不思議

自律性を持ち、生きる意味や価値を感じるのは果たして人間だけなのだろうか。というかそもそも、意味や価値とは何だろうか。AIや機械は意味や価値を理解することはないと言い切れる言説もあるが、本当にそうなのだろうか。いやむしろ、人間は意味や価値を理解しているとどうして言い切れるのだろうか。テクノロジーがますます自律的になり、サイエンスが人間や生命の本質に迫ろうとするにつれて、そもそも人間とは何かという哲学的な問いをわたしたちは突きつけられるのである。

哲学の世界には「哲学的ゾンビ問題」なる問いがある。そもそも本当に自分以外の

人に心がある（そう見えるだけのゾンビではない）とどうして言い切れるのか？　もし目の前に本物の人間と、人間にしか見えない見た目と振る舞いで完璧に受け応えするゾンビがいたら見分ける術はあるか？という思考実験である。真剣に考え始めるとそれらを見分けることは哲学的には難しいのだが、いやいやさすがに目の前の人がゾンビってことはないでしょう、とわたしたちは日常生活の中で素朴に信じて疑わない。

しかし、例えばデジタル世界でのコミュニケーションに限ればどうだろう。チャットの相手やオンラインゲームの他の参加者が人間かボットか、判別は日に日に難しくなっている。AIの賢さを判定するチューリングテストはかつては机上の思考実験だったが、もはや日常に起こる現実であり、記号と意味をつなぐことができないという記号接地問題や、意味がわからなくても受け応えは可能だとするサールの中国語の部屋といった命題は、わたしたち人間にも向けられているのである。

ディープラーニングの不思議

テクノロジーの側から機械と人間の境界を曖昧にしつつあるものといえば、ディープラーニングの登場をきっかけにした第三次ブームとも言われるAIがまず挙げられるだろう。

2017年に東京大学の松尾豊教授監修のもと、NHK Eテレの『人間ってナンだ？

『超AI入門』というAI特集番組で、2分×12回のCGアニメーションで「ディープラーニング」の基本的な概念を紹介するコーナーの企画製作に関わったことがある。

番組では、一般向けのビジネス書に書かれているような抽象的で感覚的な説明でもなく、かといって数式やプログラムを使ったエンジニア向けの解説でもなく、ニューラルネットワークの基本からバックプロパゲーション、過学習、CNN、RNN、GAN、深層生成モデル、深層強化学習といった概念をそれぞれ2分間のアニメーションで可視化することを試みた。このときにこだわったのは、ニューラルネットワークという、単純な入出力しか持たないニューロンとニューロンがつながり合っているだけのネットワークが、どうして写真を判別できたり、会話ができたり、絵を描けたり、ゲームで勝てたりするのかを目に見えるかたちで表現することだった。それぞれの機能をブラックボックス化せず、自分たちで原理を紐解きながら理解していく過程で何度も強く感じたのは、生物の脳の神経細胞を模したネットワークが、人間と同じように様々な機能を実現していくことの不思議さである。やってみれば仕組みはわかるが、だからこそ不思議なのだ。もちろんまだまだ人間の脳との違いは探せばいくらでも見出すことはできるが、しつこいようだがニューラルネットワークにおいての神経細胞にあたる一つひとつのニューロンは、例えば「入力された値を0.7倍して出力する」といったとても単純なことしかしていないのだ。それを複雑に何層もつなぎ合わせ、たくさんのサンプルデータを使って答え合わせしながら、ここは0.7倍じゃなくて0.6倍にした

方が正解率が上がるといった学習（微調整）をひたすら繰り返すことで、画像認識や音声認識、絵の生成からゲームの攻略まで、次第に多様な機能が実現されていくのは改めて考えると不思議なことであり、その不思議さとは人間の脳の不思議さと地続きなのである。この番組のタイトルが示すように「AIってナンだ？」は突き詰めると「人間ってナンだ？」になるのだ。

予測する脳と生命の不思議

　一方の脳の仕組みの方は、いまいったい何がどこまでわかっているのだろうか。こちらももちろんまだまだわからないことだらけだが、ここでは脳神経科学において近年注目される理論を紹介したい。

　突然だが、いまあなたの目の前にりんごが置いてあるとして、それがりんごじゃないかもしれないと考えたことはあるだろうか。もしかしたら、見えてない反対側はミカンかもしれない。もしかしたら、中はメカがぎっしりかもしれない。もしかしたら、もしかしたら……。ヨシタケシンスケさんの『りんごかもしれない』は、まさにそんな自分にとっての「当たり前」から飛び出して「かもしれない」可能性の世界を旅する絵本だが、一方で、日々目の前で起こる様々な出来事に、毎回毎回無限の可能性への旅をしていたら、現実には何も行動ができなくなってしまう。毎朝出かけるときに、

86

このドアノブに触れたらドアノブが取れてしまうかもしれない、100万ボルトの電流が流れているかもしれない、ドアを開けたら爆発するかもしれない……と、あらゆる「かもしれない」を考え出したらきりがないのだ。

哲学者のダニエル・デネットは、爆弾処理を任されたロボットが、爆弾を前にしてこのようにありとあらゆる「起こりうる事態」を考慮し続けた結果、結局何もできずに爆弾を爆発させてしまうという思考実験をした。[*7] いわゆる「フレーム問題」として知られるこの問いは、囲碁や将棋のように有限の世界の中でしか行動できないAIやロボットの限界を示す例としてよくとりあげられるが、よく考えてみればこれは本来人間にもあてはまる大問題であるはずだ。『りんごかもしれない』のように、わたしたちも考えようと思えば無限に可能性を考え続けることができるが、普段わたしたちはそこまで考えることをしない。大半のことを「わかったこと」にして概ね問題なく日々を生きているのだ。この「わかる」に至るプロセスで、どうして「フレーム問題」は起きないのか？　わたしたちの脳の中ではいったいどんなことが起きているのだろうか。

その鍵となりそうなのが「予想符号化理論（Predictive Coding Theory）」と呼ばれる理論である。わたしたちは、目の前の何かを見ているとき、目という感覚器官から入ってきた情報が脳に伝わる一方通行の視覚モデルをイメージしてしまうが、この予想する脳の理論によればそれは間違っているというのである。

従来の視覚モデルでは、知覚は目を始点に脳内のどこか謎の終点まで、データが進んでいくことで生まれる。しかし、この視覚の組み立てラインモデルは、わかりやすいがまちがっている。

実際には、目やその他の感覚器官からの情報を受け取る前に、脳は独自の現実を生み出す。これは内部モデルと呼ばれる。

内部モデルの基礎は、脳の解剖学で理解できる。視床は前頭部の目と目のあいだに位置し、視覚皮質は後頭部にある。ほとんどの感覚情報は、大脳皮質の適切な領域にたどり着く途中で視床を通る。視覚情報は視覚皮質に向かうので、視床から視覚皮質へと入る接続がたくさんある。しかしここからが驚きだ。逆方向の接続がその10倍もある。(『あなたの脳のはなし』*8)

目から新しい情報が入ってきたとき、目から視床に信号が「入力」されるよりも前に、脳は独自の現実を予測モデルとしてつくりだし、その予測モデルが視覚皮質から視床に向けて「出力」されているのだという。視床は目が報告しているものと予測モデルの「差異」(予測が足りなかった部分や間違っていた部分)だけを視覚皮質に送り返し、目が報告しているものと予測モデルに差異がない場合、目からの情報は実はほとんど脳へ送られていないのだ。わたしたちは、普段外から入ってくる情報を受け取りながら考え行動しているようでいて、実際には多くの時間(予測と現実に齟齬がないかぎり)まさに

脳が見立てた世界を生きているというわけだ。確かに、毎日通る通勤通学路でいちいちルートを考えることはないし、ルートどころか、考え事をしていて気づいたら家に着いているということも多い。このように、目から入ってくる情報と脳の予測に齟齬がないかぎり、人間はほとんど考えることなしに無意識に行動しているのである。そして、脳の予測と目からの情報が食い違っているときにだけ、その差分が脳の視覚系へと送られる。いつもの道が突然工事で通行止めになっていて初めて迂回ルートを考えたり、急に新しいお店ができていて、ここ前は何だったっけ？と考えたりするのだ。

脳は感覚器からの入力を予測する内的なモデルをつくりあげ、その予測と実際に入力された感覚信号を比較し、両者の予測誤差にもとづいて知覚をつくりあげる。この「予測符号化理論」によれば、予測誤差を埋めること、すなわち考えることはエネルギーを必要とするので、脳は認知における様々なレベルで検出される予測誤差をなるべく最小化しようとする。予測誤差を最小化するために、脳はなるべく正しい予測モデルをつくろうとするのはもちろんだが、誤差があってもすぐそれを受け入れずに二度見したり、都合よく解釈して済ませてしまったりもしてしまうのだ。認知神経科学者のカール・フリストンは、この予測誤差の和を「自由エネルギー（Free Energy）」と呼び、自由エネルギーを最小化することが脳の唯一の原理であるとする「自由エネルギー原理（Free Energy Principle）」を提唱し、近年注目を集めている。

フランスの哲学者ジル・ドゥルーズも「人はなぜ考えるのかと言えば、それは考え

ないですむようにするためである」と言っているが、仮にこれが脳の唯一の原理であるとしたら、わたしたちが自律的だと思っているあらゆる行為すら、実はこうした何らかの他律的な自然の原理にもとづいているだけなのかもしれないのだ。

また、こうした生命と情報とモノの境界は、脳神経科学だけでなくライフサイエンス全般で曖昧になりつつある。人類史上かつてないほどのリソースを注ぎ、数年前には考えられないスピードで研究開発された新型コロナウイルスのワクチンは、まさしくそうした最先端のライフサイエンスが成し遂げた成果だと言えるだろう。ゲノム解析や、ノーベル賞受賞でも注目されたクリスパー／キャスナインなどのゲノム編集技術、DNAプリンタといった周辺のテクノロジーも含めて、まさに日進月歩で発展するライフサイエンスもまた、生命と情報とモノの境界を日に日に曖昧にしつつあるのである。

他者としてのテクノロジー

ロボティクスにせよAIにせよライフサイエンスにせよ、いずれにしても今後ますます生命と情報とモノの境界は曖昧になっていく。そのなかで、テクノロジーは単に

人間が使う道具から、人間と共に生きる自律的な他者のような存在になっていくだろう。そしてその都度、改めてわたしたちは人間とは何かを問われることになる。しかし、そうした他者としてのテクノロジーの存在は必ずしも悪いことばかりではなく、人間はかくあるべしという固定観念からわたしたちを解放し、「自由（自らに由る）」と「自然（自ずから然る）」のバランスの中で、もっと肩の力を抜いて「生きられた意味と価値」を感じながら本当の意味で自律的に生きていくヒントを与えてくれるかもしれない。

人間は特別な存在であり、機械とは決定的に違うのだと高を括るのでもなく、かといって人間が機械に支配されるのをただ恐れるのでもなく、イリイチが示した二つの分水嶺の間で、自律と他律のバランスをとるためのテクノロジーが求められているのである。

第3章

人間とデザイン

人間に着目し、人間を動かすデザイン

ここまで、人間とテクノロジーの間の力のバランスを保っていくことの重要性、そしていまこの「情報」の時代におけるテクノロジーの力とは、エネルギーや「物理的な力」だけでなく、情報の量や複雑さ、コンピュータの計算能力、AIの知性や自律性といったような「知的な力」も意味していることを見てきた。それは、テクノロジーが人間にとって単なる「道具」という範疇を超えて、人間にとって「他者」と呼べるような存在になるということであり、人間とテクノロジーとがより深く、より複雑に関わり合うなかで、もはや人間を無視して純粋にテクノロジーだけを取り出して考えることはできなくなりつつあるということでもある。

そうした人間とテクノロジーの関わりを考えていくうえで注目したいのが「デザイン」である。デザインとは何かという定義は曖昧で切り口によって様々だが、あえてここでは、デザインとは「人間に着目し、人間を動かすこと」と定義してみたい。そこで実際に行われている行為は、プロダクトデザインやグラフィックデザインのように、モノの色や形をつくることであったり、メカニカルデザインのように、モノがきちんと機能するように設計することであったりする（これらは日本語では「意匠」と「設計」と分かれているが、英語ではどちらも「design」である）し、近年ではモノのデザインだけで

94

なく、サービスデザインやビジネスデザインなど、より広く体験全体をかたちづくるコトのデザインも含まれるが、いずれにしてもデザインに欠かせない要素は、何かを買う消費者であれ、何かを使うユーザーであれ、それを経験する人間という要素（ヒューマンファクター）である。

「人間に着目し、人間を動かす」デザインやクリエイティビティの視点は、いまやビジネスやテクノロジーとも切っても切り離せなくなりつつあるのである。

テクノロジー中心から人間中心へ

いま、わたしたちの身の回りにある大抵のモノやサービスは、基本的には「ユーザーにとって使いやすいこと」を意図してデザインされている。もちろん中にはその目的が達成されておらず、使いづらいものもあるかもしれないが、少なくともいま、使う人のことを考えてモノやサービスをつくるということは、言うまでもなく当たり前のように行われている。ただ、テクノロジーに対する「人間中心デザイン（Human-Centered Design）」という考え方は実は20世紀になって成立してきた考え方であり、それまではテクノロジーに人間が合わせる「テクノロジー中心デザイン（Technology-Centered

Design)」の時代があったのである。

そもそもわたしたちは現在「科学技術」という言葉を当たり前のように使うが、歴史を振り返れば、真理の探究としての「科学」と道具としての「技術」が本格的に出会うのは19世紀のことである。物理学で言えば、ヴォルタの電池、エジソン、ニコラ・テスラらによる電気に関わる発明、ファラデーやマクスウェルの電磁気学、化学ではメンデレーエフの元素周期表やノーベルによるダイナマイトの発明、バイオテクノロジーにつながるダーウィンの進化論やメンデルの遺伝学などなど、具体例を挙げれば枚挙に暇がない。

そうした科学技術の発展に沸く19世紀を経て20世紀初頭、1933年のシカゴ万博のスローガンは「科学が発見し、産業が応用し、人間がそれに従う(Science finds, industry applies, man conforms.)」であった。チャップリンが『モダンタイムス』で、フリッツ・ラングが『メトロポリス』*1 で、人間疎外の機械文明社会を描いたのもまさにこの頃だが、こうしたテクノロジー中心主義は映画の中だけでなく、次ページに示す当時の電力計の表示盤を見てみればわかるように、まさに現実の世界でもテクノロジーに人間が従うデザインがなされていたのである。

これをぱっとひと目見て数値を正しく読み取れる人はどれくらいいるだろうか。一桁ごとに針になっている時点で充分読みづらいが、実はよく見ると、隣り合った桁同士で針の向きが、一の位は右回り、十の位は左回りと、逆になっているのだ。これは

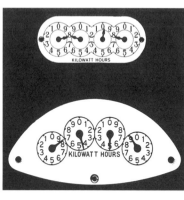

何もデザインした人が使う人を惑わすためにそうしたわけではなく、表示盤の内部で歯車が噛み合っており、必然的に噛み合う歯車同士が逆に回転するからであり、言ってみればとても理にかなったデザインなのである。

もちろん、この表示盤をデザインした人が使う人のことをまったく考えなかったわけではないだろう。しかし、かかるコストと得られるリターンを考えたとき、読み取りやすいメーターをつくるより、人間を専門的に訓練してしまうほうが

コストがかからず合理的だったのだ。テクノロジーがコモディティ化し、読み取りやすいメーターをつくる方が人間を訓練するより安上がりになり、また一方では、テクノロジーの力が増すほど、人間が目盛りを読み誤ったり操作を間違えるといったヒューマンエラーによる影響や損害も大きくなってきたことなどから、人間工学や安全工学の視点がテクノロジーに必然的に取り入れられるようになっていくのである。

97

産業テクノロジーとデザイン

　サイエンスとテクノロジーの融合がもたらした科学技術革命とあわせて、石炭など の地下資源を利用したエネルギーと動力の革命がもたらしたのが、モノをつくる技術 の革命、すなわち産業革命である。産業革命はモノを安価に大量につくることを可能 にしたが、一方でそれまでの職人の手によるものづくりは失われ、画一的で粗悪なモ ノを大量につくりだすことにもなった。そんな状況をいち早く批判し、伝統的な職人 芸を見直し、手仕事による美しい日用品や空間を生活の中に取り戻すことを目指した のがウィリアム・モリスらによるアーツ・アンド・クラフツ運動である。ジョン・ラス キンの思想に影響を受け、創造と労働、生活と芸術の融合を目指したモリスの思想は、 フランスのアール・ヌーヴォーや、「用の美」として日用品の中に美を見出そうとした 日本の柳宗悦らによる民藝運動をはじめ、その後のデザインに大きな思想的影響を与 えている。

　しかし、丁寧な手仕事は当然大量生産よりも高価で、結局一部の富裕層の手にしか 渡らない。モリスに影響を受けながらも、そうした矛盾を抱えるなかで生まれてきた のが、工業化自体は否定せず、それによって生まれた粗悪なモノの質を向上させ、良 質なモノを広く社会に普及させようという、ドイツ工作連盟からバウハウスへと受け

継がれていくインダストリアルデザインの潮流である。

　バウハウスは、工芸、写真、デザイン、美術、建築などを含む総合芸術学校であり、理念や表現を学ぶ予備教育と、工房で手を動かしながら木工や金工などの実践技術を学ぶ実技教育を組み合わせたカリキュラムは、芸術と工芸の再統合を目指したモリスのアーツ・アンド・クラフツの影響を強く受けている。モリスが機械化や工業化を否定したのに対して、バウハウスは規格化やプロトタイピングの手法を取り入れ、工業化による大量生産を前提としたことは対照的ではあるが、いずれも人間の生活における美、過剰な装飾よりもシンプルさや機能美を重視している点は受け継がれている。

　また、バウハウスが様々な分野の中でも建築を中心に据えたように、工業化から始まるデザインの潮流は、機能的で合理的な「モダニズム建築」というかたちで建築の歴史にも大きな影響を与えた。バウハウスの最後の校長も務めたミース・ファン・デル・ローエの「Less is More.(少ないほど豊かなのだ)」や「God is in the details.(神は細部に宿る)」、ルイス・サリヴァンの「Form Follows Function.(形態は機能に従う)」、人間のサイズの規格化したモデュロールを提唱したル・コルビジェの「Machines à habiter (住むための機械)」といった当時の建築家たちの言葉は、合理的で無駄のないモダニズム建築の特徴を物語っており、建築だけでなくその後のモダンデザインに大きな影響を与えている。

インターフェイスとインタラクション

こうした近代デザインの歴史も、工業化というテクノロジーに人間が合わせる「テクノロジー中心デザイン」から、人間や人間の生活を軸とした「人間中心デザイン」への大きな流れの中にあると見ることができるだろう。

そうしたデザインの大きな潮流の中で、近年改めて「テクノロジー中心デザイン」から「人間中心デザイン」が重要視されるようになったもうひとつの背景として、「機械」の時代から、コンピュータの登場による「情報」の時代になったことが挙げられる。

ここまでにも述べてきたように、「機械」の時代のテクノロジーは、エネルギーやパワーといった人間の「身体能力」を拡張するものが中心であった。例えばショベルカーも、訓練して操作を覚えれば、その先で行われる行為はスコップのような原始的な道具や直接手を使って土を掘る行為と基本的には同じであり、物理的な力が増した単純なものである。しかし、コンピュータに代表される情報テクノロジーは、人間の記憶や知識、認知能力や計算能力といった「知的能力」を拡張するものである。そこでは、テクノロジーと人間との間のやりとりも複雑なものになり、人間の操作の先でテクノロジーが何をしてくれるのかもわかりにくくなる。

そこで登場したのが、インターフェイスやインタラクションといった概念である。

インターナショナル（international）という言葉が「国（nation）と国の間」を意味する
ように、インターフェイス（interface）とは、「面（face）と面（face）の間」にあるものであり、
インタラクション（interaction）とは、「作用（action）と作用（action）の間」に起こること
である。「情報」の時代におけるモノやコトは、テクノロジーに人間がうまく関われ
ることで初めて全体が系としてうまく機能するのであり、人間とテクノロジーの間の
インターフェイス（界面）やインタラクション（相互作用）が必然的にデザインの対象と
なっていったのである。もはやテクノロジーは人間抜きには語れないのだ。

人間中心デザイン

『誰のためのデザイン？』で知られるドナルド・ノーマンは、前述の1933年シカ
ゴ万博のスローガン「科学が発見し、産業が応用し、人間がそれに従う（Science finds,
industry applies, man conforms.）」になぞらえて、これからは「人間が提案し、科学が探究し、
テクノロジーがそれに従う（People propose, science studies, technology conforms.）」べきだ
と謳った。そしてノーマンの提唱したユーザー中心デザイン（User-Centered Design）や
UX（User eXperience）の概念は、ニールセン・ノーマン・グループを共に設立したヤコブ・

ニールセンの「ユーザビリティ・エンジニアリング」などと合わせて、その後のデザインの潮流に大きな影響を与えている。

人間にフォーカスした課題解決としてのデザイン思考

アメリカ西海岸で生まれたデザインファームIDEOを中心に体系化され、近年特に注目されている「デザイン思考（Deisgn Thinking）」も、端的に言えば人間中心デザインのアプローチの一つである。壁にたくさんのポストイットを貼りながらのアイディエーションや、段ボールや発泡スチロールを使ってその場ですぐ形にして試すプロトタイピングは、確かにデザイン思考の特徴的な手法やプロセスではあるが、IDEOのワークショップ資料の冒頭に掲げられているように、その本質は「人間にフォーカスする」ことである。

デザイン思考の基本は、観察を通してユーザーのリアルな物事の感じ方、捉え方、考え方に気づき理解（Empathize）し、そこから課題を定義（Define）し、創造的にアイディアを発想（Ideate）しながら仮説を立て、試しにつくって（Prototype）、検証（Test）するというプロセスを繰り返していくことにあり、課題解決型のデザインであると言える。また、「デザイン思考」の生みの親であるIDEOの原点がインタラクションデザインにあることにも注目しておきたい。先ほども述べたように、パーソナルコンピュー

102

タに始まる「情報」の時代に、モノの性能だけでなく、モノと人間との間のインターフェイスやインタラクションを丁寧にデザインすることは必要不可欠であり、人間にフォーカスすることは必然だったのである。デザイン思考は、そうしたインタラクションデザインの方法論により汎用性を持たせたものであり、今後あらゆる分野に情報テクノロジーが入り込んでいくなかで、その応用範囲はより広がっていくと考えられる。

テクノロジーと人間の視点を行き来するデザインエンジニアリング

デザインエンジニアリングとは、文字通りデザインとエンジニアリングを統合する新しいデザイン領域である。Takramにとってもデザインエンジニアリングは大きな強みの一つであり、わたし自身もデザインエンジニアを肩書きにしている。デザインエンジニアは、デザイナーとエンジニアのハイブリッド型の職種であり、ソフトウェア分野であればアルゴリズム設計やプログラム実装とUIデザインやグラフィックデザインの両方を、ハードウェア分野であれば機構設計や生産加工技術とモノの見た目や使い勝手を考えるプロダクトデザインの両方をこなすような存在である。さらに言えば、ソフトとハードが融合してモノやサービスが成立するいま、その二つの分野を統合的に扱っていくことも求められる。

一人の人間がデザイナーとエンジニアの役割を担うことができると、テクノロジー

103

中心的視点と人間中心的視点を振り子のように高速に行き来することができるようになる。また、デザイン思考のプロセスで言えば、プロトタイピングのスピードと精度も上げることができ、より多くの試行錯誤のサイクルを繰り返すことも可能になる。

また、チームの中でデザイナーとエンジニアの橋渡し役になるという場合もある。

なお、デザインエンジニアリングは、イギリスの Royal College of Art（RCA）が Imperial College, London とのジョイントコースとして始めた IDE（Industrial Design Engineering／現 Innovation Design Engineering）コースやアメリカのスタンフォード大学などがその教育を牽引してきたが、日本でも、デザインエンジニアの草分け的存在である東京大学の山中俊治教授やRCAでデザインエンジニアリング教育を率いてきたマイルス・ペニントン教授らによる教育の場が生まれるなど、新たなデザイン領域として確立されつつある。

長い時間軸で人間の経験全体を対象にするUXデザイン

デザイン思考と同様、UXデザインという言葉も様々な場面でよく目にするようになった。UXとはユーザーエクスペリエンス（User eXperience）の略であり、前述のドナルド・ノーマンによって提唱された、ユーザーの体験や経験全体をデザインしようという潮流である。

人間を動かすデザイン

ここまで、主に人間にとっての「使いやすさ」や「課題解決」といった観点から人間中心的なデザインの役割について見てきたが、人間は常に自分にとっての「使いやすさ」や「課題解決」だけを求めているわけではない。誰しも理由なく心を奪われるものがあるし、時には自分の利益よりも誰かのために行動したり、意味や意義を求めたり、信頼関係やつながりを重視したりもする。人間は、過去の経済学が前提としてきたような、いつも自分の利益を最大化するように正しい意思決定をする合理的な「経

UXの定義も曖昧で幅広く様々な解釈があるが、その本質はユーザーインターフェイス（UI）やインタラクションに比べて、より長い時間軸を伴うことであろう。操作画面のインターフェイスやそこで起きるインタラクションといった、ユーザーがモノやサービスを使っている瞬間だけでなく、その前（それをどのように知り、購入し、所有し、使い始めるか、など）や後（それは壊れにくく使い続けられるか、ユーザーはそれによってどのように学習し、成長していくか、など）の時間軸も含めて、人間とモノやサービスの間で生まれるあらゆる経験をデザインの対象にしようという考え方である。

105

済人（ホモ・エコノミクス）」ではない。そうした人間の感覚や感性、感情や欲望、意味や意義、信頼やつながりといった、人間の「心」を動かすこともまたデザインの一側面である。

魅了するデザイン

「人はパンのみにて生くるにあらず」ではないが、そもそも人間は目的のためだけに生きるのではない。コロナ禍にあって人命や生活を守るという目的が優先され、アートやエンターテインメントやスポーツなど、いわゆる文化と呼べるようなものが「不要不急」とされる状況になり、わたしたちは改めてそのことに気づかされている。確かに、一見それらは「生きのびる」ためには「不要不急」かもしれないが、わたしたちはそもそも何のために「生きる」のかを考えてみれば、何が必要かは一人ひとり違い、合理的なひとつの答えはないはずである。

ここまで見てきたように、近年のデザインも「使いやすさ」や「課題解決」といった目的に沿った機能的な側面が重視される傾向にあるが、ただただ美しいと感じたり、感情を揺さぶられるような、デザインが人間の心に作用する側面にも改めて目を向ける必要がある。

また一方では、「ほしいものが、ほしいわ」という糸井重里氏による1988年の

コピーに象徴されるように、デザインは人間の欲望を駆り立てる魅力をつくり、人間の心を動かしてしまうものでもある。モノやサービスが本来持つ価値を最大限に伝えることはデザインの力のひとつであるが、一方でデザインは、モノやサービスが本来持つ価値「以上」の魅力を持たせることもできてしまう。大量生産される食品を手づくりでつくられているかのように見せたり、実際より美味しそうに感じさせるパッケージデザインや、広告やPR、マーケティングに関わるデザインが、時にそのものの本来の価値以上に大きく売り上げを左右する。当然やり過ぎれば誇大広告や詐欺といったルール違反になるが、ではルールの範囲内であれば何をやってもいいというわけではないだろう。魅せるデザインは、「買う」という行為に「人間を動かす」ことができるが、少なくとも買わせることがゴールでよいとはもはや言えなくなりつつあるのだ。

信頼されるデザイン

「情報」の時代に起きた大きな変化は、この「買わせることがゴール」ではなくなったことであろう。例えば、Google が提唱したZMOT（Zero Moment of Truth）というマーケティング理論は、まさにその変化を物語っている。

大手消費財メーカーP&Gは、消費者が商品に最初に触れて良し悪しを判断するFMOT（First Moment of Truth）を店舗の陳列スペースと定義し、わかりやすいパッケー

ジ、目立つPOPやプロモーションに力を入れることで成功を収めたが、「情報」の時代のいま、人々は店頭ではなくネット上でスペックやレビューを事前に調べたうえで購入の判断を行うようになり、Firstより前のZMOTが生まれ、同時に、実際に買って体験しているユーザーのSMOT（Second Moment of Truth）がSNSを通じてシェアされるようにもなったのである。

また、ビジネスにおける顧客獲得戦略にも変化が生まれている。商品の存在を知ってもらった人のうち〇〇％が店頭で商品を検討し、そのうちの〇〇％が実際に購入するといった、顧客をふるいにかけるようなファネル（ろうと）型の戦略から、フライホイール（はずみ車）型と言われるような、顧客がまた新たな顧客を呼び込むような戦略への変化である。

いずれにしても、「買わせることがゴール」ではなく、時間軸の長い信頼関係をつくることが今後ますます重要になる。もちろん、これまでそのような考え方がなかったわけではなく、例えば「ブランド」という概念は、まさに時間軸の長い信頼関係をつくることそのものと言える。例えば、リッツ・カールトンはそれを「ブランドとは約束である」と表現しているが、まさしくブランディングによって、企業や商品が何を約束してくれるのかが伝わらなければならないし、そもそもできない約束はしてはいけないし、約束したならばそれを守らなくてはいけない。消費者は過去の約束は破られていないか、未来への約束はいつ果たされるのか、常に見ているのである。

受容されるデザイン

　産業テクノロジーが生み出した機能的で合理的なモダンデザインの潮流に対して一石を投じたのが、歴史家のエイドリアン・フォーティーである。彼は『欲望のオブジェ』[*2]の中で、デザインと社会の関わりについて歴史を紐解きながら様々な分析をしている。

　本当に「Form Follows Function（形態は機能に従う）」ならば、水をすくうための理想的なコップのデザインはたった一つでいいことになってしまうではないか、と。

　これに対して『フォークの歯はなぜ四本になったか』[*3]で知られるヘンリー・ペトロスキーは、両手にナイフを持っていた時代から、歯が二本に別れた初期のフォークが生まれ、三本歯や五本歯、六本歯と様々な試行錯誤を経て徐々に四本の歯に収斂していくフォークのデザイン史を紐解き、デザインは「形態は機能に従う」ではなく「形態は失敗に従う（Form Follows Failure）」ではないかと主張した。

　フォーティーは、そうした進化論的な見方にも懐疑的で、デザインはあくまで資本主義社会における人工物の生産プロセスの一部であり、できあがったモノを売りやすくし利益に結びつけるものであり、デザインされたものは作品ではなく商品なのだといういうことを見失ってはいけないと言う。それが人々の「欲望の対象」であるかぎり、デザインは、生産技術や社会背景や必ずしも合理的に振る舞わない人間というものと

の複雑な関係の中で生み出されると言うのである。

それが進化論的なプロセスであれ、社会や人間の欲望との関係の中で生まれるものであれ、いずれにしても注目したいのは、新しいテクノロジーが人間に受け入れられるまでのプロセスである。

フォーティーが『欲望のオブジェ』で最初にとりあげるのがラジオの登場である。

1920年代にラジオ放送が始まったとき、最初のラジオ受信機は部品剥き出しの機械然としたものだったが、人々の生活空間に馴染まずあまり売れなかったという。そこで登場したのが、アンティーク家具に似せたキャビネットに収めたデザインや、肘掛け椅子に隠し込んだデザインのラジオである。このような過渡期のデザインは、新しいテクノロジーが人々に受容されるプロセスでしばしば現れる。フォードは最初の自動車を「馬なし馬車」として売り出したし、かろうじて幼少期の記憶に残る「家具調テレビ」もまさにラジオキャビネットと同じアプローチである。プロダクトデザインだけでなく、ソフトウェアのインターフェイスにおいても、例えば初期のiPhoneが採用していたスキューモーフィズムと呼ばれるUIデザインも過渡期のデザインと呼べるだろう。「Form Follows Function.（形態は機能に従う）」ならば、デジタルなメモ帳にページがめくれる視覚効果は本質的に必要ではないが、新しいテクノロジーが人々の間に受容されるためには必要なプロセスであり、そうした「受け入れられるためのデザイン」も、デザインが果たせる一つの役割なのである。

誘導するデザイン

　デザインは、人間の心理や振る舞いに対する洞察から、人間の行動を変容させるものにもなりうる。ここではまず具体的な二つの実例を紹介したい。

　一つめは、Suica 改札機の開発ストーリーである。*4 デザインしたのは、わたしや Takram の田川（欣哉）が共に数年間を過ごしデザインのリーディング・エッジ・デザインの代表であり、現在は東京大学でデザインエンジニアリング教育をリードする山中俊治教授である。いまでは駅だけでなく街中の店舗でも普及した Suica などの非接触決済だが、開発当時は、まだ誰も体験したことのない新しいテクノロジーであった。ICカードを読み取り機にかざし、「ピッ」と反応するまでのほんの少しのあいだ待つ必要があり、最初につくられた試作は、テストしてみると半数近くの人が改札を通れなかったという。デザインの力でこの課題を解決できないかと依頼を受けた山中教授は、いろいろな形のアンテナをつくり、実際に駅で実験を行った。するといまでは考えられないことだが、カードを改札機に見せて通ろうとする人、カードをアンテナの上で激しく振る人やとにかく光るところにかざす人など、驚くような行動が見られたという。そうした実験と観察の中で見出されたのが、「手前に少し傾いた光るアンテナ面があると、それだけで多くの人が正しくカードをかざしてくれる」という

事実だった。そうして改良が重ねられ、約13度アンテナ面が手前に傾けられた最終試作機による実験では、機械の読み取り性能は変わらないにもかかわらず、5割近かったエラー率が1％以下に下がり、それがその後のSuica導入につながったのである。

もう一つ紹介したいのは、ヒューストン空港のエピソードである。[*5] 当時ヒューストン空港では、到着後にバゲージ・クレームに荷物が出てくるまで10分以上待たされ、乗客からの苦情が絶えなかった。そこで問題解決を依頼されたビジネスコンサルティングファームは、スタッフを増員して改善を図り、待ち時間を8分に短縮することに成功するが、苦情はほとんど減らなかったという。次に依頼されたデザインファームは、空港での乗客の行動を丁寧に観察した結果、乗客が飛行機を降りてからわざと遠回りをするように通路をデザインすることで歩いている時間を稼ぎ、バゲージ・クレームに着いた乗客が「待っていると感じる時間」を減らすことに成功し、苦情がほとんどとなくなったのである。

いずれの例も、ユーザーの振る舞いを丁寧に観察することから洞察を得て、仮説を立て検証を行うという課題解決型のデザインの力であり、同じテクノロジーであっても、それを体験する人間の行動や体験を変え、まったく異なる成果が得られることを示している。

近年、世界中でビジネスコンサルティングファームによるデザインファームの買収が続いているように、ビジネスにおいてデザインが注目されるようになった背景には、

人々の価値観が多様化し、これまでのように常によりよい性能をより安く提供するといった、性能とコストの競争がいろいろな意味で行き詰まりを迎えるなかで、デザインの持つ力によって、他社より性能がいいとか他社より安いというインセンティブなしに人間を動かす（モノやサービスを買わせる）ことができるということに、ビジネスパーソンたちが気づき始めたという側面があるのだろう。言ってみれば、「人間に着目し、人間を動かす」デザインは、コストパフォーマンスがいいのである。

デザインにおける「第二の分水嶺」

こうしたデザインの力は、これまではデザイナーが経験や感性で培ってきた部分も大きいが、ビジネスを成功させる重要な要素であることが認識され始めるとともに、サイエンスによってそうした力を体系化し、かつ再現性のあるものにしようとする潮流が生まれてくる。それが、２０１７年にリチャード・セイラーがノーベル経済学賞を受賞したことで注目されるようになった行動経済学やナッジである。

ナッジ（nudge）とは、英語で「ひじで小突く」「そっと押して動かす」といった意味で、認知科学や行動科学の知見にもとづいて人の行動を後押しするアプローチのことであ

113

る。

例えば、「○○すると△△がもらえます」より「○○しないと△△がもらえません」と書いた方が人は行動する（損失回避の法則）といったように、経済的インセンティブや罰則といったルールで人の行動を変容させるのではなく、人々が自ら進んで何かをしたくなるように環境をデザインし、自発的な意思決定を手助けすることが特徴と言われている。

ナッジが意味するところは、あくまでその人にとって「望ましい」行動をとるための「自発的」な意思決定を手助けすることであるが、こうした行動経済学やナッジのようなものを突き詰めていけば、人間の認知限界や心理バイアス、振る舞いのクセといった、人間の脳のバグのようなものをハックして、知らず知らずの間に人間を動かすものにもなりうるのである。

ここで、イリイチが警鐘を鳴らした行き過ぎたテクノロジーの力についての問いを、デザインの力にも当てはめてみたい。

そのデザインは、人間から自然環境の中で
生きる力を奪っていないか？

そのデザインは、他にかわるものがない独占をもたらし、
人間を依存させていないか？

114

そのデザインは、プログラム通りに人間を操作し、
人間を思考停止させていないか？

そのデザインは、操作する側とされる側という
二極化と格差を生んでいないか？

そのデザインは、すでにあるものの価値を過剰な速さで
ただ陳腐化させていないか？

そのデザインに、わたしたちはフラストレーションや違和感を
感じてはいないか？

例えば、ヒューストン空港の例はしばしばデザインによる課題解決の好例として挙げられるが、いま一度冷静に考えてみると、本当に手放しに成功例としてよいのだろうか。乗客はそうと知らされぬまま実は必要以上に長く歩かされているのだが、それは最短ルートでバゲージ・クレームに到着してコンベアから荷物が流れ来るのを待つ心理的なストレスと本当に見合っているのだろうか。確かに多くの人にとってただ荷

物を待つ方が苦痛かもしれないし、実際に苦情がなくなったことは成功と言えるのかもしれないが、そこには「その行動が自分にとって望ましいかどうか」を判断するといった自発的な意思決定はあるのかという疑問は残る。

もともと、行動変容に関連する心理学用語として「古典的条件付け」と「オペラント条件付け」というものがある。「古典的条件付け」とは、刺激を与えることで条件反射的に行動を起こさせるもので、いわゆる「パブロフの犬」がこれにあたる。それに対して「オペラント条件付け」とは、行動に対して報酬が与えられることで成功体験となりその行動が強化されるもので、あくまで自発的に行動を起こさせるものだ。経済的インセンティブや罰則といったルールで人の行動を変容させるのは、まさに「オペラント条件付け」であるが、行動経済学やナッジに代表されるようなデザインの力は、使い方を誤れば、もはや「オペラント条件付け」ですらなくなってしまう。自発的に行動しているつもりでいて実のところ行動させられている、そしてそのこと自体にすら、わたしたちは気づけなくなりつつあるのかもしれない。

「情報」の時代に、複雑なアルゴリズムやコンピュータの計算能力によって飛躍的に「知的能力」を高めるテクノロジーに、こうしたデザインの力が組み込まれていく。その中で、わたしたちが本当の意味で「自発性」や「主体性」を保っていくことを改めて意識しなければならないだろう。

コンヴィヴィアルなデザイン

近年こうした問題意識はデザインの分野でも共有されつつある。例えば、問題解決ではなく、問題提起に重心を置くスペキュラティブデザインやクリティカルデザイン[6]、ユーザーや社会課題を出発点にHOWを考えるアウトサイドインの発想ではなく、内的な動機を出発点にWHYから考え新たな意味を生み出すインサイドアウトの発想を重視する「意味のイノベーション」[8]など、問題を提起したり、新たな意味を生み出したりと、いずれも課題解決型ではない新たなデザインの潮流と言えるだろう。

また、インクルーシブデザインや Design as Participation[10]と呼ばれるような、デザイナーとユーザーを「つくる」側と「使う」側に分けてしまわず、共に「参加する」と捉え直すデザインの潮流も興味深い。Takram の渡邉(康太郎)が提唱するコンテクストデザイン[11]も、作り手の意図としての強い文脈だけでなく、受け手がそれぞれの弱い文脈を重ねられる余白を残し、さらに読み手を次の作り手にしていくという意味で参加するデザインの一つと言えるかもしれない。

さらには、モノからコトへ、ビジネスから社会全体へとその対象を広げてきたデザインは、同じく人間をその研究対象とする人類学と近接しつつあり、「デザイン人類学」

117

と呼ばれる領域も生まれている。「世界はひとつ(One-World World)」という前提を問い直し、人間を単純化されたユーザーという枠にはめるのではなく、一人ひとり異なる人間の多様性を前提としてデザインを捉え直す多元的デザイン(Pluriversal Design)[12]や、西洋を中心とした現代社会がそもそも他国の植民地化により成り立っていたという歴史をふまえ、デザインもそうした特権性や支配や抑圧と無縁ではないことを見つめ直そうとする脱植民地化デザイン(Decolonizing Design)[13]、未来だけでなく過去にも目を向け、人類史や地球史という大きなスケールで過渡期にある社会をデザインしようと提唱するトランジションデザイン(Transition Design)[14]といった様々な動きが生まれつつあるのである。人間に着目し、人間を動かすことができるデザインの力をどのように使っていくべきかが、いままさに問われているのだ。

人間とデザイン

第4章

人間と自然

人新世のテクノロジー

ここまで、あらゆる道具には人間に力を与えてくれる第一の分水嶺と、逆に人間から力を奪う第二の分水嶺があること、道具の力が第二の分水嶺を超えると、人間が道具を使っているようで逆に人間が道具に使われている状況が生まれてしまうこと、そして、そうならないためにイリイチが示した「生物学的退化」「根元的独占」「過剰な計画」「二極化」「陳腐化」「フラストレーション」という6つの視点を読み解いてきた。

さらには、そうした道具の力に、エネルギーや動力といった、イリイチが生きた時代の「物理的な力」だけでなく、コンピュータやインターネットの登場によって情報処理能力や計算能力といった「知的な力」が加わっていること、それによってテクノロジーと人間の関わりはより複雑で密接になり、その中で、人間に着目し、人間を動かす「デザインの力」も注目されるようになってきたことを見てきた。いわば「テクノロジー中心」から「人間中心」への流れである。

そして、人間の活動が地球に影響を及ぼしている「人新世」とも言われるいま、人間は未来永劫これまでと同じように自然を際限なく利用し続けることはできないことは明らかになりつつある。言ってみれば、人間と自然との関係も、いままさに第二の分水嶺を超えつつあるのだ。わたし自身、日々様々なプロジェクトに関わるなかでも、

もはや気候危機は Believe or not の段階ではなく、いよいよ人間と自然とのバランスやサステナビリティの視点はあらゆる場面で無視できなくなりつつあるという実感がある。いわば「人間中心」から「脱人間中心」への流れである。

この章では、そうした人間と自然とテクノロジーの関係について、思想や哲学の歴史を遡って考えてみたい。そこには、最新のデータやシミュレーションが示すテクノロジーのあるべき姿だけではない、もっと本質的なヒントがあるのではないかと思うのだ。

自然はもはや背景ではない

そもそも、人の時代を意味する「人新世」という言葉も、近年様々なメディアで見聞きするようになった言葉である。もともと、地層に刻まれた46億年の地球の歴史のうち、最後の氷期後の約一万年前から現在までの温暖な新しい時代区分を地質学では「完新世（ホロセン／Holocene）」と呼んでいるが、オゾンホール研究でノーベル賞を受賞したパウル・クルッツェンらを中心に、いまや我々は人類の活動が地球に大きな影響を及ぼす「人新世（アントロポセン／Anthropocene）」に入っているのではないかという主張がなされるようになり、特に2000年以降広まったと言われている。

もちろん、時代に名前を付けたところで何か事態が変わるわけではない。しかし、46億年の地球の歴史を一年に例えれば、「完新世」の一万年という時間でさえ大晦日

最後のたった一分程度のことである。まして「人新世」は、さらに短いほんの瞬きほどの時間でしかない人類の活動が地球に影響を及ぼしているというわけで、事の重大さを強く印象づける言葉である。

また、哲学者の篠原雅武さんは、著書『人新世の哲学』の終章で、環境哲学者ティモシー・モートンの言葉を引用しながらこのように述べている。

モートンは述べている。「人新世は、（人間の）歴史のための、安定していて人間ならざる背景という意味での自然の概念を終わらせていく」。（中略）自然は背景ではないとはどのようなことか。それは、人間は自然をみずからの生活のために改変することで自然に関与してきたことを意味する。（中略）その後、2000年代になって気づかれようとしているのは、人間活動によって変えられた自然が人間生活に影響を及ぼしてしまう、ということである。人間世界の外にあり、背景でしかないと思われていたものが、現実に人間世界に影響してしまう。自然はもはや暴力を振るわれる客体ではなく、人間に反撃する主体でもある。[*1]

ここまで、人間に生きる力を与えてくれるはずだったテクノロジーが、過剰な力を持ち過ぎることで逆に人間から主体的に生きる力を奪っていること、テクノロジー中心の時代から人間中心の時代への流れ、そして行き過ぎた人間中心もまた人間から主

124

体的に生きる力を奪いつつあることを見てきたわけだが、そうした人間とテクノロジーの関係だけでなく、人間と自然の関係においても、行き過ぎた人間中心を見直すべきときに来ていると言えるだろう。

そして、それは何も気候変動の話だけではない。このパンデミックも気候変動を遠因とした、まさに人新世を象徴するものだと言えるかもしれない。また逆に、世界中で行われている行動制限によって人々の移動や経済活動は停滞し、結果としてCO$_2$排出量が大幅に削減されていることも、コロナ以前にはほとんど誰も予想できなかった人間と自然の関係である。

また、火の歴史に詳しい環境史家のステファン・パインは、わたしたちは地球の歴史上、「人新世」ならぬ、火の時代「Pyrocene（火新世／パイロセン）」を生きているのではないかと指摘している。パインは世界中で頻発する大規模な森林火災に際して、それはもはや温暖化のメタファーではなく、文字通り現実を記述する言葉になったとし、次のように述べている[*2]。

私たちが食物連鎖の頂点に立ったのは、風景を調理することを学んだからである。そしていま、私たちが地質学的な力をもつようになったのは、地球を調理しはじめたからである。

125

手塚治虫も人間と地球をつなぐ存在として「火の鳥」を登場させているが、道具としての火を手にし、地上のみならず、化石燃料というかたちで地中に眠る石に火をつけながら発展してきたわたしたちは、ついに地球そのものに火をつけてしまったのだろうか。

いずれにしても、人類が地球に影響を及ぼすだけでなく、その地球が人類に影響を及ぼし始めているいま、自然は人間とは切り離された「背景」ではないことに、改めてわたしたちは気づかされているのである。

哲学としてのテクネー

そもそも「テクノロジー」という言葉の語源を遡ると、ギリシャ語の「テクネー」という言葉に辿り着く。そして、この「テクネー」という概念を出発点に人間と自然の関係について考えたのが、20世紀を代表する哲学者ハイデガーである。膨大に残されたその論考のなかでも、1953年に行われた講演「技術とは何だろうか」をはじめとするテクノロジー論がいま改めて注目を集めている。

ハイデガーがテクノロジー論を展開した1950年代とは、端的に言えば「原子力」

の時代である。國分功一郎さんの『原子力時代の哲学』によれば、核兵器の使用という痛ましいかたちで戦後を迎えた1950年代、多くの知識人や哲学者が声高に核の廃絶を訴えたが、そのほとんどはあくまで「核兵器」の廃絶であり、原子力発電という「核の平和利用（Atoms for Peace）」についての考察はほとんどなされなかったという。そして、そんな時代の中でハイデガーだけが例外的であったというのである。[*3]

決定的な問いはいまや次のような問いである。すなわち、我々は、この考えることができないほど大きな原子力を、いったいいかなる仕方で制御し、操縦できるのか、そしてまたいかなる仕方で、この途方もないエネルギーが──戦争行為によらずとも──突如としてどこかある箇所で檻を破って脱出し、いわば「出奔」し、一切を壊滅に陥れるという危険から人類を守ることができるのか？

3・11を経験し、改めて多くの人が原子力に強い疑問を抱いているいまなら、「戦争行為によらずとも原子力は危険である」と指摘するのは難しくないが、1950年代の思想のただ中でこれを指摘したことは驚くべきことなのだと國分さんは言い、もうひとつハイデガーの重要な指摘を付け加える。[*4]

たとえ原子エネルギーを管理することに成功したとしても、そのことが直ちに、人間が

技術の主人になったということになるでしょうか？　断じてそうではありません。その管理の不可欠なことがとりもなおさず、〈立つ場をとらせる力〉を証明しているのであり、この力の承認を表明しているとともに、この力を制御しえない人間の行為の無能をひそかに暴露しているのです。

　人間は、コントロールし続けることさえできれば原子力の膨大なエネルギーを手に入れられると考えていたが、「コントロールし続けなければならないのはコントロールできていないということだ」と、ハイデガーは指摘しているのである。

　奇しくも『原子力時代の哲学』と前後して『核時代のテクノロジー論』を上梓された森一郎氏もまた、テクノロジーの本質が正面から哲学のテーマに据えられたのは20世紀半ば、その起点にあるのがハイデガーであり、それまでテクノロジーはあくまで人間が目的のために行う手段であるとみなされてきたと言う。[*5]

　テクノロジーが人間が目的のために行う手段であるとするならば、テクノロジーは善でも悪でもない中立な道具であり、道具はすべて使い方次第だということになる。これを突き詰めていくと、どんな重大事故が起ころうがそれは道具の使い方が悪かったということになり、テクノロジーをより制御可能にしようとする追求とリスクの管理がどこまでも際限なく行われることになる。ハイデガーは、「制御しようとする意思は、技術が人間の支配には手に負えなくなるほど執拗なものとなる」と述べている

128

が、わたしたちはまさしく原子力というテクノロジーの手に負えなさを目の当たりにして初めて、テクノロジーの本質を問い直し始めたのである。

隠れているものを現われさせること

さて、「テクノロジー」という言葉がギリシャ語の「テクネー」に由来することは先にも述べたが、ここで一度、古代ギリシャでアリストテレスが考えた人間の活動の全体像を見ておくことにしよう。

アリストテレス曰く、人間の活動にはまず、観照〈テオーリア〉と行為〈プラクシス〉があり、それぞれの活動に対応する知として、知恵〈ソフィア〉と思慮〈フロネーシス〉があり、さらに、観照〈テオーリア〉と行為〈プラクシス〉と並ぶ人間の第三の活動として制作〈ポイエーシス〉がおかれ、この制作〈ポイエーシス〉に対応する第三の知として技術〈テクネー〉がおかれる。とかく哲学ではたくさんのギリシャ語が飛び交い面食らってしまうが、要するに人間は「知恵によって物事を見て、思慮によって物事を為し、技術によって物事をつくる」のだというわけである。

もう少しだけこのややこしいギリシャ語にお付き合いいただきたい。〈テクネー〉

129

に対応する〈ポイエーシス〉とは何だろうか。ハイデガーによれば、〈ポイエーシス〉とは「存在の原因」であるという。つまり、何かが「そこにある」ということは隠れていた何かがどこからかそこに「現われた」のであり、その「現われさせる」はたらきが、人為にせよ自然にせよ〈ポイエーシス〉なのである。

こちらへと前にもたらして産み出すこと、つまりポイエーシスは、手仕事的な製造にはかぎられませんし、輝かせて――形象にもたらす芸術的――詩作的な営みにもかぎられません。ピュシス physis, つまりおのずから現われ出ることもまた、こちらへと前にもたらして産み出すことであり、ポイエーシスなのです。それどころか、ピュシスこそ最高の意味でのポイエーシスにほかなりません。(『核時代のテクノロジー論』*6)

ここでまた〈ピュシス〉というギリシャ語が登場した。〈ピュシス〉とは、つぼみから花開くように、おのずから現われ出ること。要するに、〈ピュシス〉とは自然である。さて、これ以上ギリシャ語の森に迷い込まないうちに話を戻そう。知りたいのは〈テクネー〉とは何かである。ハイデガーはそれを〈顕現させること〈Entbergen〉〉と言い表した。ギリシャ語の森を抜けたら今度はドイツ語の森が待ち構えているがここはどうか怯まないでほしい。Entbergen とは要するに「隠れているものを現われさせること」である。ヘラクレイトスは「自然〈ピュシス〉は隠れることを好む」と言ったそ

知」なのである。

うだが、つまり〈テクネー〉とは、「自然の中にある隠された力を現われさせるための

風車と原子力

　ハイデガーは、自然の中にある隠された力を現われさせる〈テクネー〉の例として「風車」を挙げる。自然の力である風の力を歯車の回転というかたちで現われさせ、穀物を挽いて粉にするのが〈テクネー〉としての「風車」だというのである。では、「風車」と「原子力」は何が違うのだろうか。原子力も自然の中にある隠された力を現われさせる〈テクネー〉ではないのか。その違いはどこにあるのだろうか。ハイデガーは、そこで今度は〈挑発(Herausfordern)〉という言葉を持ち出す。

　現代技術において支配をふるっている顕現させることは、一種の挑発することです。つまり、自然をそそのかして、エネルギーを供給せよという要求を押し立て、そのエネルギーをエネルギーとしてむしり取って、貯蔵できるようにすることです。(『核時代のテクノロジー論』[*7])

風車は〈顕現〉だが、原子力は〈挑発〉であるというならば、太陽光発電や風力発電はどちらなのだろうか。つまるところ、やはりハイデガーの主張も、イリイチが自転車を例に挙げたように力の加減の問題であり、イリイチ流に言えば、第二の分水嶺を超えた行き過ぎた〈顕現〉がすなわち〈挑発〉であるとも言えそうである。

電気という自然の力

以前、ロンドンの王立研究所で子どもと一緒に見たサイエンスショーでの会場への最初の問いかけは「電気を発明したのは誰か?」だった。会場の誰かが「エジソン?」と答えたが、正解は「実は誰も発明はしていないんだ。電気は自然現象で、人間はそれを発見したんだ」というものだった。なかなか秀逸なつかみだと感心したが、確かに言われてみれば電気は自然現象である。

そして、第二次産業革命を経た現代は、コンピュータやインターネットなどの情報テクノロジーはもちろん、CO_2を排出する自動車のEVシフトなども含めて、あらゆるモノが電気の力で動く「電力」の時代になりつつある。スマホもパソコンもインターネットもIoTデバイスもEVも、ひとたび電源が途絶えてエネルギーが切れて

しまえば死んでしまう。代謝というかたちでエネルギーを得る生命のシステムとは異なるものの、やはり元は自然の力である電気エネルギーを得て生きるモノたちの世界もまたある意味生命的であり、そのエネルギーのやり取りが行き過ぎた〈挑発〉となってしまわないバランスをわたしたちは考えなければならない。

駆り立てないテクノロジー

ここで、〈挑発〉と並ぶハイデガーのテクノロジー論のキーワードをもう一つだけ紹介しておこう。それが〈用立て（Bestellen）〉である。

興味深いことに、この〈用立て〉という言葉には、「耕し、種を撒いて世話をし、成長を見守る」という意味と「駆り立てて徴用する」という〈挑発〉的な意味の両方があるという。〈用立てられたもの（Bestand）〉にも、「存立・存続」と「備蓄・在庫」の意味があるという。つまり、耕す〈用立て〉はサステナブルな存続につながるが、過剰に駆り立てる〈用立て〉は、過剰な在庫を生むとも解釈できそうである。

これを電気エネルギーを得て生きるモノたちの世界に当てはめて考えてみると、〈用立て〉とはスピードや効率で測られる発電や給電を意味し、〈用立てられたもの〉とは

容量で測られる蓄電やバッテリーを意味することになるだろう。サステナブルな存続に向けては、駆り立てるようにスピードや効率を追求するのではない発電や給電の可能性、過剰な容量を追求するのではない蓄電やバッテリーの可能性を模索していきたいところである。

電気エネルギーを「耕し、種を撒いて世話をし、成長を見守る」ような発電や給電には、具体的にはどのようなテクノロジーがあり得るだろうか。実際にいま、自律分散型の自然エネルギーへのシフトが進みつつあるし、自然環境から小さくゆっくりながらも電気エネルギーを取り出すエナジー・ハーベスティングと呼ばれる技術は、文字通り「収穫」する電気エネルギーである。

また、蓄電やバッテリーについても適度なバランスが求められるだろう。幸い、電気エネルギーを得て生きるモノたちは、エネルギーが切れて死んでも再び電源を投入すれば生き返るのが生命との大きな違いである。例えば無線給電のように、それぞれ独立し自由に考え動き回るモノたちが個々に重いバッテリーを持って過剰にエネルギーを溜め込むのではなく、無線ネットワークで必要なときに情報が伝わるのと同じように、エネルギーも必要に応じて伝え合うようなテクノロジーもあり得るだろう。

自然を操作したいと願った人間の歴史

さて、ハイデガーが指摘した自然に対するテクノロジーの歴史は、テクノロジーが自然を挑発し隠された力であるエネルギーを駆り立て徴用してきた歴史であるが、もう一つの側面としての自然に対するテクノロジーの歴史は、自然を予測し制御しようとしてきた歴史である。

いま、わたしたちは数日先までのかなり正確な天気予報や、数時間後までの雨雲の動きをスマートフォンで見ることができ、気候変動の長期的な影響もある程度予測することができる。こうした気象の把握や気候変動の予測を可能にしているのが、人工衛星による観測技術やスーパーコンピュータを使ったシミュレーション技術である。

地球規模での気象や気候変動は非常に複雑な現象で、バタフライ効果と言われるように、与えるモデルやパラメータが少し変わるだけでその予測は大きく変わってしまう。厳密に科学的な手続きを踏もうとすれば、地球に関わる森羅万象あらゆる要素を計算に入れなければならず、完全な予測は地球の完全なデジタルツインをつくることと同じで現実には不可能なのである。しかし、『シミュレート・ジ・アース——未来を予測する地球科学』でも紹介されているように、世界中の科学者たちがその不完全さを踏

まえながらも、人類がいま持ち合わせている「できるかぎりの過去からの観測データ」と「できるかぎりの要素を盛り込んだ地球のシミュレーションモデル」と「できるかぎり高性能なコンピュータ」を用いて、地球の未来を予測しようと試行錯誤を続け、そうした努力によって気候変動の深刻さも次第に明らかになりつつある。

もちろん、気候変動は地球規模の喫緊の課題であり、その予測は解決の糸口として重要である。しかし一方で、『ニュー・ダーク・エイジ』や『気象を操作したいと願った人間の歴史』でも語られているように、人間が技術によって気候変動を完全に予測したり、自在に気象をコントロールできると考えてきたことは幻想であったということも同時に真摯に受け止めるべきだろう。

「自然からの自立」という幻想

わたしたちは資源やエネルギーだけでなく、水にせよ食料にせよ、何かしらのかたちで自然に依存しなければ生きていけない。人間は常にそこから自由になろうとしてきたが、資源やエネルギーには限りがあるし、災害やパンデミックなど、いろいろなかたちで常にその自由は制限され、手に入れた自由を失うことになろう。人間は常に怖れの裏返しとして、自然を駆り立て、挑発し、自然から資源やエネルギーを得ようとし、その力によって自然を自在にコントロールしようとしてきたとも言え

136

る。そこに登場した原子力は、ついに人類が地上に太陽をつくり、これさえあればエ
ネルギーを失う「怖れ」から解放されると期待させるものだった。言い換えれば、わ
たしたちは「自然からの自立」を夢見たのだ。

『原子力時代の哲学』の中で、國分さんは『人間の条件』で知られるハンナ・アレン
トが、「核の平和利用」としての原子力と時を同じくして「地球からの解放」を象徴す
る出来事であった、ソ連によるスプートニク1号の打ち上げ成功に触れながら語っ
た言葉を引用している*8。

人間は確かに地上に縛りつけられているのかもしれない。しかしそれは人間にとっての
避けがたい条件です。なぜなら、「地球は人間の条件の本体そのものであり、おそらく、
人間が努力もせず、人工的装置もなしに動き、呼吸できる住処であるという点で、宇宙で
ただ一つのものであろう」から。つまり、今人類は人間にとっての根本的な条件から脱出
したいという望みを抱き始めている。しかも、実際、その望みが実現されそうな雰囲気が
ある。その雰囲気を作り出しているのは、言うまでもなく、科学技術です。アレントは
50年代中頃の時点で、科学技術が人々を強く魅了していること、「人間の条件から脱出したい」
という人々の気持ちがそれによって大いに促進されていることを指摘しているわけです。

いま、わたしたちはそうした「自然からの自立」が幻想であったことに改めて気づ

かされているのである。

脱人間中心と中心のない世界

ここまで考えてみると、現在様々なところで語られる「脱人間中心」という言葉には二つの意味が含まれているのではないかということに気づく。一つは、気候変動危機に代表される「人新世」における人間と自然の関係において、行き過ぎた人間中心を見直すべきときに来ているという視点である。例えば『サピエンス全史』でユヴァル・ノア・ハラリが辿り着く視点もこうした「人類至上主義」の行き詰まりである。要するに、このままの人間中心では地球がもたないという主張である。

もう一つは、人間はそもそも世界の中心ではないこと、言ってみれば「脱神中心」と表裏一体の「脱人間中心」である。ニーチェの「神は死んだ」という言葉に象徴されるように、近代は科学技術がそれまで神の仕業だと考えられていたあれこれを解き明かし、「あれもこれも神の仕業ではなかった」ことを知らしめた時代である。そして裏を返せばそれは、科学技術が「人間は世界の中心でもなければ、他の生き物と違う神に選ばれた特別な存在でもない」ことも知らしめてきたとも言えるのである。

138

ガリレオが地動説を実証したこととは、神が創造したはずの地球が宇宙の中心ではないことを知らしめたが、それは取りも直さず人間が世界の中心ではないことも明らかにした。ニュートンやアインシュタインが解き明かしてきた物理法則は、神のみぞ知るはずの世界の成り立ちを人間が知ることになると同時に、人間もまたその法則に従う存在であることを知らしめた。ダーウィンの進化論は、神に選ばれた特別な存在であるはずの人間もまた、他の生き物たちと同じ進化の系譜の上にあることを知らしめ、最新の脳科学や人工知能・人工生命研究は、人間の知性や生命すらもまた特別なものではないかもしれないことを示し始めている。こうした科学技術の歴史は、人間を世界の頂点たらしめた歴史であると同時に、人間を世界の頂点から引きずりおろした歴史でもあるのだ。

そもそも、こうした人間中心の考え方、もっと言えば○○中心という考え方自体が、とても西洋的な考え方だという指摘もある。東洋的とか西洋的とか、日本的とか仏教的とか、あまり単純化して語るべきではないかもしれないが、言われてみると確かに、中心がない世界観の方が素朴な肌感覚としても腑に落ちる。例えば「やおよろず」「一即全」「色即是空」「諸行無常」「主客合一」「中空構造」などといった概念や、そうした難しい概念を持ち出さずとも、『風の谷のナウシカ』をはじめとする宮崎駿監督が描くジブリ映画の世界や、手塚治虫の漫画の世界、ポケモンやドラえもんのようなアニメの世界にもそうした非人間中心的な世界観は通底して流れており、それらに慣れ親

しんできた身としては正直なところ、人間が世界の中心にいる特別な存在であるとい
う感覚はそもそもない。率直に言えば、いま改めてそうした意味での「脱人間中心」
を声高に叫ばれても、どこかで「いや、まあ、もともとそうだよね……」という感じ
がしなくもないのである。

人間と自然における「二つの分水嶺」

　少し現実に話を戻そう。気候変動危機は差し迫った喫緊の社会課題である。人間が
世界の中心ではないとして、では、人間と自然との間のバランスを保つにはどうすれ
ばいいのか。そこでは、テクノロジーだけでなく資本主義経済の仕組み自体にも何ら
かの軌道修正が必要である。その意味ではいま、資本主義経済においても、SDGs
やESGといった観点が避けられなくなっていることは大きな変化である。また、
経済学者の斎藤幸平さんが『人新世の資本論』でも述べているように、より根本的な
システムチェンジも必要なのかもしれない。

　例えば、経済学者のケイト・ラワースが提唱し注目を集めている「ドーナツ経済学」
というモデルは、サステナブルな社会システム全体のバランスを可視化した指標

140

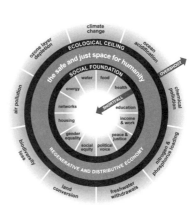

である。このモデル（上図）では、ドーナツの内
側に足りていない部分、ドーナツの外側に行き
過ぎた部分が示されている。イリイチの言葉
を借りるならば、SOCIAL FOUNDATION と書
かれたドーナツ内側の輪郭が「第一の分水嶺」、
ECOLOGICAL CEILING と書かれたドーナツ外
側の輪郭が「第二の分水嶺」と言えそうだ。

経済モデルという「道具」についても、こ
れからは際限のない成長を求めるのではなく、
ドーナツの内側は満たしつつ、外側にははみ出

さないという、二つの分水嶺に挟まれたちょうどドーナツの中身のある部分に留まる
バランスが求められつつあり、例えば情報テクノロジーを使ったこうした可視化が
もっとリアルタイムに行えるようになれば、バランスの可視化だけでなく、レコーディ
ングダイエットのように、フィードバック制御をしながらバランスをとること自体に
も貢献できるかもしれない。

自由の相互承認としてのサステナビリティ

ここまで、気候変動危機と脱人間中心の歴史を振り返りながら人間と自然の関係を見てきたが、人間都合のいいもので、人間が世界の中心にいる特別な存在だと思っていないとしても、では人間以外の存在にも人間と完全に同じように自由や権利を認めたり、そのために人間の自由を制限したり、極端な話、人間が滅びてもAIが地球を継いでくれればいいと思えるかというとさすがに躊躇してしまう。個人的には、時には肉も食べるし、エコロジカルな生活も意識はしていてもなかなか完璧にストイックにはできていないのが正直なところだ。

人間以外との「自由の相互承認」

哲学者で教育学者の苫野一徳さんによれば、そもそも、お互いがお互いの自由を認め合おうとする「自由の相互承認」は、人間同士がようやく近代になって辿り着いた根本原理であるという。[*10]

自分は「自由」だとただナイーヴに主張し合うのではなく、相手が「自由」な存在である

ということ、「自由」を欲する存在であるということを、まずはお互いに承認し合うこと。

そしてその上で、互いの「自由」のあり方を調整し合うこと。これ以外に、凄惨な命の奪い合いを終わらせ、わたしたちが「自由」を手に入れる道はない。そうヘーゲルはいうのだ。

（中略）

ではわたしたちは、どうすれば「承認のための戦い」を終わらせ、自らの「自由」を獲得することができるだろうか？ ヘーゲルによれば、その考え方は一つしかない。それが、先に述べた「自由の相互承認」の原理である（原注：「自由の相互承認」という概念は、ヘーゲルの哲学を再構築した竹田青嗣によって定式化されたものである。（『人間的自由の条件――ヘーゲルとポストモダン思想』）。「自由の相互承認」、それは、わたしたち人間が共存するための、社会の根本原理なのだ。

そして一人ひとりができるだけ十全に「自由」になるための、社会の根本原理なのだ。

（『「自由」はいかに可能か』）

「自由の相互承認」が社会の根本原理であるならば、脱人間中心的な考え方が問おうとしているのは、この「自由の相互承認」を（Black Lives Matterやジェンダー、マイノリティの問題をはじめまだまだ人間同士のそれもままならないなかで）人間「以外」にも拡張できるか？という問いである。

『サピエンス全史』でハラリは、ホモ・サピエンスの最大の特徴は認知革命、すな

わち言語によりフィクションを創造し共有できることであり、貨幣や国家や宗教や科学などもわたしたちがいまのところ信じて疑わないフィクションに過ぎないといい、人類至上主義というフィクションからのアップデートの可能性と必要性を説くが、*11 そのためにはブッダのように悟りを開くレベルのマインドシフトが必要かもしれない。

ちなみに、ブッダとは「目覚めた人」という意味で、実際ハラリは毎朝2時間と毎年2ヶ月間の瞑想を行っているらしく、まさしくブッダ(目覚めた人)という感じがするが、なかなかその域まで到達することは難しいのではないだろうか。

もちろん、そのような問いを立ててみることに意味がないわけではない。信じて疑わなかった人間中心主義というフィクションの外側に別のフィクションが存在するかもしれない可能性に目を向けること、想像力を働かせて違う世界の見方を垣間見ることには、それだけでも大きな意味があるだろう。

未来の人間との「自由の相互承認」

しかし、やはりそうは言っても脱人間中心主義はなかなかハードルが高いと感じるわたしのような人のために、もう少し現実的な視点を提示してみたい。

「サステナブル(持続可能な)」という言葉は、いまやあらゆるところで目にする言葉になったが、「Sustainable Development(持続可能な開発)」という用語が最初に使われ、

144

SDGsの源流とも言われる1987年の「Our Common Future」というレポートによると、「サステナブル」とは、「将来の世代が彼らのニーズを満たす能力を損なうことなく、現在のニーズを満たす」こととされている。そこでフォーカスされているのは、「人間以外の存在」ではなく、あくまで「未来の人間」である。

人種や出生や能力にかかわらず、あらゆる人間が生きたいように生きる権利を認めようとするところまで辿り着いた近代の人間社会の根本原理が「自由の相互承認」であるなら、脱人間中心主義は「自由の相互承認」の種を超えた拡張である。人間中心主義を改めることや、地球のために、と考えることは、倫理的には理解できてもなかなか日々の行動原理とするのはハードルが高い。それよりも、あくまで「すべての人間」という枠の中に「未来の人間」も含めようという考え方のほうが、まずは現実的で受け入れやすいのではないだろうか。

サステナブルとは、子どもたちやその先の孫たちの自由を奪わないこと。脱人間中心主義のように思考の枠を広げることと同時に、様々な議論や思想に振り回され過ぎず、素直に行動原理に取り入れられる基本的なことに改めて立ち返ってみることも大事なことだろう。

つまるところ、「人間と自然」について考えることは「人間と人間」について考えることにつながるのである。

第5章

人間と人間

拡張する「わたしたち（We）」

前章で「人間と自然」について考え、たどり着いたのは「自由の相互承認」をどこまで拡張するべきかという問いであり、「人間と自然」の関係の先に見えてきたのは「人間と人間」の関係であった。自分の自由のために他者の自由を奪うことなく、お互いの自由を認め合おうという「自由の相互承認」の概念は、現代においては（少なくとも理想としては）一般通念として共有されていると言っていいだろう。自分だけでなく、自分の家族だけでもなく、学校や仕事でつながる人たち、SNSでつながる人たち、地域でつながる人たち、同じ国の人たち、ひいては、人種や出生や能力にかかわらず地球に暮らすすべての人たちに、お互いの自由を奪わないかぎりにおいて自由に生きる権利がある、という想像力を少なくともわたしたちは持ち得ているのである。このことは、奪い合いの戦争を繰り返してきた人類の歴史を振り返れば決して当たり前のことではなく、現代社会がたどり着いたひとつの希望である。「わたし（I）」の自由から、「わたしたち（We）」の自由へ。そしてこの「わたしたち（We）」にどこの誰まで含めるのかという想像力が、家族や身近な仲間から世界中のあらゆる人、まだ生まれていない未来の人、さらには他の生き物や人工生命といった人間以外の存在へと拡張されてきた。そして、間違いなくテクノロジーの存在もそれに寄与してきたはずである。

148

しかしながら、地球上の人口が増え続ける一方で、使える資源には限りがある。さらには人新世という言葉が表すように、人間の活動による自然環境の変化が、人間が生きるための環境に影響を与え始めてもいる。少なくともこれからもいままでのようなペースで資源を使い続けていくことが、いまを生きるすべての人たち、さらには未来の人たちの自由を奪うことになることは明らかになりつつある。もしすべての人が不自由なく生きられるほどの資源が未来永劫十分にあるなら、ある意味「自由の相互承認」はたやすい。「お互い好きにやろう」でいいのだ。しかし、拡張されていく「わたしたち(We)」に対して、現実には「わたしたち(We)」が生きるための環境や資源に限りがあり、必然的にお互いの自由は干渉し合い、「自由の相互承認」はどんどん難しくなっている。「お互い好きにやろう」とは言っていられなくなっているのである。

そして、資源や環境だけでなく、いままさに世界を翻弄している新型コロナウイルスによるパンデミックもまた、お互いの自由が複雑に干渉し合うことの難しさを明らかにした。コロナウイルスによって何より影響を受けたのは、まさしく「人間と人間」との関係なのである。まずそもそもウイルスが脅威となるのは、人間から人間へ感染するからであり、特に発症前から高い感染性を持つこの新型コロナウイルスは、ただ日常の生活をしているだけで知らぬ間に誰かを感染させる可能性がある。しかも多くの人にとっては軽症だが、一部の人は重症化し、場合によっては死に至る。それはまさしく自分の生きる自由が他の誰かの生きる自由を奪うということであり、そうしな

いために一人ひとりが少しずつ生きる自由を制限することが求められているのである。

しかし、そうした他者の自由の尊重と自分の自由の制限とが見合ったものなのかという判断はとても難しい。人と会う機会を減らし距離をとるという自由の制限は、リモートワークが可能な人にとってはたいした制限ではないが、飲食やライブイベントなど、人が集まることが前提の仕事の人にとっては死活問題であるように、同じ制限でもその重みは同じではない。誰かの生きる自由を奪わないために、誰かの生きる自由が奪われることはどこまであってよいのか。コンヴィヴィアリティとは「共に生きる」ことである。情報テクノロジーや気候危機やパンデミックなど、いずれにしてもお互いの自由がグローバルに複雑に干渉し合う時代において、言ってみれば「共に生きざるを得ない」状況の中で、自由の相互承認の対象としての「わたしたち（We）」はどこまで拡張できるだろうか。

150

わかりあえない「わたしたち（we）」

そもそも、わたしたちはお互いに「わかりあえない」存在である。

いまからおよそ100年前、生物学者のユクスキュルは、それぞれの生物がそれぞれの感覚や身体を通して異なる世界を生きているとし、それを「環世界（Umwelt）」と名付けた。生物にはそれぞれの生物ならではの環世界があるというわけだ。ユクスキュルは、著書『生物から見た世界』の冒頭で、マダニの環世界を説明している。*1 視覚、聴覚がない代わりに、嗅覚、触覚、温度感覚がすぐれたマダニは、木の枝に捕まり、下を通りかかる哺乳類が出す匂いを感じて木から落ちる。運よく獲物の上に落ちることができたら血を吸うことができるが、たまたま獲物が木の下を通りかかるまでひたすら待ち続けなければならない。

マダニにとっては、まさにこれこそが世界のすべてなのである。紫外線が見えるミツバチやチョウの環世界、超音波で空間を把握するコウモリの環世界、嗅覚のすぐれたイヌの環世界、それぞれがそれぞれの生物ならではの環世界を持っているのだ。そして、世界をどう捉えているかというインプットは、世界にどう働きかけるかというアウトプットに連動している。マダニであれば、酪酸の匂いを感じることは足を木か

151

ら離して落ちるという行動と連動しているし、ミツバチやチョウは、紫外線で見分けた花をめがけて飛んで行き蜜を吸う。それぞれの生物は、このような感覚器によって知覚される世界（知覚世界）と、身体を使って世界に働きかける世界（作用世界）が連動し合って閉じた固有の「環」を持ち、それがその生物にとっての世界そのものなのである。

この環世界という概念を人間の世界に当てはめてみるとどうだろう。人間という種としての身体的な環世界を持つのはもちろんだが、わたしたちは言語や文化や取り巻く情報環境によってそれぞれ世界をまったく違うように捉えているとも言える。天文学者とそうでないわたしとでは同じものに見えているだろうし、同じニュースでもSNSのタイムライン次第でまったく違った受け取り方をし、それにもとづいて異なる行動をしている。人間も一人ひとりそれぞれ異なる環世界を生きているのである。

もし仮に人間が皆同じ環世界を持つとしたら、「わたし（I）」の環世界は「わたしたち（We）」の環世界とイコールであり、「わたしたち（We）」について改めて考える必要はない。「わたしたち（We）」は異なる環世界をもち、お互いにわかりあえないからこそ他者への想像力が必要になるのであり、だからこそ「わたしたち（We）」について改めて考える必要があるのである。

環世界をつなぐ

2017年にNTTインターコミュニケーションセンター（ICC）でスタートした「情報環世界研究会」では、そんな問題意識を共有しながら、渡邊淳司さん、ドミニク・チェンさん、伊藤亜紗さん、塚田有那さん、わたしを含めた5人を中心にした参加メンバーと定期的に集まり議論を続け、その成果は『情報環世界—身体とAIの間であそぶガイドブック』としてまとめられている。

この研究会で当初から共有していたテーマのひとつに「フィルターバブル」がある。世界の人々をつなげ、オープンなものにするはずだった情報テクノロジー。それがいまや、データとアルゴリズムによって、広告から検索結果、SNSのタイムラインに至るまで、自分が見たいものしか見えない、異質なものが目に入らない「バブル」の中にわたしたちを閉じ込めている――イーライ・パリザーが2011年に主張した「フィルターバブル」現象は、近年ますます顕在化している。

情報環境における環世界とも言えるこの「フィルターバブル」をめぐっては、しばしばいかにバブルを「抜け出す」か「打ち破る」かといった観点で語られることが多いが、生物学的・身体的な環世界という視点から見れば、そもそもあらゆる生物はそれぞれの環世界に閉じている方が自然だとも言える。生物としてはむしろ閉じこもることの方が当たり前であり、自分が自分であるためには、人間にとってもまずは閉じ

た環世界を持つことも必要なのである。

とはいえ、いまわたしたちが直面しているような、異質なものに対する不寛容を増幅させるフィルターバブルの問題をそのままにしておいてよいということではない。それぞれの「環世界」を無理やりに開くのではなく、あくまでそれぞれに閉じた異なる環世界を持ちながら、他者と関わり合い共に生きることはできるだろうか。

人間における環世界が生物的な環世界と大きく異なるところは、「言語」という相互のコミュニケーションを図るためのプロトコル（通信規約・共通の約束事）が存在することである。「サピア＝ウォーフ仮説」が示すように、使う言語によって世界の捉え方、すなわち環世界が異なると同時に、わたしたちは、言語によってそれぞれに異なる環世界を外部化し、共有することが可能になったとも言えるのである。言ってみれば、言葉はわかりあえない人間同士をつなぐための最も根元的なコンヴィヴィアリティのための道具なのだ。そしていま、フィルターバブルのようなわかりあえなさが問題となっているのならば、わかりあえなさをつなぐための言葉の再発見や、言葉が意味する概念のアップデートが必要なのではないだろうか。ここでは、根元的なわかりあえなさを抱える「わたしたち（We）」が共に生きるための手がかりとして、「寛容」と「責任」と「信頼」という言葉が意味する概念のアップデートについて考えてみたい。

寛容のアップデート

お互いに異なる環世界を持つ他者と共に生きるためには、そもそも絶対的な正しさはないことを知り、自分とは異なる正しさを持つ他者に対して寛容である必要がある。

では、そもそも「正しさ」とは何だろうか。第1章でも触れたが、哲学者のカール・ポパーは『開かれた社会とその敵』の中で、「反証可能性」という概念を持ち出して「正しさ」について論じている。ある仮説の正しさを証明するのにすべてを検証し尽くすことはできないが、たった一つでも反例（仮説が当てはまらない例）が見つかれば反証（間違っていることの証明）は可能である。そして、いま「科学的に正しい」とは、そのような反証可能性を残しつつもいまのところ反証されていない、暫定的で相対的なものにすぎず、科学にとって大事なのは、この「反証可能性」が残されているかどうかだとポパーは言うのである。

ポパーはこの考え方をもとに、原理的にありえない「絶対的な正しさ」にもとづいたトップダウンの計画主義的・全体主義的な「閉ざされた社会」を批判し、自分も他者も含めてあらゆる「正しさ」には誤りの可能性があることを念頭におき、誰しもに開かれた議論や相互の誤りの指摘による修正を常に繰り返しながら社会を少しずつよ

りよくしていこうという、ボトムアップの「開かれた社会」のあり方を模索していく。

寛容と不寛容のパラドックス

そうした異なる「正しさ」を持つ他者と共に生きるための鍵として「寛容さ」がある。

わたしたちは、「正しさ」を合意できなくても「寛容」であることができるのである。

金子みすゞの言葉を借りれば「みんな違って、みんないい」。しかし他者に対して「寛容」であることは実は言うほど簡単なことではない。

寛容は不寛容に対して不寛容になるべきか――どこまでも寛容であろうとすると、どこかでこの矛盾した問いに行き当たってしまうのだ。不寛容を寛容すれば、不寛容が蔓延するのを防ぐことができないし、かといって不寛容を寛容しないと、それはもはや自らが不寛容であることになってしまう。揺るぎない不寛容を前に立ちすくむ寛容。寛容と不寛容との間にはそんな非対称な構図があり、そもそも寛容は不寛容に対して分が悪いのである。

ポパーは『開かれた社会とその敵』の中で、このパラドックスにも触れている。[*3]

それほどよく知られていないのは寛容のパラドックスであり、無制限の寛容は寛容の消滅へ行き着かざるをえないというパラドックスである。もしわれわれが無制限の寛容を

156

人間と人間

寛容でない人々にまでも拡張し、もしわれわれが不寛容な者たちの猛攻撃に対して寛容な社会を擁護する覚悟をもっていないならば、そのときには寛容な者は滅ぼされ、またそれとともに寛容も滅ぼされるであろう。（中略）必要な場合には力ずくででもそれらを抑圧する権利を要求すべきである。というのも、それらの哲学はわれわれに対して合理的議論のレベルで対抗しようとするのではなく、あらゆる議論を非難し始めることが、容易に明らかになるかもしれないからである。それらの哲学はその追随者たちに、合理的議論は人を欺くものであるという理由でそれを聴くことを禁じ、議論に対しては彼らの拳やピストルの使用によって答えるように教えるかもしれない。われわれはそこで、寛容の名において、不寛容な者に対しては寛大でないことの権利を要求すべきである。

ポパーの態度ははっきりしている。寛容は不寛容に対しては不寛容になるべきだと。

対してフランス文学者の渡辺一夫は、『寛容は自らを守るために不寛容に対して不寛容になるべきか』というまさにそのものずばりなタイトルのエッセイの中で、次のように対照的な意見を述べている。 *4 。

過去の歴史を見ても、我々の周囲に展開される現実を眺めても、寛容が自らを守るために、不寛容を打倒すると称して、不寛容になった実例をしばしば見出すことができる。しかし、それだからと言って、寛容は、自らを守るために不寛容に対して不寛容になっ

てよいという筈はない。

（中略）

不寛容に報いるに不寛容を以てすることは、寛容の自殺であり、不寛容を肥大させるにすぎないのであるし、たとえ不寛容的暴力に圧倒されるかもしれない寛容も、個人の生命を乗り越えて、必ず人間とともに歩み続けるであろう、と僕は思っている。

渡辺一夫は、あくまで寛容は不寛容に対しても寛容であるべきだと言う。寛容は不寛容に滅ぼされるのではなく、自らが不寛容に陥ることで自滅するのだと。

ポパーの言うように、寛容は不寛容に対しては不寛容であるべきだとして、具体的にどのような手段なら許され、また効果があるのか。逆に渡辺の言うように、あくまで寛容は不寛容に対しても寛容を貫くべきだとして、では（特にこのソーシャルメディアの時代に）不寛容の蔓延をどう防ぐことができるのか。できれば何事にも寛容でありたいものだが、不寛容を目の前にしたとき、寛容はどう振る舞うべきかはとても難しい問題なのだということに改めて気づかされる。

しかしながら、不寛容が行き着く先としての戦争の時代をリアルタイムに生き（カール・ポパーは1902年生まれ、渡辺一夫は1901年生まれの同世代であり、ポパーは1945年に、渡辺は1950年にそれぞれ先に引用した文章を書いている。ちょうど大戦が終わり、そしてまた朝鮮戦争が始まろうとする頃である）、不寛容の暴力に対する寛容の無力さを肌で感じなが

158

ら書かれたであろう対照的な二人の言葉に触れることは、決して無意味ではないはずである。

正しさを内に、寛容を外に

あなたがすることのほとんどは無意味であるが、それでもしなくてはならない。それは世界を変えるためではなく、世界によって自分が変えられないようにするためである。

（マハトマ・ガンジーの言葉より）

ここまで考えてきたように、多元化する世界において「正しさ」とはそれぞれの内面にあるものであり、そこには根元的な「わかりあえなさ」があるが、「寛容／不寛容」とは、必ず他者との関係の中に現れるものであり、自分の「内」ではなく、自分の「外」にあるものである。ガンジーの言葉で言えば、その内なる「正しさ」で世界を変えようとしてしまうと「不寛容」が姿を表すのだ（もし無人島でたった一人なら寛容も不寛容もないだろう）。

内なる「正しさ」と外への「寛容さ」は本来切り分けて議論されるべきだが、しばしばそれが混同され、交わらない議論が生じてしまう。例えば、話題となった2019年のあいちトリエンナーレについて言えば、あくまで「寛容さ」を議論しようとするアー

159

トの側に対して、不寛容派はそのアートの「正しさ」を議論しようとして交わらないのだ。

付け加えるならば、寛容派にもその混同はしばしば起きる。「自分とは違う正しさ」を持つ人に対して寛容な人も、逆に「自分と同じ正しさ」を持つ人の不寛容さに対して不寛容になりがちなのである。例えば、国連で気候変動対策に対して怒りを露わにしたグレタ・トゥーンベリの言動に対して、議論すべきは気候変動対策のはずなのだが、「正しさ」の議論より先に「言いたいことはわかるがそのやり方には賛成できない」という、彼女の「不寛容」な態度への批判（トーンポリシング）が起きてしまうのである。

Twitterで話題になったニュージーランド議会での同性婚への寛容な対応を求めるスピーチをご存知だろうか。*5 このスピーチが素晴らしいのは、「正しさ」と「寛容さ」を丁寧に切り分けているところだろう。同性婚賛成派の「正しさ」を訴えるのでも、反対派の「正しさ」を否定するのでもなく、あくまで「寛容さ」だけを求めること、そしてそれが不寛容な人たちの世界を変えてしまうものではない、ということだけをただただ丁寧に、時にユーモアを交えながら伝えることに終始しているのだ。「明日もまた日は昇る、怖るるなかれ」と。

「正しさ」と「寛容さ」の議論を丁寧に切り分けること。不寛容の裏返しとしての「恐れ」を取り除くこと。もしかしたら、これらが寛容と不寛容の対話のヒントになるのかもしれない。

責任のアップデート

　ただ、気候危機しかり、パンデミックしかり、絶対的な「正しさ」がなく、お互いがグローバルに複雑に干渉し合う現代において、現実に自分とは異なる他者の「正しさ」が自分に影響を与える「恐れ」が生じているのも事実である。そうしたとき、わたしたちはその「恐れ」をその誰かのせいにして責任を取らせようとする。

　また一方では、自分とは異なる他者が困難な状況に置かれているとき、それはその当人のせいである、つまり自己責任として片付けてしまおうともする。

　それらは、人間はそれぞれが意志をもった自立した存在であり、自分のとった行動に対して責任を取らなければならないという前提に立っているが、それは本当なのだろうか。

自立とは依存先を増やすこと

　そもそも、意志や責任とは何なのか。それを考えるヒントとしてまず、自立と依存について考えてみたい。

161

脳性マヒの障がいを持ちながら医師としても活躍され、現在は東京大学で「当事者研究」などの分野でも注目されている熊谷晋一郎さんは、「自立とは依存先を増やすことである」と述べている。一般的に「自立（independent）」とは「依存（dependent）」の反対語であり、自立することは、誰にも依存することなくスタンドアローンになることだと思われがちだが、決してそうではないと言うのだ。※6

それまで私が依存できる先は親だけでした。だから、親を失えば生きていけないのでは、という不安がぬぐえなかった。でも、一人暮らしをしたことで、友達や社会など、依存できる先を増やしていけば、自分は生きていける、自立できるんだということがわかったのです。

「自立」とは、依存しなくなることだと思われがちです。でも、そうではありません。「依存先を増やしていくこと」こそが、自立なのです。これは障害の有無にかかわらず、すべての人に通じる普遍的なことだと、私は思います。（自立とは「依存先を増やすこと」）

障がい者に限らず、どんな人でも生まれながら誰にも依存せずに生きていくことはできない。親だけに依存した状態から、徐々に社会の中に依存先を増やしていくこと。それこそが自立なのだ。

また、生きていくうえでの依存先は何も親や友達といった人間関係だけの話とはか

ぎらない。普段意識していなくても、わたしたちは実に様々なモノや環境にも依存している*⁷。

東日本大震災のとき、私は職場である5階の研究室から逃げ遅れてしまいました。なぜかというと簡単で、エレベーターが止まってしまったからです。そのとき、逃げるということを可能にする〝依存先〟が、自分には少なかったことを知りました。エレベーターが止まっても、他の人は階段やはしごで逃げられます。5階から逃げるという行為に対して三つも依存先があります。ところが私にはエレベーターしかなかった。(自立は、依存先を増やすこと　希望は、絶望を分かち合うこと)

つまり、自立というのは決して「何にも頼らずスタンドアローンで生きていける」ということではなく、「いざとなれば他に頼れるものがいくつもある」ということなのである。

ではなぜ、わたしたちは「自立」を「何にも依存しないこと」と考えてしまいがちなのだろうか。そのヒントとなりそうなのが、哲学者の國分功一郎さんの『中動態の世界』だ。英文法の授業で教わるように、動詞は「する」と「される」、すなわち能動態と受動態に分類されるのが一般的だが、國分さんによると、歴史を紐解けばそのどちらでもない「中動態」なるものがかつて存在していたというのである。かつてはこ

163

のように能動にも受動にも属さない言葉や行為があることが意識されていたが、それが時代と共に能動と受動に分類されていった。その背景には、意志や責任という概念の発達があると國分さんは言う。[*8]

かつて、行為や出来事は今とは全く異なった仕方で分類されていました。いまのように能動と受動でこれを分類するようになったことの背景には、おそらく、責任という観念の発達があります。「これはお前がやったのか？　それともお前はやらされたに過ぎないのか？」──責任をはっきりさせるために言語がこのように問うようになったのです。
（私たちがこれまで知ることのなかった「中動態の世界」）

『中動態の世界』のプロローグは、ある依存症者との対話で始まっているのだが、まさにそこでは「自立」と「依存」が、当事者の「意志」と「責任」の問題として語られることの危うさが指摘されている。[*9]　また、熊谷晋一郎さんと國分さんの対談でも、依存症と中動態の関係が次のように語られている。[*10]

依存症の自助グループのなかでは、意志の力で自分をコントロールしようという枠組みから脱し、「自分の意志ではどうにもならないと認めること」が回復の入口であると考えられています。依存症者は長年の経験をもとに、能動／受動の対立軸にがんじがらめ

164

にされることが依存症という病の本質であり、そうした対立軸が解体された中動態的な構えのなかで回復が始まると考え、実践してきました。（『臨床心理学増刊第9号―みんなの当事者研究』）

実際にこうした言語体系の歴史的な変遷が意志と責任の概念の発達と関係しているのかについては様々な議論があるものの、能動でも受動でもない態がありうるという視点は、依存症からの回復や当事者研究といった領域のみならず、現代社会における自由意志偏重や過度な自己責任論に一石を投じていることは間違いない。

対話から共話へ

次に、言語によるコミュニケーションに目を向けてみよう。

『情報環世界』の共著者でもある情報学研究者のドミニク・チェンさんは、その著書『未来をつくる言葉　わかりあえなさをつなぐために』の中で、台湾、ベトナム、日本のDNAを持ちながらフランスに生まれ育ちアメリカで教育を受けるという、自身の多様な言語的・文化的感覚と視点を踏まえながら、そもそもあらゆるコミュニケーションは、お互いに異なる環世界をつなごうとする「翻訳」であると捉え、そうした「わかりあえなさ」を前提としながら共に生きるための方法を探っている。[*11]

結局のところ、世界を「わかりあえるもの」と「わかりあえないもの」で分けようとするところに無理が生じるのだ。そもそも、コミュニケーションとは、わかりあうためのものではなく、わかりあえなさを互いに受け止め、それでもなお共に在ることを受け容れるための技法である。「完全な翻訳」などというものが不可能であるのと同じように、わたしたちは互いを完全にわかりあうことなどできない。それでも、わかりあえなさをつなぐことによって、その結び目から新たな意味と価値が湧き出てくる。

具体的な手がかりのひとつとして、ドミニクさんは「対話」とは異なる「共話」という概念を紹介している。会話においても主語・述語などの文章構造が明確な英語に対して、日本語の会話では、主語が抜け落ちていたり、途中でフレーズを投げ出したりと文章構造が曖昧なまま、お互いに相手の話を途中でテイクオーバーして、そこに自分の発話を重ねることで一つの文章が紡がれていくような場面がより多く見受けられる。A「今日の天気さぁ……」B「あぁ、ほんとに気持ちいいねぇ」といった具合だ。

話し手と聞き手が明確にターンテイクしながら展開される「対話 (dialogue)」に対して、話し手と聞き手を曖昧にしながら展開されるこの「共話 (synlogue)」は、人間と人間の関係の中から紡がれていく言葉であり、能動と受動に囚われない中動態の概念にもつながるコミュニケーションのあり方だと言える。

166

すべては関係からはじまる

社会構成主義者のケネス・ガーゲンもまた、世界を「関係」から捉え直そうと主張している。もともと社会構成主義とは、現実なるものは存在せず、人々の頭の中でつくりあげられるものにすぎないとする立場であり、世界の捉え方が人によって異なるという意味では、環世界にも通じる考え方とも言える。[*12]

しかし、このような世界の捉え方が人によって異なるとする考え方は、ともすると相対主義に陥ってしまいかねないものでもある。相対主義とは、この世に絶対な正しさなどなく何事も捉え方次第だとする立場だが、突き詰めていくと、例えばどんなに非人道的な行為が行われていようと「こちらにはこちらの正しさがあるのだ」という理屈を認めることにもつながってしまう。絶対的な正しさが存在しないとしても、だからといって極端な相対主義に陥ってもいけないのである。

ガーゲンの考え方で注目したいのは、物事の本質が、絶対的・客観的なものでもなければ、誰が話したかといった主体にもとづく相対的なものでもなく、対話が行われている人間同士の間の「関係」にこそあるとしているところである。それが言わんとしていることは、まさしく能動でも受動でもない「中動態」や、主体と客体を明確に分けない「共話」そのものであり、「主客合一」や仏教における「縁起」といった東洋的な思想に通じている（実際にガーゲンは『関係からはじまる』の中で西田幾多郎に言及してい

る）ことも興味深い。また別の見方をすれば、分けることのできない「個人（Individual）」として唯一の自己があるのではなく、異なる他者との関係において異なる自己が存在するという、ジル・ドゥルーズの提唱した「分人（dividual）」という概念にも通じていると言えるだろう。

Liability / Accountability / Responsibility

　ただ、こうした能動でも受動でもない中動態的な考え方は、自由意志偏重や過度な自己責任論に一石を投じている一方で、使い勝手のよい概念でもあり、何でもかんでも中動態に回収されてしまうと、それこそ責任逃れの方便にも使われかねないのではという疑問も生まれる。これまでも対話を重ねてきた國分功一郎さんと熊谷晋一郎さんの対談をまとめた『〈責任〉の生成』は、そうした疑問にも応える一冊である。中動態は責任をとらなくていいということでは決してないのだ。

　中動態に限らず、共話における主客合一やガーゲンの議論が明らかにしているように、物事は個の意志だけでなく関係性の中で生まれる。そうした過去の複雑な背景や因果を遮断して「これは自分の意志でやったことだ」と、行為の原因や起点を意志に回収して済ませてしまうことこそ無責任な思考停止なのであり、むしろ意志からいったん離れ、起きている事象を過去の自分を含む他者との関係から捉えることの先にし

か本当の責任はないのである。

そもそも、日本語の「責任」という言葉には、Liability（賠償責任、法的責任）やAccountability（説明責任）、Responsibility（応答責任）など複数の意味が含まれている。Liabilityとは、例えば自分が受けた不利益などの結果の原因を誰かのせいにして償いを求めたりすることであり、Accountabilityも過去に起きたことに対する責任であるが、いま必要なのは、未来に対するResponsibilityとしての責任である。現実に起きていることを目の前にして、犯人探しをして説明を求めるだけでなく、これから起こる未来に対して、共に協力しそれに応答（response）することこそが求められているのである。

信頼のアップデート

とはいえ、現実を誰かのせいにする（LiabilityやAccountabilityとしての責任を追及する）のではなく、協力して未来に対して働きかけ、応答する（Responsibilityとしての責任を果たす）には、信頼が必要になる。お互いの「わかりあえなさ」が加速し、相対主義に陥っているいま、わたしたちはどうやって信頼を築いていけばよいのだろうか。

信頼社会の限界

　1990年代後半、社会心理学者の山岸俊男は『安心社会から信頼社会へ——日本型システムの行方』の中で、これまでの日本のように、安定した閉じた社会の中で「安心」を得られる時代は終わり、社会的な不確実性が高まる時代には、開かれた社会の中で「信頼」を構築していかなければならないと主張した[13]。閉じた安心社会はその社会の中での不確実性を減らすことができるが、その前提はもはや成り立たなくなりつつあり、多様な人に開かれた信頼社会では、そもそも不確実性が高く個々がお互いに相手が何を考えどう行動するかわからないからこそ信頼を得られるように振る舞わなければならない。不確実性の高い状況での協力が求められる社会的ジレンマ実験で、一見集団主義的な日本人の方がお互いに足を引っ張りがちで、一見個人主義的なアメリカ人の方がお互いに協力的なのは、そうした社会構造の違いから来るものだと山岸は言う。『アベンジャーズ』のキャプテン・アメリカのようなナイスガイでヒーロー的な振る舞いは、不確実性の高い社会において信頼されるために必要な、合理的な行動なのである（国家としてのアメリカもまさに、これまでは国際社会の中でそのように振る舞ってきたようにも思える）。そして、不確実性の高い開かれた社会においては、人を欺いたり出し抜こうとするよりも、常に信頼されるような行動をとることこそが理に適うことが実験や事例から示され、日本もこれまでの安心社会から信頼社会へ変わらなければなら

170

ないというのが氏の主張である。

ただし、ここでいう「信頼」とは、約束を守るかどうかというような、あくまで対人的な信頼である。社会学者のニクラス・ルーマンは、より広い概念で「信頼」を捉え、そうした人格への信頼だけでなく、人格によらない秩序としての「システムへの信頼」が必要だとしている。確かに、閉じた社会では（これまでもそうだったから今回もそうだろうというような）慣習や前例、慣れ親しみにもとづいた人格に対する信頼が築かれるが、多様な人に開かれた社会では、法やルール、貨幣、科学、メディアなどのシステムを共に信頼するという前提があって初めて、お互いにわかりあえない他者を信頼することができる。

しかし2020年代のいま、状況はよりいっそう複雑である。世界の不確実性が高まるなかで、こうした社会を支えてきたシステムへの信頼そのものが揺らいでいるのである（むしろシステムチェンジこそが求められているとも言える）。ここまで繰り返し述べてきたように、「わたしたち（We）」が拡張されていく一方で、資源や環境は限られ、複雑化する関係性と多様化する価値観のなかで、信頼されるべき振る舞いとは何かがそもそも一つに決まらないのだ。気候危機やコロナウイルスをめぐっていま起きている分断は、お互いがお互いを欺き、出し抜こうとしているのではなく、これまでは最低限共有されていた大前提としてのシステムへの信頼が崩れ、そのなかで、個々人がそれぞれにとっての「わたしたち（We）」から信頼されるべく正しく振る舞おうとしてい

る結果である。それは、同じルールのゲームの中で争うよりもはるかに根深くやっかいな分断なのである。

「開かれた社会」と「なめらかな社会」

こうした対人的な信頼やこれまで共有されてきたシステムへの信頼が揺らぐなかで、テクノロジーによる、より高度なシステムへのアップデートによってそれを乗り越えようとする動きもある。人間の認知限界や社会的なコストを制約としてこれまで単純化され運用されてきた様々なシステムを情報テクノロジーによってアップデートし、複雑な世界を複雑なまま扱えるようにしようとする流れである。

スマートニュースのCEOである鈴木健さんは、『なめらかな社会とその敵』の中で、まさにそのような問題意識を持ち、冒頭で次のように述べている。*15

（中略）

複雑な世界を複雑なまま受け入れることは、あまりにも難しい。それは人間には認知限界があるからである。もし人間がありとあらゆる膨大な情報を無制限に処理できるのであれば、複雑な世界を複雑なまま扱うことができるかもしれない。だが、脳という有限のリソースを使っている以上、認知能力には限界がある。

172

認知コストや対策コストの問題から、私たちは複雑な世界を複雑なまま観ることができず、国境や責任や自由意志を生み出してしまう。逆にいえば、認知能力や対策能力が脳や技術の進化によって上がるにしたがって、単純化の必要性は薄れ、少しずつ世界を複雑なまま扱うことができるようになってくる。人類の文明の歴史とはいわばそうした複雑化の歴史である。

インターネットやコンピュータの登場は、この認知能力や対策能力を桁違いに増大させる生命史的な機会を提供している。これらの情報技術を使って、この複雑な世界を複雑なまま生きることができるような社会をデザインし、その具体的手法のいくつかを提案することが本書の目的である。

アラン・ケイ（計算機科学）の言葉を借りるならば、「未来を予言する最良の方法は、未来を発明すること」なのである。しかし、そのためには、「敵と味方を区別する」戦争を人類史からなくすことがいかに困難か、その理由をリアリストの立場から冷徹に分析する必要がある。理想主義者の解決策がいずれも敗北してきたのは、歴史が証明してきたことである。（中略）人々のマインドさえ変えれば簡単に実現できそうだと思えることが、現実には一度も達成されたことはないのだ。

鈴木さんが思索し、さらに実践しようとしているのは、そのタイトルからも明らかなように、ポパーの言う「開かれた社会」から「なめらかな社会」へのアップデート

である。

そもそも人間の脳の認知能力には限界があり、この複雑で多元的な社会において、あらゆる物事を個人個人の意志と責任において議論し尽くすことは到底不可能であり、そのために社会はこれまでいろいろなシステムを単純化することで成り立たせてきた。その最たる例として鈴木さんがアップデートを提唱しているのが、資本主義経済を成り立たせている貨幣による価値交換システムであり、民主主義社会を成り立たせている投票による意思決定システムであり、境界を分けることで敵と味方をつくりだしてしまう契約による政治社会システムである。

鈴木さんは、人類史どころか、単細胞生物から始まる40億年の歴史を遡り、核と膜といった生命システムを貫く根本原理を拠り所にしながら、これまで単純化され過ぎてきた様々な社会システムを、情報科学やテクノロジーを用いてアップデートしていく。

鈴木さんによる具体的な提案は、社会への貢献が貨幣価値として伝播していく投資貨幣システム PICSY や、一票を細分化してイシューごとに投票配分を変えたり、一部を他の誰かに委任することができる分人民主主義 Divicracy など、いずれも言われてみればどうしていまだにこんな原始的で単純なシステムを使い続けているのか、いまのテクノロジーを使えば確かにもっとうまくやれそうだと思わされるアイデアであり、しかも概念だけでなく実際に数理モデル化し、実証実験まで行われている。

さらには、スマートニュースという自身のビジネスにおいても、こうした考え方を

社会実装する試みを行っている。特に、2020年の大統領選挙でもますます分断が鮮明になっているアメリカへの進出において、フィルターバブルやエコーチェンバー現象を助長しないよう、あえてユーザーの政治思想の傾向と異なる記事を織り交ぜて配信するアルゴリズムを採用したり、「News from All Side」という、保守とリベラル、自分と反対の立場にたつどんなニュースが表示されるかを知ることで自分のバイアスに気づくきっかけになるようなスライダー機能も追加している。いまやスマートニュースはアメリカでも人気のニュースアプリの一つとなっており、実際に社会の中で「敵」と「味方」という分断のない「なめらかな社会」を実現するための「なめらかなテクノロジー」の実践者でもあるのだ。

一方で、こうした手に負えない複雑さを引き受けてくれる「なめらかなテクノロジー」もまた、人間の認知限界を超えて行き過ぎれば、人間を隷属させるブラックボックス化した過剰な道具ともなりかねない。ここにもまた「第二の分水嶺」は存在すると言えるだろう。

わかりあえる「わたしたち（We）」

ここまでみてきたように、わたしたちはそれぞれに異なる環世界を持ち、お互いに「わかりあえなさ」を抱えた存在である。ただ、だからと言って、わたしたちは誰ともわかりあえない孤独のなかで揺るぎなく生きていけるほど強くはない。そのためにわたしたちは言葉というコミュニケーションのための道具を持つとも言えるが、同時に、少なくても、たった一人でもいいから言葉によらず「わかりあえる」仲間の存在も必要である。

予測誤差の感度が合うこと

そもそも言葉によらず「わかりあえる」とはどんな状態だろうか。この問いに関連して『〈責任〉の生成』の中で、本書第2章でも紹介した予測する脳の理論がとりあげられているのがとても興味深い。*16。脳は実はいつも外からのインプットをすべて受け取っているのではなく、常にそのインプットを予測し、その予測と外からのインプットの誤差、すなわち「予測誤差」があるときにだけそのインプットが脳に送られているというのが予測符号化理論だが、脳の予測と外からのインプットに差異があると感

じられるかどうか、つまり「予測誤差の閾値」は当然ながら人によって異なる。

例えば、目の前に同じりんごがあるとして、予測誤差の閾値が「りんごかりんご以外か」というレベルの人は「はいはい、りんごね」と予測範囲内として済ませ、そこにりんごがあることすら意識にのぼらないだろう。しかし、これが予測誤差の感度が高いりんご農家なら「"つがる"だと思ったけど"ふじ"だな」など品種の違いを意識するかもしれない。つまり予測誤差の閾値は、インプットされた刺激が意識にのぼるかどうかを決めているのである。

世界に対する予測モデルが形成されていない子どもにとって、世界は常に新鮮さに満ち溢れているが、様々な経験を経てわたしたちは徐々に世界を予測の範囲内に納めていく。しかし『〈責任〉の生成』の中で、綾屋紗月さんらによる当事者研究を通して示されているように、少なくとも自閉スペクトラム症と呼ばれる人の一部は、この予測誤差の感度が高く、日常的な一つひとつの経験が異なるものとして意識され過ぎてしまうのではないかという見方がある。予測誤差の感度が高いということは、それだけ世界を豊かに感じられるということでもある一方で、見過ごせないものが多過ぎて生きづらさにもつながってしまうのである。そして、実はこうした豊かさと生きづらさの表裏一体な感覚は、程度の差はあれ、誰しも何かしら思い当たることなのではないだろうか。

他者によって紡がれる自己

　脳科学者のアントニオ・ダマシオは『感じる脳』の中で「自己」を三つに分けている。[17]
一つ目は原自己(proto self)、つまり環世界に閉じた無意識の自己である。二つ目は中核自己(core consciousness)、これが予測誤差の知覚によって意識される自己である。予測誤差の知覚とは言ってみれば「思ってたのと違う！」というショックやトラウマであり、人はトラウマしか意識できないのである。わたしたちは日々大なり小なりこうした予測誤差の知覚というトラウマに晒されているが、それがひとつながりの物語として意味づけられることで自己を保っているのだ。ダマシオはこれを三つ目の自己として自伝的自己(autographical self)と呼んでいるが、この自伝的自己が形成されるためには他者の存在が欠かせないという。しかも、自閉スペクトラム症の当事者である綾屋さんが「同じ誤差感度を持つ仲間との出会いによってはじめて自伝的自己ができた」と語っているように、そこには「わかりあえる仲間」としての他者が必要なのである。

　改めて考えると人間とは不思議な生き物である。予測する脳の理論が主張するように、もし脳が自由エネルギー原理に従うのなら、予測誤差のない環世界に閉じこもっている方が心地良さそうなものだが、わたしたちは常にわざわざそのコンフォートゾーンから出てはトラウマに晒され、わかりあえる他者の存在を通じてなんとかそれをひとつながりの物語に編み込みながら生きているとも言える。國分功一郎さんの『暇

178

と退屈の倫理学 増補新版』で追加された論考「傷と運命」や『〈責任〉の生成』ではその謎にも迫っていて大変興味深いが、ここではこれ以上は深入りしないことにして先に進もう。とにもかくにも、人間が生きていくためには、自分と異なる環世界を持ち、わかりあえない他者との出会いと同時に、感度の合う、わかりあえる仲間としての他者が必要なのである。

その意味でインターネットは、これまで出会えなかった「感度の合う仲間」を見つけることを手助けしてくれるテクノロジーである。これまで、世界がこんな風に見えているのは自分だけかもしれないと悩んでいた人たちがつながりあい、それぞれの物語を紡ぎあい、自伝的自己を形成することができる可能性は、インターネットというテクノロジーによって大きく広がっているのである。

わたしたちのウェルビーイング

このように、自伝的自己としての「わたし（I）」が形成されるために他者の存在が必要であるのと同時に、そうした他者と「共に生きる」ことは健康や幸福につながることも明らかになりつつある。

情報環世界研究会のボードメンバーでもある渡邊淳司さんとドミニク・チェンさんを中心にまとめられた『わたしたちのウェルビーイングをつくりあうために』によれ

ば、心身の幸福や充足を表す概念として近年注目されている「ウェルビーイング（well-being）」には三つの領域が含まれているという。[18] 一つ目は「医学的ウェルビーイング」＝健康で客観的・身体的なよい状態。二つ目は「快楽的ウェルビーイング」＝快／不快といった主観的・精神的なよい状態。そして最後の三つ目が「持続的ウェルビーイング」＝他者との関係の中で自らの能力を発揮し、意義や意味を感じるといった包括的・社会的なよい状態である。そして近年、これまで主に扱われてきた個人にとってのウェルビーイングだけでなく、関係性の中でのウェルビーイングがより重要視されつつあるという。

また、そもそも他者とつながることは身体的・精神的なウェルビーイングにも大きな影響を与えることが明らかになってきている。特に高齢化社会においては、予防医療としての地域の包括的なケアが求められており、例えばイギリスでは「孤独担当大臣」が置かれ、いわゆる従来型の医療や薬に依らず、地域やコミュニティの中で孤立を生まないための「社会的処方（Social Prescribing）」という考え方に注目が集まっている。

わたしたちは、時には孤独を求め、人とのつながりから解放されたいと願ったりもするが、やはり根本的には社会的な生き物であり、孤独や孤立は心身の健康を損ね、寿命を縮めることがデータとしても明らかになっているのである。

わかりあえない「わたしたち（We）」と
わかりあえる「わたしたち（We）」をつなぐ

わたしたちは根元的にお互いにわかりあえない（異なる環世界を持つ）存在であり、わかりあえないながらも共に生きるために言葉という道具があり、寛容や責任や信頼といった言葉の持つ概念のアップデートについてここまで考えてきた。一方で、自分が自分であるためには、言葉によらずわかりあえる（予測誤差感度の合う）仲間の存在もまた必要なのだということも見てきた。

わかりあえる仲間を見つけることでわたしたちは孤独を乗り越えていくことができるが、一方で現実世界で生きていくには、それだけでなく「食べていく」ための経済的成立性も無視できない。そのためには、賛同者や仲間を増やすこと、価値をつくり届けること、コミュニティを閉じずに開くこと、つまり、わかりあえない「わたしたち（We）」とわかりあえる「わたしたち（We）」をつなぐ努力も必要である。ここではそのための手がかりとして、コミュニティのあり方と当事者性について考えてみたい。

コミュニティの内と外をつなぐ

　価値観が多様化するなかで、これからは同じ価値観でつながるコミュニティをつくれるかがビジネスの成否を分けるとも言われる。これまで（できるだけ高く売りたい）作り手や売り手と（できるだけ安く買いたい）買い手はわかりあえない関係だったかもしれないが、これからは同じコミュニティの一員として、お互いが当事者としてわかりあえる仲間になることがますます重要となるだろう。編集者の佐渡島庸平さんは『WE ARE LONELY, BUT NOT ALONE. ～現代の孤独と持続可能な経済圏としてのコミュニティ～』の中で、これからのビジネスの成り立たせる要素として、コンテンツそのものの質とファンの数だけでなく関係性の深さが鍵になるとして、ファンコミュニティを「質×ファン数×深さ」の三次元で捉える必要があると述べている。[*19]

　また、都市一極集中から自律分散型社会への流れにおいても、地域のコミュニティに根ざしながら住民参加型のまちづくりを行うコミュニティデザインや、地域の課題解決や資源をビジネスチャンスとして捉え、地域活性化や社会貢献と事業の持続発展を両立しようとするコミュニティビジネスが注目されてもいる。

　こうした同じ価値観でつながるコミュニティや地域のコミュニティなど、多様で小規模なコミュニティの中で生きていく道が開かれてきた背景には、現代におけるコンヴィヴィアリティのための道具としてのインターネットやスマートフォンの恩恵があ

ることは間違いない。ただ、そこで「つながる」だけでなく、そのコミュニティの中で「食べていく」ことを考えると、閉じた小さなコミュニティの中だけでいわば自給自足的に生きていくことには限界があり、その小さなコミュニティの中で価値を生み出し、それをコミュニティの外に伝え届けることや、少しずつでも賛同者や仲間を増やすことが必要になる。

前述の佐渡島さんも、ファンコミュニティの内と外の関係を意識しているといい、自身が編集を担当された『宇宙兄弟』のファンコミュニティを例に挙げて次のように説明している。曰く、『宇宙兄弟』には有料のファンクラブがあり、作者とファンという一対Nの関係を超えてファン同士の交流企画が生まれたり、グッズを企画したりエヴァンジェリストとしての役割を果たす関係性の深いコミュニティが生まれているという。しかし重要なのは、その小さくコアなファンコミュニティの外に、グッズを購入したりメルマガを購読しているひとまわり大きなファンコミュニティがあり、その外にはSNSで『宇宙兄弟』について呟いてくれるより多くのファンの存在があり、さらにその外には漫画を買って読んだり、アニメを見たことがあるもっと多くの人たちの存在があるという構造なのである。

こうした構造は、何もヒット作の作者やカリスマ的なインフルエンサーを中心としたファンコミュニティに限った話ではない。例えばこだわりのサードウェーブコーヒーがビジネスとして成立するのも、スターバックスなどがセカンドウェーブとして

コーヒー文化の醸成を担ってきたことを抜きには語れないし、いま工芸が注目されその価値が受け入れられているのも、無印良品などによって身の回りに安価でも質のいい製品が存在するようになったという背景を無視してはいけないだろう。

小さなコミュニティの中で生きていくためには、そのコミュニティの外にあるより大きなコミュニティとの関係性を無視してはいけない。そして同時に、際限なくコミュニティを拡大しようとすれば、そこにはコミュニティの拡大が目的化してしまう第二の分水嶺が待っている。コミュニティにも、不足と過剰の二つの分水嶺の間のバランスが求められるのである。

当事者としての We-mode

もうひとつ、わかりあえない「わたしたち（We）」が、言葉によらずわかりあえる「わたしたち（We）」になれるかもしれない手がかりとして、We-mode という概念についても触れておきたい。

社会心理学者のギャロッティ＆フリスは、人は誰かとのコミュニケーションが生じるとき、お互いの相互作用によって認知モードを「We-mode」という特別な認知モードへとシフトさせると考えた。[20] 同じ他者理解でも、相手のいる場から切り離されたところから単に観察して相手を理解しようとするのと、お互いにその場に居合わせ一緒

に共同作業するような相互作用のある状況で相手を理解しようとするのとでは、まったく質が異なるというのである。

お互いにその場に居合わせ、例えば荷物を一緒に運ぶといった共同作業をするとき、言葉によるコミュニケーションがなくても、わたしたちは常に相手の行動を五感で感じ取りながら自らの行動に反映させることができる。その場から切り離された観察者にとっては、行動観察だけを頼りに相手がどこに荷物を運ぼうとしているのか理解するのは難しいが、一緒に荷物を運んでみれば相手の意図は自然と理解できるだろう。言ってみれば、共に当事者となることで、言葉によらずわかりあえるのである。

予測する脳について前述したように、人間は常に先回りして世界を予測し、知覚によって答え合わせをしながら生きている。そう考えれば、世界に自分と異なる自律的な他者が存在し自分に影響を与える状況と、そうした他者がいない状況とでは、世界を予測する難易度はまったく異なることは間違いない。人間はそうした状況において世界に居合わせた相手にWe-modeにシフトし、自分の環世界における知覚と作用をその場に居合わせた相手に一気に集中させるのである。

ここから先は多分に私見も含むが、言われてみれば、部屋に一人でいるときの自分と、誰かと居合わせているときの自分とでは明らかにモードが違うように思われる。一人で道を歩いているときに、知り合いにばったり出くわしたときの瞬時にモードが切り替わるあの感じと言えばイメージしやすいかもしれない。

さらに言えば、こうした他者と居合わせたときの We-mode にもグラデーションが
あるように思われる。共同作業をしたり、一緒に食事をするといったコミュニケーショ
ンの場では明らかに一人でいるときとは違う We-mode にシフトしていると感じるが、
そうでなくても、誰かと同じ場に居合わせているというだけでもある種の We-mode
は生じるのではないだろうか。例えば集中したいときに、カフェで見知らぬ人のいる
場にあえて身を置くこともまた、ある種のゆるやかな We-mode への意識的なシフト
チェンジと言えるのかもしれない。

ここで注目したいのは、その場に居合わせている人の「他者性」である。仮に部屋
で一人でいるときのモードを Private-mode と呼ぶことにしよう。逆に電車の中や信号
待ちの交差点のように、お互いに完全に見知らぬ者同士で居合わせているときのモー
ドは Public-mode ということになるだろう。するとその間には、「他者性」のグラデー
ションをもった We-mode が存在する。誰しも最初は見知らぬ者同士であり、Public-
mode に近い We-mode から始まり、親しくなるにつれて徐々に Private-mode に近い
We-mode へと移り変わっていく。ただし、関係が近づきすぎると、今度は逆に相手に
自分の Private-mode に合わせることを求めるようになり（簡単に言えば気を使わなくなり）、
すれ違いや衝突も生まれてしまう。まさに「親しき仲にも礼儀あり」である（言うは易
しだが自分自身もついやってしまいがちである）。Public と Private のあいだにも、ちょうど
いいバランスの We-mode が存在しうるのである。

また、We-mode へのシフトチェンジには、その場に自らを晒しているという「身体性」が伴うことが必要である。道で知り合いにばったり出くわしたとき、そこから消え去ることはできない。共同作業をしているとき、自分だけいきなり手を放すわけにはいかない。だからこそ瞬時に自らの知覚と作用を相手に集中させ、We-mode にシフトせざるをえないのである。そして、いい意味でこの「逃れられなさ」こそが、わかりあえなさを乗り越え、人間と人間が言葉によらずわかりあえるための鍵であり、それこそがオンラインのコミュニケーションとリアルなコミュニケーションにおける決定的な違いを生んでいるのかもしれない。テクノロジーの進化によって今後より身体的な感覚を伴うオンラインのコミュニケーションが可能になったとしても、いつでもカメラをオフにでき、マイクをミュートできるかぎり、もしかしたら本当の意味でのコンヴィヴィアルなコミュニケーションは生まれないのかもしれない。

まとめるならば、We-mode の本質は、共に何かを行う「当事者性」、長期的な関係において適度な「他者性」を保つこと、そして逃れられない「身体性」をもってその場に居合わせることであると言えそうだ。

テクノロジーと「わたしたち（We）」

最後に、これからのテクノロジーと「わたしたち（We）」の関係についても触れておきたい。

第2章でも述べたように、AIの発展によって、テクノロジーはますます人間の認知限界を超えて自律性をもち、もはや「わたしたち（We）」の一員にもなりつつある。

そこでは、この章でここまで考えてきたような観点を人間同士の関係だけでなく、テクノロジーとの関係においても考えていく必要があるだろう。つまり、テクノロジーに対する寛容、テクノロジーに対する責任、テクノロジーに対する信頼のアップデートが必要であり、わかりあえる仲間としてのテクノロジーや、テクノロジーとの We-mode の形成も必要である。

正直に言えば、わたし自身もまだその答えは持ち合わせていない。ただ、テクノロジーも含めた「わたしたち（We）」が「共に生きる」ためのちょうどいいバランスを保つための指針として、今後も引き続き考えていきたい問いである。

そしてさらに付け加えるならば、大前提として忘れてはいけないのは、現実世界のリソースが限られていることである。「人間と自然」の関係が「人間と人間」の関係にたどり着いたように、「人間と人間」の関係は「人間と自然」の関係を抜きに語ること

188

はできない。
わたしたちは、共にこの現実世界からは決して逃れられない当事者なのである。

第6章

コンヴィヴィアル・テクノロジーへ

本書は、かつてイヴァン・イリイチが提示した「コンヴィヴィアリティ」という概念を足がかりに、これからのテクノロジーはどうあるべきかを考えてきた。そこで見えてきた現代版「コンヴィヴィアリティのための道具」とも言うべきコンヴィヴィアル・テクノロジーとはどのようなものか。最後に改めて振り返ってみたい。

ちょうどいい道具

あらゆる道具には、人間に力を与えてくれる第一の分水嶺と、逆に人間から力を奪う第二の分水嶺がある。それがイリイチの指摘した、道具の「二つの分水嶺」という捉え方だった。道具が第二の分水嶺を超えると、人間が道具を使っているようでいて、逆に人間が道具に使われている状況が生まれてしまう。イリイチは『コンヴィヴィアリティのための道具』の中で、そうならないための多元的なバランスについて「生物学的退化」「根元的独占」「過剰な計画」「二極化」「陳腐化」「フラストレーション」という6つの視点を提示した。もう一度、それらを読み解いた次の6つの問いを振り返ってみよう。

192

そのテクノロジーは、人間から自然環境の中で
生きる力を奪っていないか？

そのテクノロジーは、他にかわるものがない独占をもたらし、
人間を依存させていないか？

そのテクノロジーは、プログラム通りに人間を操作し、
人間を思考停止させていないか？

そのテクノロジーは、操作する側とされる側という
二極化と格差を生んでいないか？

そのテクノロジーは、すでにあるものの価値を過剰な速さで
ただ陳腐化させていないか？

そのテクノロジーに、わたしたちはフラストレーションや違和感を
感じてはいないか？

いま、「コンヴィヴィアリティのための道具」だったはずのパーソナルコンピュータやインターネットがもたらした情報テクノロジーは、エネルギーやパワーといった物理的な力ではなく、情報処理能力や計算能力といった知的な力において再び第二の分水嶺を超えつつある。ここで注意すべきは、AIは敵か味方かといったように、あるテクノロジーを是か否か、善か悪かと二元論的に語ることはできないということだ。

そうではなく、あらゆる道具に不足と過剰の二つの分水嶺は存在するのだ。しかも、分水嶺が二つあるということは、運命を分ける分岐点は一点ではないということ、つまり、不足と過剰の間の「ちょうどいい」には幅があるということでもある。

もちろん幅があるとはいえ、「ちょうどいい」バランスを保つことは言うは易しで簡単なことではない。ただ、テクノロジーは本来、例えばエアコンが設定温度を上回れば温度を下げ、下回れば温度を上げるといったフィードバック制御でちょうどいい温度をキープするように、不足と過剰をコントロールしながら目標に向かうことは得意なはずである。しかし、テクノロジーも専門化とサイロ化が進むと、狭い専門領域に閉じて既存性能を上回る最高性能（state-of-the-art）の競い合いになってしまう。未来のテクノロジーは、より統合的で長期的な視野に立って「ちょうどいい」を目標に設定し、そこに向かうことを目指すべきだろう。

つくれる道具

イリイチは「コンヴィヴィアリティ」というキーワードとともに一貫して「道具」という言葉にこだわっている。自転車のような目に見える道具だけでなく、教育や医療や労働や政治や法といった社会のシステムやルールもまた「道具」であるというのだ。イリイチはなぜ一貫して「道具」という言葉にこだわったのだろうか。

イリイチは、わたしたちは道具を使うのか、道具に使われるのかと問うているが、道具は本来「使う」か「使われる」かだけでなく、誰かが「つくった」ものであり、「つくる」もしくは「つくりかえる」ことができるものでもある。わたしたちは、テクノロジーだけでなく社会のシステムやルールを含めイリイチが道具と呼んだ様々なものに囲まれているが、いったいどれだけの道具をつくることができているだろうか。また、いまある道具をつくりかえるという発想を持てているだろうか。デザインやエンジニアリングの仕事をしていると、つい「ユーザー（使う人）」という言葉を当たり前のように使ってしまう。もちろん何かをつくる時に使う人の立場に立つことは必要不可欠だが、それもまた行き過ぎれば、つくる人と使う人を暗黙のうちに分断し、使う人自身がつくったり、つくりかえたりできる可能性を排除し、テクノロジーをブラック

ボックス化してしまうことにもつながる。未来のテクノロジーは、「使える」道具であるだけでなく、「つくれる」道具や「つくりかえられる」道具でもあるべきだろう。

手放せる道具

いまやビジネスの世界も、短期的な売上や利益を上げることだけが至上命題ではなくなり、サブスクリプション型へのビジネスモデルの変化やライフタイムバリューといった言葉にも表れているように、顧客との長期的で継続的な関係をつくることが重要視されるようになった。どうやったら「買ってもらえるか」というゴール設定から、どうやったら「使ってもらえるか」「使い続けてもらえるか」というゴール設定に変わりつつあるのである。しかし、本当にそれが最終ゴールでいいのだろうか。ある道具を使い続けてもらうことをゴールに設定してしまうと、結局それはどこかで第二の分水嶺を超え、それなしではいられない依存状態、すなわち道具に使われる状態を生んでしまうことにもつながる。

イリイチが「道具」という言葉にこだわった理由。それは、道具は本来「つくる」だけでなく「手放す」ことができる、ということにもあるのではないだろうか。例え

196

ば、木を切るのにノコギリを使うとして、使い終わってもずっとノコギリを持ったままというわけではないだろう。使い終わったらいったん手放し、また必要なときに手に取って使う。もしくは、次に手に取るのは自分ではなく他の誰かかもしれない。使い終わったのに手に持ったまま放さないでいるより、手放せることの方がよほどサステナブルとも言える。「手放す」ことは「捨てる」ことではないのである。

わたしたちは、いったいどれだけの道具を手放すことができるだろうか。また、道具をつくる側として、使うことだけでなく、手放せることをどれだけ考えられているだろうか。例えばリハビリのための道具はそれを手放せることが最終ゴールとして設計されている数少ない道具の一例と言えるかもしれないが、いま、資本主義経済の中で多くのテクノロジーは、使い続けてもらうことをゴールに設計されているようにも思える。第1章で紐解いたイリイチが生きた時代のテクノロジーだけでなく、第2章でとりあげたような情報の時代に知性や自律性をも持ち始めたテクノロジーや、第3章でとりあげたような人間を動かすデザインは、果たして「手放せる道具」になっているだろうか。一分一秒でも長く使わせようと、「手放せない道具」をつくることばかりに目を向けてしまってはいないだろうか。未来のテクノロジーは、「使い続けられる」道具であるだけでなく「手放せる」道具でもあるべきではないだろうか。自分自身もそうしたテクノロジーやデザインに関わる身として、改めて心に留めておきたい問いである。

さらに言えば、テクノロジーが生み出した道具だけでなく、教育も、医療も、労働も、政治も、法も、本来必要に応じて「つくれる」そして「手放せる」道具だったのではなかったか。これからの時代に必要なのは、「つくれる」テクノロジーだけでなく、「つくれる」教育、「つくれる」医療、「つくれる」労働、「つくれる」政治、「つくれる」法であり、「手放せる」テクノロジーだけでなく、「手放せる」教育、「手放せる」医療、「手放せる」労働、「手放せる」政治、「手放せる」法なのかもしれない。

必ずしもいますぐにすべてを手放す必要はない。ただ、使うだけでなく、つくれるように、そして手放せるようにしておくこと。それこそが未来のテクノロジーに必要なことではないだろうか。

自律のための他律

「手放せるようにする」ということは、すべてを手放して自分の力だけで生きていけるようになれということではない。わたしたちは生まれながら何にも頼らずスタンドアローンで生きていくことはできない。むしろ「手放せるようにする」ために大事なことは、「頼れるものがいくつもある」ことなのである。

198

地球規模の気候危機やパンデミックや人間社会の分断、サステナビリティやダイバーシティやウェルビーイングなど、複雑で不確実でとにかく大事なことが多過ぎる現代において、一人ひとりの人間がそのすべてについてテクノロジーの力を借りずに「ちょうどいい」加減を自らの意志と責任において自律的にコントロールすることは不可能である。むしろ行き過ぎたテクノロジーやデザインの力で人間の意志と責任を回収しようとすることの方が危うい。わたしたちはいま、自律のために他律的なテクノロジーをうまく使いこなすことが必要になっているのである。

そもそも人間の意志は想像以上に弱く、認知にもバイアスがある。例えば、スマートウォッチが長時間デスクワークをしているのを把握して、ストレッチや深呼吸を勧めてくれたり、偏った食事ばかりしていることを検知して、バランスのとれた食事を提案してくれたり、環境危機やパンデミックなど、複雑で何が地球や社会にとってよりよい行動かわかりにくいような状況を認知可能にするのもテクノロジーの力である。これはある意味テクノロジーに頼っているとも言えるが、目覚まし時計を使うのと同じで、自分の意志や自己コントロールを過信せず、長期的な視点で自律のために他律をうまく使いこなしているとも言える事例である。

また本書を通して、そもそも自律性とは何なのかについても考えてきた。生命にとっての根元的な自律性とは「自分で自分をつくり続ける」自己生成（オートポイエーシス）

199

にあるが、人間にとっての根元的な自律性とは、言ってみれば「生きる意味」の自己生成とも呼べるものだった。わたしたちは、予測可能な閉じた環世界に留まるだけでなく、混沌とした偶然に満ちた世界に「自ら（みずから）」一歩を踏み出してみる生物なのである。そして、一歩を踏み出してみることで、そこに「自ずから（おのずから）」意味や価値が生まれるのだ。この「自ら」と「自ずから」の繰り返しの中で意味と価値が生まれていく実感こそが人間の自律性なのである。

未来のテクノロジーは、混沌とした偶然に満ちた世界に「自ら」一歩を踏み出すことをサポートし、一歩を踏み出したことに意味や価値を感じさせてくれるものであってほしい。そして、その一歩が周りからは理解されなかったり、遠回りに見えたり、小さ過ぎると思われる一歩であったりしても、そこに意味や価値を感じさせてくれ、諦めずに歩みを進めさせてくれるようなテクノロジーであってほしいと思うのだ。

共に生きるために

道具は「つくる」ことができ、「手放す」ことができる一方で、第4章でとりあげた自然や、第5章でとりあげた人間と人間との関わりを、わたしたちはゼロからつくる

ことも、完全に手放すこともできない。わたしたちは自然から逃れて生きていくこともはできないし、生まれながら他者の存在なしに一人では生きていくこともできない。

「自然」と「他者」は道具ではないのである。そうであるならば、未来のテクノロジーは、自然から逃れるためではなく、自然と共に生きるための道具であるべきであり、他者との関わりを断つためではなく、他者と共に生きるための道具であるべきである。本書の冒頭にも述べたように、コンヴィヴィアルとは「共に生きる」ことを意味するが、本自然や他者と「共に生きる」ための道具、それがまさに「コンヴィヴィアリティのための道具（Tools for Conviviality）」なのである。

ただ、ここで注意しなければならないのは、わたしたちは、本来「つくれる」し「手放せる」はずの道具であっても、生まれたときにすでに存在していたものや、認知限界を超えて大き過ぎたり複雑過ぎたりするものを、まるで自然のようなものとみなしてしまう傾向にあることだ。それは、本当に手放せない自然なのか、つくり、手放すことができる道具なのか、見失ってはいけないのである。

さらには、ロボットやIoTやデジタルファブリケーションやバイオテクノロジーなど、情報が実世界とつながる世界において、テクノロジーはますます自律性を持ち、実世界を感じるだけでなく、自ら考え、動き、実世界に働きかける「生命」にも近い存在になる。それは実世界で起きている様々な課題を解決する鍵となると同時に、テクノロジーが単なる「道具」という枠を超え、もはやテクノロジー自体が「他者」と呼

201

べるような存在になることも意味する。われわれは、自然や他者と「共に生きる」た
めのテクノロジーだけでなく、テクノロジーそのものと「共に生きる」ことについて
も考えていかなければならないのである。それが、本書のタイトルをイリイチにならっ
た「コンヴィヴィアリティのためのテクノロジー（Technology for Conviviality）」ではなく
「コンヴィヴィアル・テクノロジー（Convivial Technology）」とした意図でもある。そして、
この章で改めて振り返ってきたように、コンヴィヴィアルという言葉には、道具に使
われてしまうのではなく、自ら使い、つくるという主体性や、時には頼り、時には手
放せるという自律と他律のバランスといった、単に「共に生きる」というだけではす
くい取れない意味合いも込められているのである。

わたしたちは、出会い、別れ、時に集まり、時に離れ、時に賑やかな、時に静かな
時間を過ごしながら、自律と他律のあいだでコンヴィヴィアルに生きていく。言って
しまえば何も特別なことではないが、本書を通して得られた様々な視点や考え方が、
この混沌とした世界でテクノロジーに関わる人間としての進むべき道を示し、導いて
くれるものとわたしは信じている。そしてわたしがそう感じたのと同じように、これ
までテクノロジーをつくる側にたってきたエンジニアやデザイナーだけでなく、これ
まではユーザーと呼ばれてきた人たちにとっても、本書がこれからのテクノロジーに
関わるうえでのひとつの指針になれば幸いである。

人間と情報とモノと自然が相互に関係し合う世界で共に生きるために、テクノロジーにできることはたくさんあるはずなのだ。

第7章

万有情報網

本書は、ERATO川原万有情報網プロジェクトが出発点になっている。ERATO川原万有情報網プロジェクトは、実世界のあらゆるモノ同士がつながるIoTの未来を見据えたプロジェクトであり、今後情報技術が実世界にさらに浸透していくなかでテクノロジーはどうあるべきか、このプロジェクトが実現しようとしている未来のビジョンをベースに、さらにそれを発展させたものとなっているとも言える。

この章では、ここまで考えてきたコンヴィヴィアル・テクノロジーについて、このERATO川原万有情報網プロジェクトの各研究領域のリーダーたちと共有しながら対談を行った。具体的な先端テクノロジーの実践の現場に関わり、IoT、エネルギー、アクチュエーション、ファブリケーションそれぞれ領域を牽引する研究者たちとの対話を通して、抽象的で概念的な議論にとどまらず、抽象と具体の振り子を行き来しながら思索を深められたことは、本書の内容により多くの示唆を与えてくれるものとなっている。

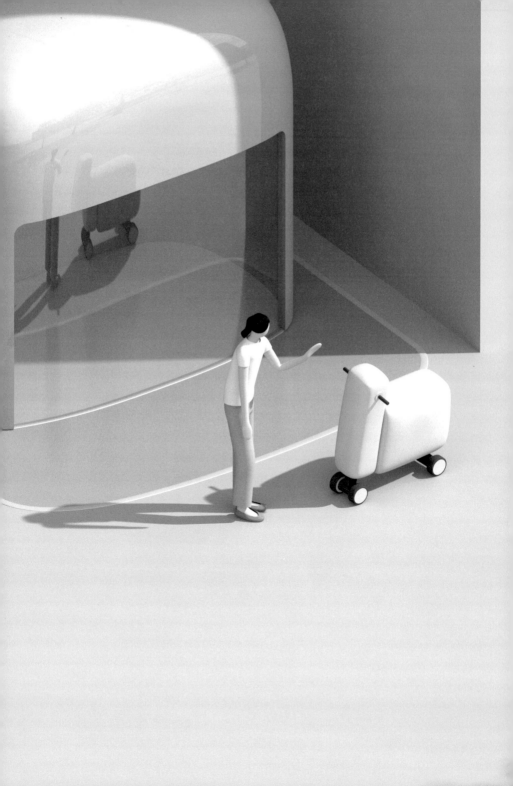

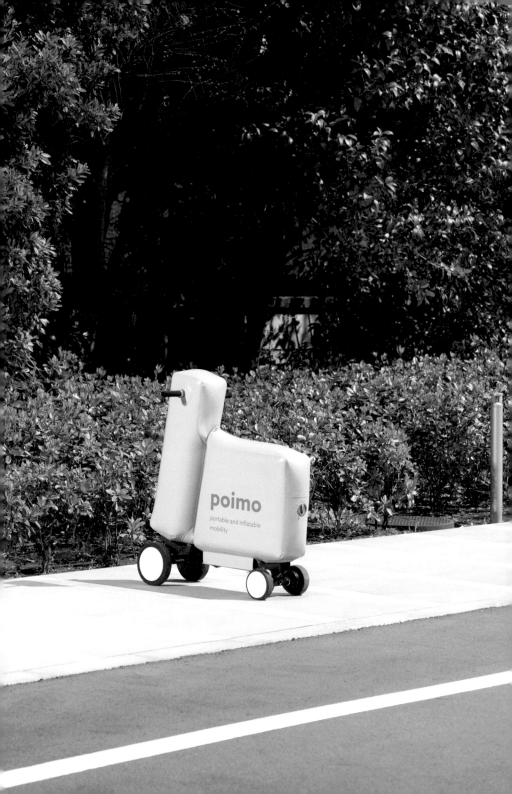

インタビュー：川原圭博

最初に話を聞くのは、川原 ERATO 万有情報網プロジェクトの研究統括である東京大学の川原圭博教授である。川原さんは、センサーネットワークやプリンタブルエレクトロニクスの研究など、IoT分野の先端技術で注目される研究者である。また、農業用IoTの SenSprout やプリンタブルエレクトロニクスの Elephantech をはじめ、自身の研究室からいくつもの注目スタートアップ企業を輩出するなど、研究を産業や社会とつなぐ取り組みにも積極的で、2020年からは東京大学で「インクルーシブ工学研究機構」を立ち上げ、大学のなかにある先端的な研究を企業と結びつけ社会実装を推進する取り組みもスタートしている。実は彼とは東京大学の同期としてお互いに旧知の存在ではあるのだが、今回、研究統括として改めて万有情報網プロジェクトが目指してきたことや、本書で考えてきたコンヴィヴィアル・テクノロジーについて、そして未来に向けた自身のビジョンについても話を聞くことができた。

川原圭博 YOSHIHIRO KAWAHARA
東京大学大学院工学系研究科教授。JST ERATO 川原万有情報網プロジェクト研究総括。ユビキタスコンピューティングのコアとなる研究開発を通じて「未来の生活」をデザインすることをライフワークとする。当研究室の成果を活用したベンチャー企業として、2014年には印刷エレクトロニクスを手がける Elephantech 株式会社、2015年には株式会社 SenSprout が設立されている。

技術は「相転移」を
もたらす

緒方　そもそも、川原さんが研究統括を務める「川原万有情報網プロジェクト[*1]」はどのように始まったんでしょうか?

川原　きっかけになっているのは、2013年に行った「インスタントインクジェット回路[*2]」という研究です。これはインクジェット印刷を使って電子回路を印刷でつくるというもので、自分のなかではヒット作というか、思った以上に人々の注目を集めた研究になったんですね。

もしインスタントインクジェット回路が普及すれば、これまで工場でしかつくれなかった電子回路を、自分の家のインクジェットプリンタでつくれるようになるかもしれない。当時は3Dプリンタが普及し始めた頃でもあり、ものづくりというのがデジタルによって急速に加速した時

期でもありました。じゃあその先に、各家庭に究極のコンピュータが埋め込まれて、誰もがオンデマンドでどんなものでもつくれるようになった世界ってどうなるんだろう、どういう技術や知識が求められるようになるだろう——インスタントインクジェット回路をきっかけに、そんなことを考えるようになったんです。

加えて、当時持っていた問題意識は、IoT領域の研究がなかなか社会に出ていかなかったこと。"新しいタイプのコンピュータ"と言いつつも、結局はこれまでのコンピュータを単に小さくしたもの。無線にして、軽く

ERATO川原万有情報網プロジェクト
ERATO Kawahara Universal Information Network Project

210

して、いろんなところに埋め込めますといっても、実際にそうしたコンピュータをどうつくって、どう埋め込んで、何をしていくのかについてはほとんど議論がされていなかった。そこに焦点を当てるために、JSTが行うERATOのプロジェクトとして2015年10月に始まったのが万有情報網になります。

緒方　なるほど。

川原　とはいえ、最初から「万有情報網」という言葉があったわけではなくて、その頃やっていたインクジェット回路や高宮(真)先生の集積回路や無線給電の研究、筧(康明)先生が始めていた新たなマテリアルの特徴を生かしたコンピューティング、新山(龍馬)先生のソフトロボティクスなど、IoTに隣接した学術分野を包括する言葉って何だろうな、というのをずっと議論していました。

そのときのメモを読み返してみると、エコシステムを想起させる「叢」というキーワードもあれば、人工エージェントによって自然の生態系を補助するという意味で「野生型ロボティクス」、人の能力を発揮させるための技術であるという思いから「知能共創メディア」、物質という言葉を使った「自立循環物質創造」といった案もありました。最終的には「万有情報網」というプロジェクト名に落ち着いて、いまに至ります。

緒方　ネーミングの案を聞いても、やっぱり情報から出発して、マテリアルや物質にたどり着いている感がありますね。ちなみに、プロジェクトで目指している世界観をつくるにあたって、

211

影響を受けたSFやフィクション作品はあったりしましたか？

川原　そう言われると、あまりないかもしれない（笑）。どちらかといえば、フィクションよりも現実世界で使われる道具が変わってきて、その道具でつくり出される新しい価値を目撃したという影響が大きいかもしれないです。

テクノロジーって、変なものが出たときに社会がその使い方をどんどん発明して、人々の暮らしがポーンとまた違うステップに行くじゃないですか。ちょうどその頃に来ていたのが3Dプリンタ。それまで特別な場所でしか使えなかった道具をみんなが使えるようになると、相転移が起こると。

具体的に言えば、3Dプリンタの登場によってみんな素材を気にするようになりましたよね。それまでは、電子工作の趣味のなかで人がポリプロピレンやポリエチレンといったプラスチックの種類の違いを気にすることはあまりなかったけれど、自分でモノをつくるようになった瞬間に自分の本来の専門を超えて周辺分野の知識を意識しなければいけなくなる。こうした変化を目にしたことが、やはり万有情報網プロジェクトを始めるうえでの大きなきっかけになっていますね。

よく切れるナイフは慎重に扱わなければいけない

緒方　ある分野をとことん探究するタイプの研究者も多いなかで、川原さんは技術を社会のなかで活かしていくことをずっとやってきています。そこにはどうやって興味を持ったんですか？

川原　「テクノロジーにはマジカルな力があって、その力で世の中が変わっていって、昨日より明日はもっと楽しくなる」というのが原体験としてあって、そこに惹かれたのだと思います。大学は抽象的な理論を追究する

ところだと入るまでは思っていたんですけど、研究室に入ってみると、意外と社会との距離が近く、現実の社会問題のなかから普遍的な問題を見出し、解を与え、現実の社会に価値を還元することもミッションなのだとわかりました。また、大学周辺にはそれを支える仕組みもあり、大学で生まれたおもちゃなのか魔法なのか区別がつかないようなもの、「これが未来の1シーンです」と言われても誰も信じないようなものが、例えばベンチャーの力を借りて、本当に未来の1シーンになっていくというのを目撃してきました。

そういう未来の種が生まれるのはあります。でも、そういう人たちだけだと技術と社会との断絶が深まるばかりなので、適度にぼくみたいなタイプがいることで、内向きな研究者たちをうまく引っ張り出していくことができる。やっぱりそこは、技術者出身の人や現役の技術者がやって初めてできるコーディネートがあると思うので、そこを自分がやっているという感じですね。

ところが、その種を芽にして社会に送り出すところが自分にとっては天職で、単純に場所として気に入っているんですよね。もちろん大学のなかには、ひたすららひとつの理論を研究したり、知的好奇心だけで動いている人たちもいるわけですが。

緒方 それも大事っていうことですよね。そういう人たちもいるからこそ、いろんな変なものが生まれるというか。

川原 多様性は大切です。やっぱり、何十年もその道を極めているのがまだまだ足りていないのかもしれないですね。

緒方 そう考えると、社会のことも技術のこともわかる人といういのがまだまだ足りていないのかもしれないですね。

213

川原　いまって「社会実装疲れ」みたいな言葉もあったりして、社会実装は大事と言うけれど、「社会に実装されること」と「ただ使ってみること」の区別もあまりついていないんですよね。

テクノロジーをうまく社会に実装するには、単にシーズを開発した技術者だけでシステムをつくるだけでなく、利用者のインセンティブや社会としてのリスク、ガバナンスも含めた、トータルな設計が必要になってくるんだろうなと思います。

この本の文脈だと、デザインというのはそのひとつ。デザインで突き詰めようとしているのは、結局は使う人の気持ちを理解してあげることとか、使う人にメリットを感じてもらえるようにすること、あるいは気持ちは、もっとうまいブリッジのやり方があるんだろうなと、話を聞いていて思いました。

端に社会の役に立たなきゃいけないという話になる。その途中で悪いと思われないで済むこと。それらのバランスをしっかりつくっていくことが大事なのかなと思います。

緒方　ぼくがこのプロジェクトに呼ばれた理由が改めて理解できたような気がしました。万有情報網のメンバーで合宿をしたときにも、基礎研究と応用の間が抜けているという話をしていましたよね。基礎研究ではとにかく真理を探求することはまさにそこの部分ですね。

川原　3Dプリンタも「時代を変える技術になる」と言われて登場したけれど、ただ買って使うだけだと「ああ、楽しい」で終わって、そのあとが続かないことが多い。じゃあそれをどう日々の暮らしのなかで使われるようにするのかというのは、また別の研究が必要になってくる。万有情報網でやっていきたいのは、まさにそこの部分ですね。

プロジェクトのビジョンをつくったときにも、基礎研究と応用の間が抜けているという話をしていましたよね。基礎研究ではとにかく真理を探求することはまさにそこの部分ですね。

とはいえ、すべてが計画通り

緒方　そうなんですか。

にいかないところも社会実装のおもしろいところで、例えばインターネットはよく社会実装に成功した技術だと言われることが多いですけど、初期の設計はいっぱいミスっているんですよ。

川原　いちばん有名な例は、メールアドレスが詐称できてしまうこと。SMTPというメールを送信するプロトコルには送信者を確認する手段がないので、ほかの人のメールアドレスを使っても送れてしまう仕組みになっていたんです。スパムメールが送れるのもそれが理由です。

とくに初期の頃はあまり使い道が考慮されずに、「知っている人同士でメッセージを交換するんだからこれくらいのセキュリティでいいだろう」という感じでつくられていたと言われています。

緒方　でも、セキュリティが厳しすぎると流行らなかったと思うので、「ゆるかったからこそ広まった」みたいなところもあるのが難しい。かといって、新しい技術だからセキュリティや安全性を無視していいかといえば、そんなこともないわけで。セキュリティと使いやすさのバランスの話は、本書のなかでもあまり

川原　道具が発達すればするほど、それを危ない方向に使ったときに止められなくなるという本能的な不安はありますよ。やっぱり、よく切れるナイフは慎重に扱うじゃないですか。そうした側面にコンピュータ技術も差し掛かりつつあって。人工知能がみんな怖いのは、やっぱりそこなんだと思います。

緒方　「自律性のある技術」といったときに、コントロールの及ばないことの不安も出てくると。

できていなかったということに、いま気がつきました。

川原　そう。だから自転車が安心というのは、「自転車ってこんなもんだよね」っていうのがわかっているからなんですよね。

コンヴィヴィアルとインクルーシブ

緒方　本書の内容も踏まえて、川原さんの「コンヴィヴィアル・テクノロジー」に対する印象や解釈をぜひ聞かせてください。

川原　これからのデザイン指針ですよね、コンヴィヴィアルというのは。いままではドラえもん的な道具があって、そのマジカルな力を持った道具がすべてを変える、という世界観だったと思うんです。でも本来道具とはそういうものじゃなくて、ドラえもんでも道具のポジティブな側面とネガティブな側面が両方描かれているように、道具はその使い方をよく考えなければいけない。

とくにいま、道具が生まれてから使われるまでの時間が短くなっているので、ちゃんと人の能力が活かされるために道具が使われるように、ますます注意を払わなきゃいけない時代になってきている。コンヴィヴィアルとは、そうした時代を象徴する言葉なんだろうなと思います。

緒方　もうひとつのテクノロジーやデザインの指針となりうる言葉としては、「インクルーシブ」があると思います。万有情報網に続いて、川原さんは2020年に「インクルーシブ工学連携研究機構（RIISE）*3」を東大で立ち上げていますが、これはどんな問題意識から生まれているんですか？

RIISE
インクルーシブ工学連携研究機構
Research Institute for an Inclusive Society through Engineering

川原　いま、デジタル庁の議論
でもいろんな人が「インクルー
シブ」という言葉を使っていま
すが、それはなぜかというと、
新しい道具を使えない人たちに
とっては自分の利益や能力が奪
われるかのような印象を与えて
しまうからなんです。本来、デ
ジタル化ってそうではなくて、
あらゆる人が上手に機械の力を
使って活躍できるようになるた
めのもの。テクノロジーが苦手
な人にも寄り添いながら、みんな
が能力を高められる時代をつく
るというのが、今後の社会のあ
り方なんだろうと思っています。
　RIISEでは、いろんな人が誰も
取り残されることなく、先端技

術の恩恵を受けながら、より豊
かな生活を享受できるような未
来をつくっていきたい。それを
実現するためのパートナーを民
間企業から募って、企業との社
会連携を通じてビジョンを実現
する、ということをやっています。
　大学にはシーズを生み出す力
はあるけれど、それを実際に社
会で使われるサービスとして実
装したり、あるいは商品として
ものに、ほかの人が新しい価値を
見出すような仕組みをつくって
います。この、自然には起きな
いような「価値の交換」という不思
議な現象を、情報技術を活用す
ることで分析し、もっと促進す
るための手段を研究しています。
　またRIISEには、工学系研究

緒方　RIISEでは、具体的にはど
んなプロジェクトが生まれてい
るんですか？

川原　例えばメルカリの研究開
発組織「R4D」との連携では、
「価値交換工学」を追究する社会
連携研究部門を立ち上げていま
す。メルカリはフリマアプリを
通じて、ある人が不要になった
ものに、ほかの人が新しい価値を

217

科、経済学研究科、新領域創成
科学研究科、情報理工学系研究
科、情報学環、生産技術研究所、
先端科学技術研究センターが参
加しており、それが2番目の「イ
ンクルーシブ」という意味にな
ります。従来は研究室と企業の
こじんまりとした共同研究とい
うかたちが多かったんですけど、
RIISE では東大の規模感を活かし
て、どんな企業の基礎研究寄りの
プロジェクトでもサポートできる
ような体制をつくっているんです。

緒方　おもしろい。研究組織と
いうか、この機構自体がインク
ルーシブな構造になっているん
ですね。

人間中心でいい

緒方　現在のコロナ禍に関連し
た話としては、2020年に川原
さんが中心となって東大の学内
向けの接触確認アプリ「MOCHA
（Mobile CHeck-in Application）」*4 が開
発されています。これはリリー
スされてからどうですか？

川原　コロナアプリはまさにいま
正念場というか、大事な局面で
しょうね。技術的には Bluetooth
を使えば、スマホで位置情報取
得ができるとわかっていても、
東大にいるすべての人に使って
もらうには、まだハードルが高
いというか。やっぱり対面での

活動が活発になって、そこで感
染者との接触があったときのた
めのアプリなので、自粛が続い
ている期間ではなかなか必要性
を感じず普及が進まないんです
よね。もちろん対話を重ねてい
くと不安も取り除かれて、「そう
か、そんなことまでできるなら
使おう」となるんですけど、やっ
ぱり最初は「よくわからない」と
いう反応をよく見ます。

MOCHA

個人的には、つくる人と使う人の間で信頼関係が築かれると、つくり方とかそこに込めた想いとか、プロダクトに対しても信頼をしてくれると感じています。だから、テクノロジーをつくった人と、その人がつくったものというのは、実はけっこう一体化しているんじゃないかと思っています。

緒方　誰がつくったか。

川原　そう。誰がつくって、どういう想いを込めてつくったのかが、思ったよりも直結してるんだなっていうのを、このアプリをつくっていて思いますね。「MOCHA」はプライバシーを扱

うサービスでもあるので、つくり方とかそこに込めた想いとか、ジーが発達しても、ある意味ではぼくらは原始的な価値観に基づいて物事を判断してしまうと。

そういうところをよく見ている人は正しいつくり方をしていることを理解してくれて、「じゃあ信用しよう」となる。

自動車メーカーや電機メーカーは長年かけてその信頼をブランドとしてつくっていて。「トヨタがつくったクルマだから大丈夫だろ」というのも、きっと同じものがあるんでしょうね。

緒方　たしかに。テクノロジーの本当の意味での良し悪しや安全性を、「誰がつくったか」にかかわらずユーザーが理解できるようになるのは難しいのかもしれ

ないですね。どんなにテクノロジーが発達しても、ある意味でぼくらは原始的な価値観に基づいて物事を判断してしまうと。

そう考えると、テクノロジーやエコロジーの分野でいま「脱・人間中心主義」が謳われているけれど、ぼくたちはどこまでいっても「人間」からは離れられないのかもしれないですね。気候変動や環境問題の文脈で使われる「サステナビリティ」という言葉も、もとをたどると、「いまの人間だけじゃなくて、子どもや孫、未来の人間の可能性を奪わない」という意味の言葉であることが、最初にサステナブル・デベロップメントと言われた文

219

章「Our Common Future」には書いてあるんです。

川原　でもそれも結局、回りまわって「自分のため」とか「自分の子孫のため」になっているということですよね。

緒方　そうそう。だからある意味、人間中心・自分中心であることは変わっていなくて。でも、まずはそこでいいんじゃないかなっていう気も、ぼくはしているんです。

　純粋に思想を突き詰めていくと、地球を守り、人間中心の世界から離れるためには、ユヴァル・ノア・ハラリのように毎日

2時間瞑想をしたり、完全にヴィーガンになったりしないといけなくなってくるのかもしれない。でも、それはそれで多くの人にはちょっと難しいんじゃないかと思ってしまう。

　そうではなくて、人間中心でいいから、いまだけじゃなくてちょっと未来まで考えよう。信頼できる人がつくったテクノロジーを使っていこう。そういうところから始めていければいいのかなと思っています。

220

*1 川原万有情報網プロジェクト
IoTやネットワーク技術がより自律的で能動的な人工物として作用し、自然物と共生しながら新しい価値を生むための「万有情報網」の構築を目指すプロジェクト。東京大学の研究者を中心に、JST（科学技術振興機構）が主催する「ERATO」のプロジェクトとして2015年にスタート。https://www.jst.go.jp/erato/kawahara/

*2 インスタントインクジェット回路
ごま粒の1万分の1以下の大きさの銀粒子を加工して作成したインクを用いて紙の上にさらさらと描くだけで、誰でも簡単に回路を作成することができる手法。従来の100分の1程度の価格の機器と、100分の1以下となる1分間程度の短い時間で、高度な電子回路素子の作成が可能になる。

*3 インクルーシブ工学連携研究機構（RIISE）
「誰もが技術革新の恩恵を受けられる包摂的な社会の実現」を目指してゲームチェンジングな領域横断的研究に取り組むために、2020年に東京大学に生まれた組織。6つの研究科・研究センターからなり、各部局の技術を持ち寄りながら、民間企業等との社会連携を通じて研究・教育活動を行う。https://www.riise.u-tokyo.ac.jp/

*4 MOCHA（Mobile CHeck-in Application）
東大内の公共スペースの滞在予約や滞在記録がとれる東大生・教職員向けの情報提供サービス。教室等に設置したビーコンをユーザーのスマホで自動記録し、あらかじめユーザーが同意した条件により位置情報をシステムに記録する。プライバシーに配慮しながら、政府の接触確認アプリ「COCOA」を補う役目を果たす。https://mocha.t.u-tokyo.ac.jp/

インタビュー：新山龍馬

万有情報網プロジェクトでは、実世界システムグループのリーダーとして実世界に働きかけるアクチュエーション技術の研究を行っている新山龍馬さんは、生物の巧みな動きとやわらかさをもった生物規範 (bio-inspired) 型の「ソフトロボティクス」と呼ばれる分野で注目される気鋭のロボット研究者である。新山さんには、ソフトロボティクスに関わるきっかけや、従来のロボットの既成概念を覆すやわらかいテクノロジーによる、人間とモノが自然と調和しながら共に生きる穏やかな未来のビジョンについて話を聞いた。

新山龍馬　ロボット研究者。東京大学大学院情報理工学系研究科 講師。万有情報網プロジェクト 実世界システムグループリーダー。生物の巧みな動きとやわらかさの原理を理解し、工学的に実現する挑戦を続けている。人工筋肉で動作する生物規範 (bio-inspired) ロボットの開発のほか、ロボットを安価に「印刷」する技術や、ソフトロボティクスの応用による能動素材の実現など、ロボティクスの拡張に取り組む。

RYUMA NIYAMA

223

生き物のような機械

緒方　新山さんは、そもそもどのようなきっかけでソフトロボティクスに注目するようになったんですか？

新山　昔からものづくりには興味があって、大学で研究を始める前はロボコンをやっていたんです。でも次第に、アルミフレームを組んで、モーターを付けて……といった典型的なマシンじゃなくて、もうちょっと手に負えないシステムをつくりたいと思うようになったんですね。

言い換えれば、「生き物のような機械」をつくれるのかどうかに挑戦してみたいなと。

緒方　生き物のような機械、でていきました。ちょうどソフトロボティクスの分野が形成されていったった時代性というか、振り返ると「ちょうどそこにいた」みたいな運命的なものも合わさって、自分としてもこれはいくらでも研究する余地がある領域なんじゃないかと思いながらやってきたところがあります。

緒方　ソフトロボティクスという領域が出てきたのには、どう

新山　はい。生き物は人間がつくることができないものであり、そもそもどんな仕組みかも完全にはわかっていない。でありながら、われわれ自身が生き物であって、身の回りにも生き物はたくさんいる。そうした存在を機械でつくれたらすごいと思ったんです。

そう思ったときに、必要なテクノロジーのひとつが人工筋肉。それで人工筋肉で動くロボットをつくっていくうちに、筋肉の

新山　次のロボティクスって何だろう？ということを、いろん

な人が考え始めたタイミングだったのかもしれないですね。研究者はいつでも新しい研究の方向性を探しているので、意外と個人個人の偶然の動きが重なったところもあるのかなと。

と同時に、やっぱり研究プロジェクトが資金を得て動き始めたことも無視できなくて。学術研究は好奇心とお金の両方があって成り立ちますが、その両輪が動き始めたこともあると思います。例えば、ハーバード大学のケミストリーやマテリアル領域の人たちがぐにゃぐにゃのロボットをつくり始めたり、イタリアでもタコ型ロボットのプロジェクトが始まったりしてい

きました。その辺りの重なりが、ソフトロボティクスという分野が生まれることにつながっていったんだと思います。

緒方 なるほど。でも、インターネットも情報技術も、似たような経緯で始まったところはありますよね。ソフトロボティクスの現状はどんな感じなんでしょうか？

新山 はい、ハーバードのプロジェクトもDARPAのファンディングで行われていたりします。なので、あのぐにゃぐにゃロボットはドアの隙間からも入れる偵察ロボットとして応用される可能性もあったりするんですけど。

緒方 おもしろいですね。好奇心ドリブンの研究が先行しつつも、そこに産業としての可能性を感じて研究資金が付くということですよね。

新山 少し前に論文数で分野ごとに比べてみたときには、「ソフトロボット」「ソフトグリッパー」「ソフトアクチュエーター」と「ソフトロボット」×ロボット」。人型ロボットの論文数をプロットしてみると、実はもうピークは過ぎているんですよね。とはいえ、

まだまだソフトロボティクスよりも研究者の数は多いのですが。

ちなみに、自動運転技術やドローンは、論文数のグラフを書こうとすると上にがーんと突き抜けていて、もはや比べることさえできない規模になっています。やはり産業と結び付くと、マイナーな研究とは違う次元に行くんだなと思わされました。

「働く」のコンヴィヴィアリティ

緒方　新山さんは、これからのロボティクス技術で世の中がどう変わっていくといいと思っていますか？

新山　難しいですよね。ロボットには、その起源からして「人間を労働から解放してくれる」みたいな期待がありつつ、でも最近になって、コンピュータもロボットも実は人間を労働から解放してくれることはないんじゃないかという悪い予感がしなくもなくて……そうするとこの先のロボティクスはどうなっていくんだろう？ということはよく考えていますね。

最近よく思うのは、コミュニケーションに関して情報技術やコンピュータネットワークはすごく貢献した気はするので、もしかするとロボットもそっちの方向に行くのがいいのかもしれ

ないということです。お友達に

なってくれるでも、一緒に遊んでくれるでも、ハグしてくれるでもいいんですけど。最近は、そんな素朴なところに戻ってきたようなところがあります。

緒方　本書のなかで紹介した「二つの分水嶺」の話で言うと、あるところまではスマートフォンやインターネットが個人をエンパワーしてくれていたのが、いまはそれが行き過ぎて、人間がテクノロジーに使われているような状況が出てきているように思っています。この「二つの分水嶺」の考え方をロボティクスに当てはめると、いまは分水嶺

のどこらへんにいるんでしょうか？　分水嶺の一つ目、人をエンパワーしてくれるところまでもまだ行けていないのか、あるいはすでに二つ目の分水嶺を越えようとしているのか。

新山　機械工学という面においては、もう随分前に「人間の身体機能を強化する」というフェーズは終わっちゃったような気はしますね。モノを運ぶといった人間の天然部分の役割がどんどん機械に置き換えられていって、ん機械に置き換えられていって、それはそれで歓迎されていったと思うんです。今後は人々が、生物としての、天然部分のアイデンティティをどこに残していく

か？　というこが課題になっています。

同じように、人工知能が人間の知能の代わりになっていくと、それこそ人間の役割はボタンを押すことだけになってしまうかもしれません。そうなったときに、果たして人間は楽しく暮らせるんだろうか？　ということは考えなければいけない。

緒方　天然部分のアイデンティティというのは、例えば？

新山　いわゆる手や足といった人間の身体ということです。いま起きていることは産業革命の話にも近くて、例えばモノをつくる技術って、いまやDIYという趣味でしかなくて、生活とはほとんど関係なくなってしまった。手の技というのは生きるために必要なくなり、もはや手は機械のボタンを押すために使われているので、そのうち退化するかもしれないとさえ思っ

ていくような気がします。

緒方　なるほど。たしかにいま、人がやるのは検索ワードを入れるだけ、みたいな状況になりつつありますよね。

新山　本書のなかで「コンヴィヴィアル」の語源を説明するところで美食家の話が出てきまし

227

たけど、あれも典型的な理想郷としての「食べ物に困らず、働かないで済むような天国」みたいなイメージであると同時に、個人的にはそれだけではないような気もしていて。つまり、やっぱり人間、手を動かしてないと、モノをつくっていないと死んじゃうんじゃないかと。あるいは、おいしいものを食べてお酒を飲んでいたら幸せかっていうとそうではなくて、意外と人間は働きたがりなところもあるので、そういうところも含めての理想があのシーンには表現されているんじゃないかと思いました。

緒方　確かにそう言われてみると、そう読めるかもしれません。

新山　だから「コンヴィヴィアル」という言葉を語るときに、人間の日常だけじゃなくて、ロボットとの関係とか、「働く」という文脈において何を意味するのかも思い描きたいですよね。

緒方　そうですね。おそらくイリイチが『コンヴィヴィアリティのための道具』を書いた時代には「働く」という意味合いも含まれていて。それこそチャップリンの『モダン・タイムス』的な、人間が機械の一部になっているような状態に対する警鐘としてのコンヴィヴィアリティということ、そう言っていた。もうちょっとわいわい仕事をしていたいね、と。みんなが黙々と単純作業をしていることが、この言葉を使った背景にあるような気もしています。

弱さとリズム

緒方　新山さんの描いている人間とロボットの関係性をもう少しお伺いできたらと思うんですけど、現実に行われているプロジェクトでもフィクションでも、このロボットのあり方はいいなというイメージはあったりしますか？　例えば、先ほどコミュニケーションのためのロボット

というお話がありましたが、「役に立たないロボット」をコンセプトにしている「LOVOT」は近いのかなとも思いました。

新山　個人的な趣味でいうと、LOVOTはもりだくさん過ぎるかな。AIBOに近いイメージで、かまってほしい犬っぽいところがあるのかなと。私のイメージは、もうちょっと自律性が高いもの。「勝手に生きてる」という意味での自律性の高い存在をイメージしていますね。

例えば、ユカイ工学が「Qoobo」というしっぽのあるクッションをつくってるっていますけど、あれはしっぽを振るだけのクッションで、

撫でると反応するだけ。あのくらいが好みですね。

緒方　なるほど。フィクションで参考になるものはありますか？

新山　好きな漫画で『ヨコハマ買い出し紀行』*3という作品があるんですけど、読んだことあります？

『ヨコハマ買い出し紀行(1)』
芦奈野ひとし、講談社、1995年

緒方　いや、ないですね。

新山　ちょっと古い作品なんですけどね。SFって『ブレードランナー』みたいなサイバー系のものと、もうちょっと日常系のものがあるじゃないですか。『ヨコハマ買い出し紀行』は完全に後者で、世界は終わりそうになっているんだけど、別に誰かが頑張って戦ったりしていないという設定なんです。

そこではアンドロイドが人間と暮らしているんですけど、もはや人間はそうしたアンドロイドをつくる技術を持っていなくて。単に普通の人とロボットが共存しているだけ。本書のなか

229

で出てくる「テクノロジーをブラックボックス化させない」という話と真逆ではあるんですが、テクノロジーの中身がもはやわからなくなってしまった、みたいなところはこの作品の好きなところですね。最初にお話したように、生き物ってやっぱりブラックボックスみたいなところがあって、そうした存在をつくりたいと思っているからだと思うんですけど。

緒方　おもしろそうですね。紹介文を見ると、「異色のてろてろＳＦコミック」と書いてある（笑）

新山　ちょっと緩い雰囲気の漫画なんです。きっと悲観的になるときに、「弱さ」が大事とよく話されていますよね。どうやっておとなしく縮小していけるかを考えるんですよね。作品のなかで、この時代は「夕凪の時代」と呼ばれています。

緒方　美食家の言うコンヴィヴィアリティという言葉には、「ハレ」と「ケ」でいうとハレという感じがありますが、『ヨコハマ買い出し紀行』では、ケのほうのロボティクスを描いている感じがおもしろいですね。でも、ハレがあるからケがあるし、ケがあるからハレがある。そのバランスが大事なのかもしれません。新山さんもご自身のロボットをつ

新山　そうですね。弱さというのは、コンヴィヴィアル・テクノロジーの文脈で言うと、やはり人間の自律性を妨げないとか、人間から力を奪わないというところにつながってくるのかなと思っています。

緒方　あとは、「弱い」に加えて、「遅い」というのもキーワードになってくるかもしれないと最近思っています。というのも、ぼく、いま軽井沢の森の近くに移住しようとしているんですけど、そこでの暮らしってある意味自

然との闘いなんですよね（笑）。いまって、定期的にエンジンのついた草刈り機でバーっと雑草を刈ったり、木も一気に伐採したりといった感じなんですけど、むしろ植物の遅さに合わせていくようなテクノロジーをつくってみたい。例えば、ゆっくり動きながら常にちょっとずつ草を刈るようなロボットがつくれないかなと思うんですけど、それはけっこうコンヴィヴィアルなん。

新山　そうすると、スピードに加えてリズムを自然に合わせていく必要もありそうですよね。

ロボットになるんじゃないかと空想しているんです。

概日リズムみたいなものを持ったロボットがいてもいいかもしれない。

緒方　おもしろい。スピードが遅いだけじゃなくて、リズムのあるテクノロジー。たしかに自然には周期があって、1日の昼夜もそうだし、季節の巡りもそうだし。夜になったら眠るロボットがいてもいいのかもしれません。

新山　そうですね、自然に対する畏怖の念みたいなものもあるかもしれない。

たです。そこにはやっぱり、自然と人工物に対するぼくらの意識の違いがあるのだなと思いました。

人間なき世界の自然のかたち

緒方　生き物は実はブラックボックス、という話もおもしろかっ

緒方　そこを利用して、本当はブラックボックスじゃないのに、自然のメタファーを用いることでブラックボックスのように思わせる、ということも起きているような気がします。例えばサーバ上にデータを保存することを「クラウド」と言いますけど、そう呼ぶことで、あたかもどこか

231

に「データの雲」みたいなものが
あるような印象を与えていると
思うんです。本当は地上に膨大
なエネルギーを使いながら計算
をしているサーバールームがあっ
て、そこでデータを保存してい
るわけですが、「クラウド」とい
う言葉を使うことでそういう現
実を考えさせなくしているとこ
ろがある。

　と同時に、本当の自然と人工
的につくり出されたものの境界
がどこにあるのかも、これから
はますます深遠な問いになって
くるのではないかとも思ってい
ます。『ヨコハマ買い出し紀行』
みたいに誰もテクノロジーの中
身がわからない状態になり、そ

れが自律的に動いているのであ
れば、それはもはや「自然」なの
かもしれないなと。

緒方　ぜひぜひ。

新山　弐瓶勉さんの『BLAME!』[*4]
という漫画があるんですけど、
この近未来では地球が人間のつ
くった構造物で覆われちゃって
いて、もはや上も下もよくわか
らない。その世界で、あるクラ
ウドサービスを人間の遺伝子に組み込
ワードを人間の遺伝子に組み込
んだという設定なんですけど、
その認証遺伝子を持った人間は
すでにいなくなってしまってい
るんですね。で、サービスに不
正アクセスしようとすると、ロ
ボットが出てきて殺されそうに

漫画の話をしてもいいですか？

緒方　ぜひぜひ。

新山　確かに。『風の谷のナウシ
カ』の世界の腐海の植物も、人
工物でありながらもはや自然に
なっていますよね。

緒方　そういう意味で、本当の自
律性というのは「人間がそこに
介在しなくても生き続けられる
こと」なのかもしれません。世
代交代も含めて生き続けられる
ようになれば、もはや自然と呼
んでもいいのかもしれない。

新山　いまの話で思い出したＳＦ

232

なるという。これも、人間の時代が終わったあとに生き続けるロボットを描いている作品と言えるかもしれません。

『BLAME!（1）』
弐瓶 勉、講談社、1998年

緒方　なるほど。

新山　この漫画のいいところは、人間があんまり出てこないのと、出てきてもコマの中で小さくしか描かれないんですよね。あと、弐瓶さんのほかの作品の

『BIOMEGA』や『シドニアの騎士』ではキノコみたいな人間が出てくるんですけど、それもソフトロボティクスっぽいと勝手に思っています（笑）

緒方　そうなんですね（笑）。人間がいなくなるまでいかなくとも、もう少し近い10〜20年くらい先の未来を見据えたときに、新山さんはソフトロボティクスで暮らしがどう変わっていくと考えていますか？

新山　やっぱりいろいろなモノの「動き」と「素材」が変わっていくのではないでしょうか。ソフトロボティクスをアクチュ

エーション技術と組み合わせることで、いろいろな柔らかい動きをつくってくれるようになります。「poimo」[*5]はその代表例ですが、それ以外にも、動くドレスとか動くテントみたいなものが普及していくかもしれません。そうしたさりげない動きややわらかい材料の活用が身近に入ってくるのだろうなと考えています。

poimo
portable and inflatable mobility

緒方　「動き」に関係するところ
では、今日話した「リズム」も
大事なキーワードなのかなとい
う気がしました。人間も生き物
も自然も、リズムをもって動い
ている。一方で、現在の人工物
にはオンかオフかしかないので、
それが生き物や自然のリズムに
合わせて動くようになると、す
ごくコンヴィヴィアルな感じが
します。

新山　そうしたやわらかくてリ
ズムのあるモノが、人間の身近
にいて、寄り添ってくれている
といいですよね。

緒方　そうですね。寄り添うと

いうのは、形が寄り添うことで
もあり、強さやリズムが寄り添
うことでもあり。それは、ソフ
トロボティクスだからこそでき
ることのように思います。

234

*1 ぐにゃぐにゃのロボット
アメーバのように不定形で、押しつぶされても平気な移動ロボットのコンセプトを掲げた研究プロジェクト。シリコーンゴムでロボットをつくることや、やわらかさを能動的に変えるジャミング機構の利用など、2010年以降のソフトロボティクスのトレンドをつくり出した。

*2 美食家の話
19世紀フランスの食物哲学者ブリヤ＝サヴァランにとって、「コンヴィヴィアリティ」とは、異なる人々が長い時間をかけて美味しい食事をしながら親しくなり、インスピレーションに満ちた会話をしながら時間が過ぎていくことを意味していた。詳しくは本書5ページにて。

*3 ヨコハマ買い出し紀行
『月刊アフタヌーン』（講談社）にて1994〜2006年まで連載された芦奈野ひとしによる漫画。お祭りのようだった世の中がゆっくりと落ち着き、のちに「夕凪の時代」と呼ばれる近未来の日本を舞台に、主人公・初瀬野アルファとその周囲の人々の織りなす「てろてろ」とした時間を描いた作品。

*4 BLAME!
『月刊アフタヌーン』（講談社）にて1997〜2003年まで連載された、弐瓶勉によるSFアクション漫画。超未来、かつて発達したヴァーチャル空間「ネットスフィア」と分断され、荒廃した「超構造体」の都市を舞台とする。主人公の霧亥（キリイ）はネットワークへの正規アクセスを可能にする「ネット端末遺伝子」を持つ人類を探し出すべく、巨大な階層都市を探索する。

*5 poimo
パーソナルモビリティとソフトロボティクスの技術を組み合わた、やわらかくて軽い電動モビリティ。公共交通機関と目的地をシームレスにつなぐファーストマイル／ラストマイルを担うことを目的とする。万有情報網プロジェクトを代表する作品。https://poimo.jp/

インタビュー：筧 康明

インタラクティブメディアの研究者であると同時にメディアアーティストとしても活躍する筧康明さんは、ERATO川原万有情報網プロジェクトではインタラクティブマター＆ファブリケーショングループのリーダーを務めている。3Dプリンタをはじめとするデジタルファブリケーションとインタラクティブメディアが融合し、マテリアル自体がインタラクティブになった世界では、もはや「つくる」と「使う」の境界が溶けていく――そんなビジョンを描いている筧さんには、ものづくりとメディアテクノロジーの未来について話を聞いた。

筧 康明　YASUAKI KAKEHI
インタラクティブメディア研究者／メディアアーティスト。東京大学大学院情報学環准教授。ERATO川原万有情報網プロジェクトではインタラクティブマター＆ファブリケーショングループのリーダーを務める。物理素材制御とインタラクティブ体験設計との接続に注目し、フィジカルインタフェースやデジタルファブリケーションに関する研究、およびメディアアート作品制作を行う。平成26年度科学技術分野の文部科学大臣表彰若手科学者賞、第23回文化庁メディア芸術祭アート部門優秀賞など受賞。

237

インタラクティブなモノを
インタラクティブにつくる

緒方　筧さんがどのようなモチベーションをもって万有情報網のプロジェクトに参加することになったのか、というところからお伺いしてもいいでしょうか？

筧　ぼくらがやりたいことを端的に言うと、「モノにもっとインタラクティビティを持たせること」と「もっと多くの人がインタラクティブにものづくりのプロセスに関わること」の2つです。つまり、インタラクティブなモノをインタラクティブにつくっ

ていくためのテクノロジーをつくりたい、ということですね。

ひとつ目の話で言えば、これまでのIoTは電子的なアプローチで、センサーや回路を小さくすることでいかにデバイスを実世界にアタッチできるかが考えられてきました。でも、ある一定のスケールまでいくと、電子回路を埋め込むだけでなく、モノの素材を設計することでもファンクションを生成することができるようになるんですね。コンピュテーショナルな、あるいはインタラクティブな作用を持つマテリアルをつくったり、構造を工夫したりすることによって、モノにインタラクティ

ビティを増やしていくことが可能になっていくわけです。

どうしても「IoT」と言うと電子的なところに頭が行きがちですが、そこに電子的なエンティストや構造の専門家にも入ってもらって、スケールを行き来することでモノにインタラクティビティを増やしていくということを、この万有情報網プロジェクトを通してやってきたと思っています。

もうひとつは、つくるプロセスに、人がどうインタラクティブに介入していくことができるか。ここでやりたいのは、これまでは専門家にしかつくれないだろうと思われてきたモノのつ

くり方を積極的に共有可能にして、ブラックボックス的になりがちなものづくりのプロセスを解放していくこと。そのあたりのトライアルを、2つ目のアプローチとしてやってきました。

緒方 なるほど。ファブリケーション領域の現状を、筧さんはどのように捉えられていますか？

筧 インターネットと対比して考えるとわかりやすいと思うんですが、インターネットが90年代に登場したときには、これまで当たり前と思われてきた特権的構造を解きほぐし、いろいろ入りかけているところ、既存の

構造を解きほぐそうとしているフェーズにいると思います。それが2000年代後半から、3Dプリンタに代表されるデジタルファブリケーション技術が少しずつ普及し始めてきた。それによって、これまでの製造業に積極的にコンピュータを取り込めるようになったり、誰でもつくり手になれたりするような動きが広がっている途上と考えていますね。

緒方 デジタルファブリケーションの技術が普及してきたなかで、いまはどういう問題意識や課題が出てきているんでしょうか？

なものを民主化する、みんなのものにしていく、という思想があったと思っています。それが20年経つなかで、いまはインターネットのなかに新しい特権的構造が出てきている。「二つの分水嶺」に当てはめて考えると、インターネットは二つ目の分水嶺を越えつつあり、技術のあり方そのものを問い直さなくちゃいけないフェーズに来ていると。

緒方 そうですね。

筧 対してデジタルファブリケーションの領域というのは、いままさに、一つ目の分水嶺に

239

筧　みんながものづくりに関われるようになっていくことと、安心・安全をどう担保するかということのバランスは、今後ますます議論がされていくと思います。食品や薬のような人の健康・身体に影響を与えるものを誰もがつくれるようになったときに、どうやって社会として安全性を保てるのか?という話は、もう必然的に出てきていて。

緒方　安全とか安心をどう民主化するのかと。

筧　そう。あるいは乗り物にしても、これまではどこにお金がかかっているのかわからないけど何百万円もするようなものを使ってきた。それに対して、もっと自分の移動を自分自身でつくり出すことができたらいいと思いつつ、そんな乗り物がいっぱい走っている社会はちょっと怖いという。

緒方　ことですよね。

筧　そうですね。そのあたりのことを、よりいっそう考えていかなくちゃいけないフェーズになってきていると思います。

緒方　確かに。そう考えると、やっぱり自転車くらいのバランスがちょうどよくて、自転車も決して殺傷能力はゼロじゃないけど、いまの社会においては限りなく危険のないかたちで使うことができている。要は、素人が関わるんだけど危ない状況は生まれないという、その両立を目指さなくちゃいけないということだと思います。

ものづくりは溶けなければいけない

緒方　これからのものづくりはどんな方向に進んでいくべきだと筧さんは考えていますか?

筧　ますます大事になってくるのは、いかに「調和」をつくっていけるのかということだと思います。

例えば、「タンジブルなインタフェースをつくります」と言って、虫眼鏡のようなデバイスを画面の前にかざすと、画面の情報がズームして見えるようなモノをつくるとします。それは実世界においては虫眼鏡として機能するわけではなく、あくまで"虫眼鏡のように"機能するコンピュータのインタフェース。つまり、一見すると似ているものでも、新しい機能を得るために新しい道具がひとつ増えてしまっているんですね。かばんの中を見てもそうだと思うんですけど、デバイスが増えるごとにどんどん運ばないといけないものが増えていっているんです。

緒方　なるほど。

そうやってどんどん生まれてくる新しい道具と既存の道具の生態系をどう構築していけるのと思っています。環境にやさしいとか、使う人にとってやさしいとか。機能を担保するだけではなく、環境的・身体的にもフィットするような素材でつくられる必要がある。

世界にアクセスするものの物質とデジタルトするものの物質的な関係を考えていく必要があるのだろうと。例えば、品川駅には大量のモニターが置かれてしまっていますが、こうした本来の風景に異質なものがどんどん入ってきてしまう状況に対して、いかに調和をつくっていけるのかということです。

筧　あとは、素材をつくるうえでも「調和」を考える必要がある

そういう意味で、これから必要になってくるのはこれまでの電気回路ベースのものづくりではなくて、「すでにそこにあるモノ」を利活用していくようなアプローチ。モノを分解するための技術やモノを素材として使うための技術、あるいは使っていないときのモノがいかに環境と調和しながら存在できるかとい

241

うことが問われてくる。

例えば、電源を切って使われていないときのPepperってものすごく邪魔じゃないですか（笑）。オンとオフというものが考えられていないし、仮に常にオンの状態で使われるとしても、環境に存在するための素材や形があまりにも考えられていない。建築がポストモダンからもっとヴァナキュラーな方向に進んでいったように、もしかしたらものづくりにおいてもオンとオフというものがだんだん溶けていくのかもしれない。環境と溶け込むようにものをつくるということが、ファブリケーションにおいても求められていくのかもしれません。

緒方　哲学の文脈では「自然は隠れることを好む」という有名な言葉があるんですけど、テクノロジーの語源である「テクネー」という言葉も、「隠されている自然を現れさせる」という意味だといわれています。それはいまの話にもすごく通じるところがあると思いました。現在のテクノロジーは、現れさせたあとに、また隠すことが全然できていないと。

筧　そうですね。そのときに、ただ隠せるだけでなく、やっぱりぼくは「人が主体的に関われること」が大事になってくると思っている。2014年にICCで研究室の個展を行ったんですが、タイトルを「HABILITATE」[*1]にしたんです。それは、「リハビリテイト」から「リ」を外した言葉。つまり、もう一度何かに利用されるんじゃなくて、人が新しい状態になること、どんどん変化していくことを促すためのテクノロジーというものをいかにつくっていけるか？というメッセージを込めているんです。

人が主体的に、能動的に関われるために、環境と調和する。アンビエントに環境に調和するかたちで、かつアクティブなものをつくりたいというのが、ぼくの

基本的な姿勢になっています。

「つくること」と「使うこと」のあいだ

緒方　「環境と調和する」ということにもつながる話だと思いますが、この気候変動の時代におけるものづくりのあり方についてはどう考えられていますか？

筧　できあがったものだけじゃなくて、事前・事後の関係までを含めてつくり、使うことがます求められていくと思います。マテリアルのところまでそれぞれのつくり手が介入可能になるというのはひとつの変化をもたらすんだろうと思いつつ、もう一方でこれから考えなければい

けないのは、そもそもパーソナルファブリケーションが果たして地球にいいのかどうかということ。

つまり、一人ひとりがつくれるようになった結果、実は効率という面では悪くなっているんじゃないかと。いろんな人が試行錯誤し始めて、しょうもないエラーやミスを起こすようになるし、エネルギーも分散してしまう。そうした個人の視点では見えないマクロな関係も見ていくテクノロジーというのは必要で。かといって、効率を求めて全部を大量生産するのは、これからの時代にはもうありえない。その間をどういうふうにつない

でいくんだろう?ということは考えていかなければいけません。それこそ、分水嶺の塩梅だと思うんです。

いまは、ある種の試行錯誤がデータ化されているところとされてないところがあって、まだまだ個々のトライアルに依存してしまっているところが大きいんですね。そこをもっと共有可能にしていくことで、間を取っていけるようになるのかもしれません。データだけじゃなく、ノウハウを含めて「レシピ化」が進んでいき、個別のものづくりにもっとコンピュテーショナルに介入していけるようになると、ちょうどいい塩梅ができていくんじゃないかと考えています。

緒方　万有情報網に関わる人たちが、みんな「レシピ」という言葉を使っているのがおもしろいですね。マニュアルじゃなくてレシピであると。

筧　そうなんですね。

緒方　マニュアルって、正しくないといけない。だけどレシピっていうものには、つくる楽しさやつくることの喜びが含まれている、というようなことを新山さんも以前話されていましたね。

筧　制約をどうつくるかという話だと思うんですけど、何かをするときに程良い制約というのが実は重要で。「何でもやっていいよ」だと何も生まれないし「これしかダメ」だとそれしかできない。でも、「この範囲であれば何をやってもいいよ」なら、安心していろいろなことができる。そういう意味で、マニュアルよりレシピのほうがやりたいことのイメージが近いのかもしれません。

緒方　そうですよね。人のクリエイティビティを考えることはやっぱり大事だと思っていて、全部が用意されて人がやることがなくなっちゃう、というのも違うような気がします。

筧　アクティブラーニングじゃないですけど、やっぱり自ら行動することで得られることがありますよね。電子レンジでチンするのに比べて、庭で野菜を育てることって相当効率は悪いと思うんですけど、その体験を通してある種の物語を得ることができる。自分の身体のことを知るとか、周りとの関係性を知るとか。そうしたラーニングの意味でも、ものづくりの貢献というのはあるのかなと思います。

緒方　そうやってモノをつくるレシピやプロセスが共有されていくと、すべてをゼロからつくる必要はなくなって、誰かがつくったものを改変していくような流れも出てくるかもしれないとも思います。よりサーキュラー的なものづくりになっていくと思ってるんです。あらゆるものは素材の状態遷移でしかなくて、プロダクトAにもなれればプロダクトBにもなる。そうやって状態が移り変わっていく、ものづくりはその平衡状態をとるためのテクノロジーになっているんだろうと思います。

筧　そうですね。「つくること」と「使うこと」の境目はもっとなくなっていくんじゃないかと思います。つくった後に、用途に応じてまた形が変わるとか、また素材に戻っていくみたいなことが起こる。そうすると、つくられたものを使って、消費して、捨てるという一方向の流れじゃなくて、つくることと使うことが繰り返されるようになります。その境目がなくなると、素材

緒方　モノの状態だけが変わっていくとすると、その状態を変化させるエネルギーだけが必要になるということですよね。

筧　そうですね。

245

緒方　2020年のGマークの大賞に選ばれたのが「WOTA BOX」という水の循環システムだったんですけど、これは電気を使って、小さい系のなかでほぼ完全に水をきれいにして循環させることができる。つまり電気さえあれば、ほんの少量の水というマテリアルを繰り返し使い続けることができるわけですが、ものづくりもそういうふうになっていくのかもしれません。

筧　そういう意味で、この万有情報網のプロジェクトにエネルギーの視点が入っているのがごく重要で。単に無線給電でケーブルが要らなくなるということだけでなく、どこから素材を得て、どこからエネルギーを得て、何をつくり、それらがどこに返っていくのか、という大きな視点でこれからのものづくりを捉えていかないといけないのだと思っています。

ドラえもん・染色・べえごま

緒方　筧さんがこうしたものづくりの領域に進むようになった原体験というのは、どういうところにあったんですか？

筧　全然かっこいい答えじゃないですけど、ぼくの世代だと『ドラえもん』の影響はすごく受けてますね。やっぱり、タンジブルなモノや、身体的・空間的なモノの魅力、そして画面というものにとらわれてないところだったり、「要らなくなったらなくなる」みたいなこととか。必要なものがその場で出てきて、必要なくなったら戻っていくっていう考え方から受けた影響も強いと思います。なので、どこかしらで『ドラえもん』に影響を受けてぼくはタンジブルなモノをやってるんだろうなっていう気はしていますね。

緒方　キャラクターそのものというより、ドラえもんの道具の世界観ということですよね。

筧　そう、道具の生態系ともい
えるかもしれません。そしてそ
れらが、ポケットから出てきた
り、隠されたりするっていう。
だから、ぼくがVR的な方向に
行かなかったのは、その影響なん
だろうと自分では思っています。

あと、もうひとつ親の影響と
いうのもあって。染色をやって
いるんですよ。

緒方　そうなんですね。

筧　染料をつくるために家で蚕
を飼っていたり、キッチンにあ
るいろいろな素材から画材をつ
くったりしている様子を見てい
たので、そこの影響は少なから

ずあると思っていて。

そうすると、単に最終的にで
きるプロダクトがきれいとかす
ごいとか思うだけでなく、身の
回りのものが、実は全部おもし
ろいんだということに気づく。

さっきまでそこにあったものか
ら、こんなものができたんだと。
それは、昔の遊び
VRに行かなかったと言ったけ
ど、ぼくはやっぱり、〝ここじゃ
ない新しい世界〟をつくるより
も、「すでにここにおもしろい
ものがたくさんあること」に気
付くためのテクノロジーやアプ
ローチに興味があるんですよね。

緒方　すでにここにおもしろい
ものがたくさんあることに気づ

く、いいですね。

筧　もうちょっと子どものとき
の話をすると、ぼくはファミコ
ンとか買ってもらえない家で
育ったので、学校では「昔の遊
び クラブ」っていうのに入って
いたんです。それは、昔の遊び
をつくり直す、つまり遊び方を
つくるクラブ。最初は「なんで
べえごま回さなきゃいけないん
だ」と嫌だったんですけど（笑）、
いま思えばその体験も現在につ
ながっていると思います。

遊び方をつくることができれ
ば、そのへんにある石ころさえ
も遊び道具になったりするんで
す。そういう意味で、いまで言

247

うブリコラージュ的な発想が養われたとも言える。「そのへんにある素材で何ができるか？」といまでも考えるのは、そんなふうに育ってきた影響もあるのかもしれません。

緒方　普通はクレヨンにしても絵の具にしても12色がチューブに入ったものを使うけど、「この緑がどこからできているんだろう？」みたいなことが、子どものときから身の回りにあったというのはすごいですね。

筧　本当はそこから距離を取るためにコンピュータをいじり始めたはずなんだけど、1周してまた完全に戻ってきている感じがします。

緒方　ちなみに、『ドラえもん』のなかでとくに好きなエピソードとか道具ってありましたか？

筧　それは悩むな。でも、道具によって便利なことがあるんだけど、結局はすごく別の努力を要するというのは『ドラえもん』におけるひとつの教訓かもしれないですよね。「暗記パン」で簡単に覚えられるようになるけど、結局それによって暗記できる容量が決められちゃうみたいなところとか。あとは、「どこでもドア」と「タケコプター」のどっちを使うべきかみたいな話ってあるじゃないですか。「どこでもドアで行けばいいのに、何でいまタケコプター使うんだよ」みたいな（笑）。でも、あえて一瞬でたどり着かず、移動にかかるちょっとした時間に見える景色が重要みたいなことを考えたりもします。

緒方　あの無駄な感じがいいですよね（笑）

アルスのシャボン玉

緒方　最後に、いま表れ始めているものづくりの未来の兆しについて話せたらと思っています。

筧　わかりやすいところで言うと、ディスプレイとプロダクトの垣根がなくなっているようなものが出始めています。例えば、靴やTシャツの柄をスクリーンのように変えるといったことが、技術的な検討だけじゃなくデザインの領域とも結び付き始めている。もう少ししたら、ぼくらが日常生活のなかで使うようなものになるかもしれないという意味で、新しいパラダイムの兆しだと思っています。

素材面で言えば、プラスチックを分解する微生物のように、つくったものをうまく壊していくための技術が検討され始めていて、それはこれからのモノの

つくり方、モノとの付き合い方を変えていくのだろうと。これ間そのものがプログラム可能なものになっていくかもしれない。まではつくられる一方だったなものが出てきているのはおもしろいとかで、モノを消すための技術がそう考えると、このコロナの状思います。

緒方　なるほど。

筧　あとは生活に関して言うと、このコロナ禍のなかで、みんながモノだけじゃなくて空間自体もつくり変えるようなことが起こっている。ここに仕切りを置きましょうとか、距離をどう取りましょうとか。ソーシャルディスタンスをとるために、空間自体のカスタマイズが一気に進ん

でいる感じがあります。

もしかしたらその先には、空間そのものがプログラム可能なものになっていくかもしれない。そう考えると、このコロナの状況下で出てきた問題意識によって、これまでのヒューマンスケール以上のモノを考え、つくっていかなければいけないフェーズに入ってくるかもしれないなと思っていて。こうしたスケールの変化も新しいパラダイムになり得ると思います。

緒方　確かに、この1年でものすごい数のパーテーションがつくられてますよね。

249

筧　そうですよね。もしかした
らその延長線上として、スマー
トシティの議論にもつながって
くるかもしれません。つまり、
空間をプログラムするための方
法が、データを使ってモビリティ
や街をスマートにつないでいく
アプローチのキーになるかもし
れない。そんなところも注目し
ていますね。

緒方　コロナの文脈で言うと、ま
さに最初に話した「安全性の民
主化」も課題になってきますよ
ね。マスクを自作する人はたく
さんいるけど、それってどれく
らい安全なんだろうと。

筧　はい、フェイスシールドに
してもマスクにしても、個々人
のものづくりが安全・安心とい
う領域に介入せざるを得ない状
況には、危険性とおもしろさの
両方がある。でも、そうやって
みんなが自作し始めることで、
一つひとつの性能はベストじゃ
ないかもしれないけど、より多
くの人が関わるようになると、
何が危ないかがわかってくると
いう意味では価値はあるのだろ
うと思っています。

緒方　なるほど。そう考えると、
国が配ったマスクの質が低かっ
たのが逆に良かったのかもしれ
ないですね。もしあれがめちゃ

くちゃ高性能のマスクだったら、
「やっぱりこれは個人にはつくれ
ない」と思わせてしまう。逆説
的に、ものづくりの民主化を後
押しする施策だったのかもしれ

筧　（笑）

緒方　コロナに関連してもうひ
とつ考えているのは、人と人が
会えない状況が続くなかで、ど
うやって「コンヴィヴィアルな
場」をテクノロジーでつくって
いけるかということです。Zoom
のようなデジタルコミュニケー
ションをよりスムーズにしてい
くアプローチがある一方で、こ

の本の文脈で言えば、やっぱり実世界のなかでどう孤独や孤立の問題を解決できるかということも考えたいと思っているんです。

筧 その話で言うと、2020年のアルス・エレクトロニカで、リンツと東京にバブルマシンを何個か置いて、息を吹き込むと向こうからシャボン玉が出るという作品「Air on Air」*2 をつくったんです。それで遊んでいると、向こう側で誰かの手がニョキっと出てきて、ぼくが吹いたシャボン玉をどんどん割り始める。

それは全然予期していなかった結果で、もともとはただ向こ

うの風を感じるためにシャボン玉を飛ばすという作品だったんです。それが結果的に、シャボン玉という素材性が持つ人を惹きつける力や、思わず割りたくなっちゃうようなアフォーダンスがあることで、向こうの人とコミュニケーションをすることができた。そこにはおそらく、CGでシャボン玉を出すこととは違う体験があると思っていて。物質がひとつ介入したからこそ、結果的にコミュニケーションがうまくできて、相手の存在をすごく身近に感じられたんですよね。

緒方 めちゃくちゃいいですね。

筧 なので、素材そのものをプログラマブルにしていくことによって、記号だけではつながれなかった、もしくは引き出せな

かった関係性をつくれるかもしれない。そうしたテーマを、この万有情報網の次のステップとして考えてみたいですね。人の深い部分に訴えかける力を持つ素材性とテクノロジーを結び付けることができたらと思っています。

緒方　もちろん距離を超えていくために、そこにデジタルがあることにも意味がある。そしてその先に、実際にモノがあることにも意味が出てくる。筧さんの向こう側にいた人としても、ただシャボン玉が出てるだけじゃなくて、その向こうに人がいる、その存在を感じられるだ

けで、体験はまったく違ってきますよね。

筧　そうですよね。世界の誰かがここに息を送っている——そうした人間の存在同士がつながったからこそ、アルスのシャボン玉はうまくいったんだと思っています。

＊1　HABILITATE

2014年6月21日から2015年3月8日にかけてICC（インターコミュニケーション・センター）にて開催された慶應義塾大学 筧康明研究室による展示。#01 Usual Unusual、#02 Physical Digital、#03 Beyond Magic という三期にわたり、物理的な身体・素材・空間とヒトとの関係（インタラクション）に注目したインタフェースやインスタレーション作品群の展示を行った。

＊2　Air on Air

噴射口付近にカメラを取り付けたバブルマシンに対し、ウェブブラウザを通して遠隔からアクセスし、マイクに息を吹きかけることで、あたかも自らの息でどこか遠くの土地に向けてシャボン玉を吹く体験ができる。（筧康明＋赤塚大典＋藤井樹里＋吉川義盛＋伊達亘＋ハンチョンミン）

インタビュー：高宮 真

東京大学生産技術研究所教授の高宮真さんは、万有情報網プロジェクトでは無線電力・プラットフォームグループリーダーを務めている。IoTについて語るとき、センサーやアクチュエーション、ファブリケーションだけでなく、実際にデバイスを動作させるための電子回路やエネルギーの観点は避けて通れない。LSI（半導体大規模集積回路）設計や電子デバイスへの電力供給技術を専門とする高宮さんには、わたしたちの身の回りのPCやスマホの中にあり、日々使っていながら自分でつくるという発想からいちばん遠い世界にも感じられる半導体チップの世界について、ナノスケールの超微細化や超低消費電力化が進む業界の現状を含めて、手触り感のある話を聞くことができた。

高宮 真　MAKOTO TAKAMIYA
東京大学 生産技術研究所教授。万有情報網プロジェクト 無線電力・プラットフォームグループリーダー。IoTノード向けのエネルギーハーベスティングや無線給電などパワーマネジメント技術や有機トランジスタを用いたフレキシブル・大面積エレクトロニクスの研究に従事している。

「バッテリーの呪縛」を解放せよ

緒方　いまのエネルギー領域の、高宮さんから見たときの問題意識や課題感、そういったところからお話を聞かせていただいてもいいでしょうか。

高宮　スマホを考えるとわかりやすいと思うんですが、通信は完全に無線化されていますので、本当にどこにでも持ち運べるようになったものの、その先のジャンプがない。本当にバッテリーレスで動くものって腕時計と電卓ぐらいしかなくて、そこのイノベーションが生まれていないんですよね。こうした「バッテリー

んです。だから「バッテリーの呪縛」っていうものからは逃れられてなくて、その結果「充電する」という作業からも逃れられていない。スマホ向けの無線給電も市販はされていますけど、使ってる人はほとんどいないと思います。

つまり、電力供給という技術に関して言えば、ずっと電源コンセントにつないでいる状態からバッテリーで動くようにはなったものの、その先のジャンプがない。本当にバッテリーレスティングの研究は進んでいて、とくに振動発電の研究はすごく活発なんです。しかしコスト面が課題で、「そんなに高いなら電池でいいわ」と言われてし

の呪縛」から、ノートPCやスマホ、スマートウォッチといったあらゆる電子デバイスを解放したいというのが、このエネルギー領域のいちばん大きな目的になります。

緒方　なるほど。

高宮　そのアプローチとして無線給電やエネルギー・ハーベスティングがあるわけですが、実は日本は比較的エネルギー・ハーベスティングの研究は進んでいて、とくに振動発電の研究はすごく活発なんです。しかしコスト面が課題で、「そんなに高いなら電池でいいわ」と言われてし

まう。なので、これも研究はいろいろされているものの、実用されている例はあまりないっていうのが実情ですね。

　無線給電に関しても、例えば、建物や電車の中に入るだけでノートPCやイヤホンの充電をしてほしい、という夢は大昔からあるんですけど、これも技術的には非常に難しくて。人体防護や電波法の観点での課題や、電磁干渉EMIの問題がある。こうした課題があって実現されていないんですが、そういう世界をつくりたいというのが大目標としてあります。

緒方　万有情報網プロジェクト

では、まさにそこにトライされていると。

高宮　そうですね。「マルチモード準静空洞共振器（QSCR）*1」は、部屋の中に入れば何でも無線充電されるという技術です。これも現実目線で言いますと、最大5ワット、つまりスマホを充電できる程度の電力ですし、つくるために部屋を完全に改造しないといけないという課題はあるんですけど、エネルギー領域の夢に一歩近づいた例ではありま

す。もうひとつ取り組んでいるのが無線給電タイルの「Alvus*2」で、タイルをカーペットのように敷き詰めるだけで無限に無線給電空間

を広げられるというものです。

緒方　エネルギー領域の夢を実現するためには、こうした無線給電技術を実現することに加えて、必要なエネルギーを減らし

ていくというアプローチもあり
ますよね。例えばSuicaもバッテ
リーレスで普及しているものの
ひとつだと思いますが、これも
タッチする一瞬で微小な電力を
得て起動しています。

高宮　そうですね。必要なエネ
ルギーを減らすっていうのは重
要です。技術の歴史を見ると、
電子物体と人間の距離がどんど
ん近づいていっている。いま、
電子機器を身体の表面に付けて
ヘルスケアに使うようなウェア
ラブルデバイスが普及していま
すが、もっといくと電子機器を
身体の中に入れて、身体データ
を取ったり、病気を直したりす

るようになるでしょう。そして
その次に来るのは、ヒューマン
オーグメンテーション。イーロ
ン・マスクのNeuralinkのように、
いくとか。あるいはルンバのよ
うに、無線給電スポットに自分
で動いていくとか。そうやって
自ら動き回ることでどうエネル
ギーをとってくるかを考えられ
るのは、アクチュエーション領
域と一緒になっているERATOの
強みだと思いますね。

緒方　うんうん。

高宮　もうひとつのアプローチ
は、自らエネルギーをとってこ
れるようにすること。例えば、
太陽電池で動いているなら光が

頭の中で思い浮かべただけでタ
イピングができるような時代が
やってくると。なので、人と電
子デバイスの一体化を実現する
ためには、デバイスが小型化し、
低電力化することが求められて
いく。

緒方

当たるところに動いていくとか、
振動発電を使っているところに
振動が当たりそうなところに近寄って
いくとか。

ケンブリッジの
コーヒーポット

緒方　このインタビューでは、そ
れぞれの先生方にいまの研究を
するに至った原体験について聞

いているんですけど、高宮さんはどんなきっかけでこの道に進んだんでしょうか?

高宮 ぼくの場合は半導体の研究から始めているんですけど、クリーンルームに入って、白い服を着て作業してる研究者の姿を子どもの頃にテレビで見て、「なんかこれ、ハイテク感あるんでやってみたいな」と思ったのが最初ですね。当時は、そうした半導体技術がいまでいう人工知能みたいな感じだったんです。だからよくメディアにも出ていたし、そういうものに影響されて自分もやってみたいと思ったんでしょうね。

緒方 学生の頃には実際にクリーンルームに入るような研究をされていたんですか?

高宮 はい、大学でクリーンルームを持っているのは当時は非常に少なかったんですけど、その数少ない研究室に入れて、大学院のときは半導体の研究をやっていました。ウエハーを触って、あれを薬品でジャバジャバ洗ったりとか。

あとはもっと遡ると、子どものときに「電子立国 日本の自叙伝」という半導体を特集したNHKの番組を見たことがあって。ケンブリッジ大学のコーヒーポットの話って知ってます?

緒方 ああ、それはぼくも記憶にあります。確かに、「日本、す
げー」って思いました(笑)

高宮 そうそう、それにだまされた(笑)

緒方 その話でぼくも思い出したんですけど、高校生のときにぼくも、「これからはインターネットっていうのがすごいらしい」みたいな番組を見たことがあって。あれには影響受けたな。この番組を見たからこの業界へ入った、と言ってもいいかもしれない。

259

高宮　いや、知らないですね。

緒方　インターネットって最初は大学をつないでやっていたんですよね。それで、ケンブリッジ大学の研究室に共有のコーヒーポットがあって、みんなそこにコーヒーを注ぎにくるんだけど、行ったら空になっていることがある。だから、「どこの部屋からもコーヒーポットを見えるようにしよう」ということで、ポットにカメラを付けて各研究室から見えるようにしたと。で、おもしろいからそれをインターネットに公開しちゃおうといって、インターネット上にコーヒーポットのカメラを中継したのが、世界初のライブ発信だったんです。

それで、インターネットユーザーたちがみんなそれをおもしろがって、地球の裏側の大学から「コーヒーなくなってるぞ」みたいなメールが来るみたいな話を番組でしていて。ぼくはそれがすごく印象に残っていますね。その番組が、大学に入ってインターネットにはまった原体験かもしれないですね。

高宮　それがインターネットの始まりだったんや。

緒方　高宮さんはそれからチップをつくる研究に進まれたと思

うんですが、これまでどんな研究をされてきたのかを今回ぜひ聞いてみたいと思っているんです。先ほどの低電力化にもつながってくる話だと思いますし、チップをつくるってどういう世界なんだろう？というのが全然想像できなくて。

高宮　グラフ（次ページ）[*3]をお見せしながら説明したいんですけど、横軸が機器の動作時間で、縦軸が消費電力。右下がりの直線がバッテリーの大きさになります。例えば、単3電池の機器を10年間連続動作させようと思うと、消費電力は数十マイクロワットにしないといけないとか、ボタ

ン電池だと17ワットだとか。さらに、1ミリ角の超ちっちゃい電池にすると、100ピコワットにしないといけないということがわかります。

じゃあ、1ミリサイズの小さなセンサーノードを電池動作で10年間動かすために、チップのプロセッサやセンサー、メモリの消費電力を、従来のマイクロワット台からどうやってナノワットやピコワット台に下げられるか、という研究を以前はやってました。

消費電力を下げるための方法は、端的に言いますと電圧を下げることです。従来は1〜3ボルトの動作電圧で動いているものを、0.3ボルトまで下げてやりますと消費電力が3桁ぐらい下がります。つまり、低電圧で低電力、でも性能はあんまり落とさないようなチップをつくらなくてはいけないということですね。低電力化という意味では、こういうバックグラウンドがあります。

小型を実現するには極低電力が必要

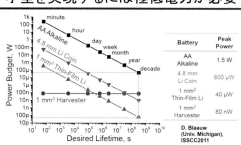

◆「体積→バッテリーサイズ→許容消費電力」の手順で電力が決まる
◆ エネジーハーベスト・無線給電によるバッテリーレスの選択肢もある

緒方 そこからまた、万有情報網につながるような研究の道にも進まれたんですよね。

高宮 そうですね。わかりやすいものとしてはエネルギー・ハーベスティングのひとつですが、温度差発電で動くようなセンサーノードをつくるための電源回路を設計していました。低い電圧から、高い電圧に昇圧するための電源回路のデモとして、氷と手のひらの温度差を使って発電することでLEDを点灯させるような映像をつくったんで

すけど、市販の昇圧回路だと電圧が低過ぎて動かないんですね。でもわれわれがつくった昇圧回路ですと、非常に低い0.1ボルトという電圧から1ボルトに昇圧できるのでLEDが光ると。

こうした、これからのIoT分野に求められる低電力化研究のバックグラウンドがあったので、川原さんから万有情報網に声をかけてもらったと認識しています。

チップ業界には多様性が足りない

緒方　最新のチップの世界はどんな感じなんでしょうか？

ルのチップをつくる会社は、日本ではもう1〜2社くらいしか残っていない。携帯電話のチップをつくる会社が日本からなくなってしまい、その結果、「携帯電話向けの低電力のデジタルチップ」という研究テーマ自体が日本から消えた感じがあります。

高宮　アップルのM1チップが革新的といわれたりしていますが、このへんの動向含め、高宮さんの視点をぜひ伺ってみたいです。

高宮　アップルのチップも、iPhoneを低電力化する、限られたバッテリーの容量で高性能なチップを設計するという意味では、低消費電力のためのデジタル回路設計といえますね。

ただ、それに関連してぼくが危惧している国内事情をお話ししますと、かつては大きな国家プロジェクトとして日本の半導体メーカー8社ぐらいが東大に人を出向させてガリガリ研究してたんですけど、いまやデジタ

緒方　チップ業界もどんどん独占されつつあるということですよね。スマホのチップをつくれる会社は世界に数社しかないと。

高宮　そうなんです。スマホ向けのチップでいうと、アメリカのクアルコムか、中国のファーウェイか、韓国のサムスンか、

台湾のメディアテックか。その4社くらいですよね。

かつ製造に関して言えば、ほぼ台湾のTSMCという会社の1強状態。アップルのチップもエヌビディアのチップもTSMC製です。インテルだけは自社工場をもってちゃんとつくってたんですけど、最近はそのインテルでさえTSMCに頼もうとしている。そういう意味で、製造はTSMCの1強ですね。

緒方　加えてこれからは、チップに機械学習用の機能やセキュリティ機能がのっかってくるような時代にもなっていきますよね。

高宮　その通りです。チップの中に関して言いますと、プロセッサの設計図というのは英企業のArmが握っています。基本どのCPUもArmコアで、iPhoneのチップも、2020年に世界一になった「富岳」というスパコンもArmを使っています。スパコンからスマホまで、猫も杓子もArmなので、設計図のところでも1社が独占している状況が生まれています。

日本でも一昔前までは、日立、東芝、富士通といった企業が各社専用のCPUのコアをもってましたけど、いまはもうすべてArmに一本化されてしまってるんですよね。そういう意味で、しばらくは

はArmの天下だと思います。

緒方　そういう制約がもしないとしたら、ちょっと先の未来を制約なしで考えるとしたら、どういうふうなチップがつくれたら理想だと高宮さんは思いますか？　例えば、誰もがチップをつくれる未来って来るんでしょうか。

高宮　うーん、難しいですね。半導体の問題は、新たなチップをつくるための初期投資の金額が、チップが微細化されればされるほど巨大になるということなんですよね。チップの大きさは、ムーアの法則でどんどん小

さくなっていますけど、それゆえに巨大な初期投資が必要になっていて、もはや手軽につくれなくなっている。これがいま、大問題です。

緒方 初期投資の金額、ですか。

高宮 はい、10個や100個のチップをつくるために、10〜100億円もかけるのは無理な話ですから。iPhoneであれば年に1億台以上売れることがわかっているので投資ができますけど、100個しかチップをつくらない人はもはや初期投資を回収できないんです。なので、巨大テック企業しかチップをつ

くれない状況になっているというのが、この分野の人たちみんなが抱えている問題意識です。

IoT分野では、Arduinoなんかを使ってプロトタイプレベルのものはつくれるようになってはいますが、それでもサイズが大きくて、消費電力が大きいものしかできないというのが課題ですね。誰でも簡単にぱっとチップがつくれる仕組みをつくろうという取り組みは世界中で話されていますけど、良い答えは出ていないというのが現状です。

緒方 話を聞くと、やっぱり「間」を埋めるものがないという印象があります。Arduinoのよう

な個人のものづくりと、1億台売れることがわかっている巨大テックとの間が開いてしまっている。多様性を許容するような思想をもったエレクトロニクスプラットフォームというものが必要なんだろうと思いました。

来たるべき充電なき世界

緒方 最後に、エネルギー領域で今後起きそうなことや未来の兆しについてお聞きできたらと思います。万有情報網でも、人工的な環境じゃなくて、自然のなかでモノが自立して動いていくような世界観を考えていますが、エネルギー観点から見て、

そうした構想はどれくらい進んでいるんでしょう?

高宮　「Luciola」*4 をつくっていたときに議論したのは、例えばLuciolaを農業応用したと仮定して、ビニールハウスの中での花粉の受粉に使うとか。あとは、新山さんがつくられているミミズロボットの文脈では、ビニールハウス全体を無線給電化してミミズロボットをはい回らせて土を耕すとか。現時点ではぜんぜん実現できていませんが、無線給電で動き回るロボットを農業応用に使おうというストーリーは考えていますね。

緒方　万有情報網以外の観点でも、高宮さんの視点で「無線給電が普及したら社会がこういうふうに変わっていく」というイメージがあれば聞いてみたいです。

高宮　そういう意味で言うと、もはや充電器を使わないような世界があるべき姿でしょう。電気化・電動化はあらゆるところで進んでいますけど、その先に「充電なんかしたことないよ」という世代の子どもが生まれるのが究極の姿じゃないでしょうか。

緒方　いますでに、カセットテープを見たことがない子どもが多いのと同じように、「ケーブルってなに?」みたいな。

高宮　そうそう、「充電ってなに?」みたいな。充電を知らない世代の子どもが生まれたら、

ぼくらがやりたいことの完成形といえると思います。

緒方 それで言うと、松下電器（現パナソニック）が100年前に出していた製品で、いまだに売ってる電球のソケットがあるんです。ペンダント電球のソケットから電源を取るためのもので、いまだに屋台とかでは使われているんですけど。その当時の広告に使われてる写真[*5]が、部屋の天井からぶら下がった電球のところにコンセントを刺して、電気コタツにつないでいるというものなんです。

当時は電球部分にしか電気が来ていなくて、そこから分岐さ

せて家電製品を使っていた。そうと、そうでもないかもしれない。やっぱり、動かないものはコンセントでいいんですよね。だから、冷蔵庫が無線給電で動くような未来になるかというと、それはちょっと違うような気がします。

無線給電が必要なのは、やっぱり小さいものや動き回るもの。あとは、先ほども話したように電子機器がどんどん身体に近づいているので、そうした身体の中に入れるもの。心臓に入れるペースメーカーもいまは電池交換のために手術をしないといけないといいますが、ああいうものが完全にバッテリーレスになったら本物かなと思います。

れが壁にコンセントを埋め込み、バッテリーが出てきて一時的には呪縛から逃れられるようになったけど、そこにはまだバッテリーの呪縛があって。今後はさらに、そこからも自由になる世代が出てくると。

コンセントはなくなるかっていうと、

高宮 でも、いまの話を聞いて思ったんですけど、じゃあ壁の

高宮　身体拡張──ヒューマン

あるいは、PasmoやSuicaのID
も、体の中にも気軽に入れられ
るような時代が来るんじゃない
かと思っています。

緒方　身体と機械の融合は、本
書ではあまり触れられてないと
ころでもあるんですよね。テク
ノロジーを使って人間の身体そ
のものを拡張していくみたいな
方向は、ぼく自身もまだイメー
ジできていないところが大きく
て。眼鏡も身体拡張のひとつと
いわれることもあるので、決し
て全部を否定したいわけではな
いんですけど。

オーグメンテーションやトラン
スヒューマンとも呼ばれますけ
んが「セミ・インプラント」とい
う言葉を使われていました。コン
タクトレンズや入れ歯は、限りな
く身体に近い表面に着けるという
意味でぎりぎりインプラントであ
ると。その「セミ」が大事になっ
てくるのかもしれないですね。

緒方　確かに、共存していけれ
ばいいのかもしれないですね。
分水嶺を考えると、やはり「手
放せる道具である」ということ
が大事なのだと思います。眼鏡
やコンタクトは身体には入れて
いるわけではないので、外そう
と思えば手放せる。でも、取り
外せない状態になってしまうと、
依存してしまうことになるので。

高宮　確かにそうですね。前に
筧さんと議論したときに、筧さ

ど、そこにも分水嶺があってい
いんじゃないですかね。どんど
ん機械と融合したい人はしてい
けばいいし、したくない人はし
なければいいし。

高宮　確かにそうですね。前に
筧さんと議論したときに、筧さ

緒方　最後にもうひとつだけ。
本書では気候変動や環境のト
ピックもひとつ大事なテーマと
して扱っているんですけど、エ
ネルギーの観点では環境問題に
どんなアプローチができそうで
しょうか？

267

高宮　以前、低消費電力のCPUの設計をやってるときには、「グリーン・オブ・IT」と「グリーン・バイ・IT」という2つのアプローチを使っていました。「グリーン・バイ・IT」っていうのは、低消費電力の半導体チップをつくってくれば、そもそも使う電力が下がるのでCO$_2$排出が減りますというアプローチ。「グリーン・バイ・IT」っていうのは、

例えば建物の中に人感センサーや照度センサーを付けて、無駄な電気を消しましょうというアプローチです。センサーをたくさんばらまくことによって、電気の使用量を節約できると。

この万有情報網の文脈で言え

ば、後者の「グリーン・バイ・IT」の方、IoTが世の中の隅々にいきわたることによって、無駄な電力を減らせたというストーリーは成り立つと思いますね。「グリーンは成り立つと思いますね。

緒方　エネルギーの無駄をなくすというところでも、IoT全般にできることはありそうだと。それだけでなく、最初に話されていた電子機器の小型化や低消費電力化が進めば「グリーン・オブ・IT」のアプローチにもなりますよね。

高宮　そうですね。ただ、スマホを見ていると、スマホの電池

の大きさって重くなる一方なんですよね。同じ処理をするための方、IoTが世の中の隅々にいきわたることによって、無駄の消費電力はどんどん下がっていますけど、それ以上にユーザーのニーズも大きくなって、もっと高性能に、となっている。その結果、スマホの電池ってどんどん重くなっているんです。

緒方　初代iPhone の性能でよければ、めっちゃバッテリーが保つってことですよね（笑）

高宮　そうそう。初代iPhone の性能でよければ、それこそいまなら太陽電池で動くかもしれません。「でも、そんなiPhone いらんわ」って、みんな言うからダメなんですよね（笑）

緒方　でも、最低限の機能はあ
りつつ、小さくて薄くて、バッ
テリーのことを考えなくていい
ようなスマートフォンなら悪く
ないかもしれない。高性能なも
のよりも、環境負荷がなくてずっ
と動くもののほうがいいという
ような価値観のシフトが起これ
ば、二つ目の分水嶺を超えない
ような「高性能すぎない iPhone」
もいずれ出てくるかもしれません。

*1　マルチモード準静空洞共振器
(QSCR)
壁や床に送電機構を埋め込むことで三
次元状に分布する交流磁界を生み出し、
空間内のワイヤレス充電を可能にする
送電器構造。万有情報網プロジェクト
の関係をグラフにしたもの。──IoT機器

では、3m×3mの部屋全域へのワイヤ
レス充電が可能であることを実証した。
https://www.akg.t.u-tokyo.ac.jp/
archives/2334

*2　Alvus
床やテーブルなどに簡単にワイヤレス
充電面に変えることができる2D無線
電力伝送シートシステム。六角形のモ
ジュールを組み合わせることで、「無線
延長コード」をつくり出すことができ
る。最初のモジュールのみ壁や床に設置
されたコンセントから給電され、そのほ
かのモジュールには「マルチホップ型磁
界共振結合」により非接触で電力が中継
される。https://www.akg.t.u-tokyo.
ac.jp/archives/2756

*3　グラフ
機器の動作時間（横軸）と消費電力（縦軸）

レス充電が可能であることを実証した。
の小型化を実現するためには極低電力が
必要であることがわかる。

*4　Luciola
空間を飛び回るミリメートルサイズのL
ED光源。無線給電技術を用いることで、
直径4ミリメートル、重さ16ミリグラム
の空中移動する発光体の作製に成功。世
界初の「空中移動する小型電子回路内蔵
発光体」として、手で触れる空中ディス
プレイ向けの発光画素への応用が期待
されている。https://xlab.iii.u-tokyo.
ac.jp/projects/luciola/

*5　100年前のソケット用の広告
1931年、松下電器（現パナソニック）
が昭和初期につくった広告「2灯用クラ
スタ」と「電気コタツ」。（提供：Panasonic
Newsroom Japan）

ERATO 川原万有情報網
プロジェクト

モノと人間と自然とがつながるIoTの未来としての万有情報網が目指すのは、「人工物があらゆる環境に溶け込み、実世界に働きかけ、人間と自立共生しながら新しい価値を生む世界」である。万有情報網においては、あらゆるモノ同士がつながり実世界にあまねく存在するだけでなく、サステナブルに環境から生まれ環境に還る存在となり、実世界を感じるだけでなく実世界に働きかける存在となり、人間が操作されるのではなく人間と共に生きるコンヴィヴィアルな存在となるのだ。

プロジェクトは、このような万有情報網を実現するためになくてはならない基盤技術として、モノが自律的に「生きる」ためのエネルギー、実世界で「動く」ためのアクチュエーション、サステナブルに「つくる」ためのファ

ブリケーションの３つの研究領域に注力している。エネルギー領域では、人工物があらゆる環境で動作するための有線給電や重いバッテリーのいらない無線給電技術の開発を目指し、誰でもどこでも使える無線給電とその基礎となる安全性と応用を。アクチュエーション領域では、人工物があらゆる環境で実世界に働きかけるための、人間に寄り添い、環境と調和したやわらかいアクチュエーション技術の開発を目指し、人間とのインタラクションや環境中でのロコモーションとその基礎となる安全性と応用を。そしてファブリケーション領域では、人工物があらゆる人間の理想や環境に溶け込み、多様な形状・素材の中に機能を内包させるためのサステナブルなファブリケーション技術の開発を目指し、即興性や適合性、循環性とその応用を領域のミッションに研究が進められてきた。

同時にこれら３つの異なる領域が密接に連携することで、万有情報網が可能にする未来の

社会実装につながる領域横断的な応用研究も積極的に行われてきた。ソフトロボティクス、変形性、無線電力伝送など各研究領域の技術を結集したpoimoもその成果のひとつと言えるだろう。また、今後わたしたちの生活や社会を変えていく可能性を秘めているこうした先端技術がもたらす社会問題や倫理問題も視野に入れ、工学のみならずデザイナーやアーティストなども含めた様々な分野の人たちが関わっている点も特徴的である。

ここで紹介している様々な研究成果はすでに国内外で高い評価を得ているが、さらに今後、このERATO川原万有情報網プロジェクトから生まれたテーマや研究が、人間と共に生きるコンヴィヴィアル・テクノロジーとして様々な展開がなされることを期待したい。

274

Convivial Future

本章でここまで紹介してきたERATO川原万有情報網プロジェクトを担う研究者たちとの議論と並行して、本書を執筆するにあたり、コンヴィヴィアル・テクノロジーが描く未来の姿を、言葉だけでなくヴィジュアルイメージとしても表現できないかと考え、「Convivial Future」と題された映像作品を製作した。本書各章の扉絵は、いずれもその映像作品のワンシーンである。

作品製作にあたっては、既成概念に囚われない思考とプロセスで様々なプロジェクトを手掛けている建築家のカズ・ヨネダ氏、映像作家の橋本健一氏らと共に、コンヴィヴィアル・テクノロジーの軸となるコンセプトを共有しながら、執筆と同時進行で「ありえるかもしれない」未来のサイドストーリーを綴っていった。

276

物語の主人公は、インフレータブルモビリティ poimo である。この世界で poimo は、街中の ステーションから取り出して膨らませて使う シェアモビリティとしての役割を担っている が、今より少しだけ自律的に考え行動する自 由を持っている。

ある日、poimo は乗っていた人が残していっ た忘れ物に気付いて持ち主探しの旅を始める。 もちろんシェアモビリティとしての役割も果 たしながら。そして、その旅の途中、poimo は他のモノたちとの出会いを通して、光や、 色や、音といった新たな環世界を獲得し、また 自然の生き物たちからも生き物らしいふるまい を学んでいく。旅を通して、単なるモビリティ という道具から、人間や自然と共に生きる存在 へと成長していくのである。

また同時に、poimo が旅をする世界も、都市 と自然、晴れと雨、昼と夜のあいだを移り変 わっていく。わたしたちは、いろいろなリズ ムの中でバランスをとりながら生きて/生か されているのだ。

277

作品の各シーンには、都市スケールからヒューマンスケールまで、やわらかいテクノロジーが自律的に動いている日常の1コマ、人々がコンヴィヴィアルに集う公園や建築物、自然の中で環境から生まれ環境に還るモノたちなど、万有情報網プロジェクトで実際に行われている研究に着想を得たモノたちもさりげなくいろいろなところに散りばめられている。ぜひウェブサイトで公開している映像を見てみてほしい。

もちろん、コンヴィヴィアル・テクノロジーの先にある未来は一通りではなく、今回描かれた世界はその「ありえるかもしれない」未来のひとつの可能性に過ぎないし、本書で考えてきたことのすべてを表現できたわけでもない。もしもっと違う未来があると感じたなら、ぜひあなたも自分が思い描くコンヴィヴィアルな未来をつくり、表現してほしい。未来はあなたの手でつくることができるのだから。

Concept Movie "Convivial Future"

Creative Direction: Hisato Ogata (Takram)

Speculative Design & Story: Kaz Yoneda,

Hibiki Yamada (Bureau 0-1)

Movie Production: Kenichi Hashimoto,

Yuto Kanke, Mamino Nakajima

Music & Sound Design: Noriyuki Sato,

Makiko Sato (Heima)

http://www.convivial.tech/

エピローグ

つくるための道具

　本書は、イヴァン・イリイチが提示した「コンヴィヴィアリティ」という概念を足がかりに、これからのテクノロジーについて様々な視点から考えてきた。そして、いわば現代版「コンヴィヴィアリティのための道具」とも言うべきコンヴィヴィアル・テクノロジーを、「使う」と「使われる」の二つの分水嶺の間の多元的なバランスを保つ「ちょうどいい道具」、テクノロジーをブラックボックス化せず自分で「つくれる道具」、つくれるだけでなく使う人間を依存させない「手放せる道具」として整理し、こうした道具を自律のためにうまく使いこなすこと、そしてテクノロジーそのものが自律的な存在となっていくなかで、人間と情報とモノと自然が「共に生きる」ためのテクノロジーの可能性を提示してきた。

　しかし実はここにはまだ残された問いがある。それは、そもそも「何のための道具なのか?」「道具を使って何をするのか?」という問いである。もちろん、道具を使って問題を解決するのだと答えることもできるだろうが、問題を解決することだけが生きる意味ではないことは第2章でも述べた通りである。では、生きる意味につながる道具の意味とは何か。それは「つくる」ことそのものなのだとわたしは思う。

　本書でも触れたが、2017年にスタートした情報環世界研究会で、わたしが設定

した研究テーマは「わかるとつくる」というものだった。その研究会の成果が書籍と
して出版されたタイミングで個人的にnoteで始めた連載のタイトルも「わかるとつく
る」とした。

　トークイベントや学生向けの講義のあとに、「創造性を身につけるためにはどうし
たらいいですか？」といった質問をされることがある。そのたびに、アイデア発想の
ヒントだったり、作品をつくるときに気をつけているポイントについて話すのだが、
以前からこの質問自体にいつも何か違和感を持っていた。自分は確かに「クリエイティ
ブ」と言われる仕事をしているが、創造的であること自体を目標にしてきたわけでは
ないし、昨今の「これからはAIに代替できない創造性を身につけなければならない」
といったべき論にも違和感があった。

　そもそも自分はなぜ「クリエイティブ」な仕事、世の中にない何かを「つくる」仕
事をしているのだろう？と改めて自分に問いかけてみて、まず自分の興味関心の原点
が「わかる」にあることに気づいた。似たもの探しを通じて子どもたちに身の回りの
自然に潜む原理や法則のおもしろさを伝えるNHK Eテレの「ミミクリーズ」、関数
という概念を使って日常の様々な現象を説明できることのおもしろさを伝える進研ゼ
ミの「関数サプリ」、アスリートの環世界を紐解く「アスリート展」、ディープラーニ
ングの仕組みをイメージで伝える「人間ってナンだ？　超AI入門」──今までわか
らなかったことがわかることのおもしろさ、逆に、わかっていると思っていたことが

わからなくなるおもしろさ。そして、自分が得た新しい世界の見方を他の誰かもおもしろいと感じてくれるんじゃないか、自分もそういった新しい見方を誰かに伝えることができるんじゃないか。そんな思いが自分のクリエイティビティの根源にあるのだ。

日々デザインエンジニアとして様々なプロジェクトに関わりながら、わたし自身の関心が「わかる」ことと「つくる」ことにあると気づかされるとともに、正解のない問題を正しく理解しないといけないとか、AIに負けない創造性を身につけないといけないなどと言われる昨今、まずは「理解」や「創造性」とは何なのかを考えたいと思ったのだ。

わかるためにつくる

第2章でとりあげたように、考えることは現実から「もしかして」の可能性の世界へ旅することであり、考えることは脳があらかじめ予測したものと感覚器官が現実世界から受け取るものに差異があるときに初めて引き起こされる。つまり、「わかる」とは予測誤差がないこと、すなわち考えずにすむ状態に至ることであり、わたしたちはその差異をなるべくなくすために、ドゥルーズの言うように考えないですむために、考えるのだ。

では、脳の予測と現実のギャップを埋めるとき、「わたしの予測は間違っていた」

と頭の中の予測モデルをすぐ一方的に修正するかといえばそうではない。外からの情報が予測モデルと食い違っていたとき、いきなり外からの情報を受け入れるのではなく、二度見したり、都合よく解釈して済ませてしまったりもする。

知覚と作用の連動がつくりあげる生物学的な環境世界に対して、わたしたちは道具を使って何かを「つくる」ことができる。内的な予測モデルを外在化させ、かたちにすることができるのだ。脳が予測と実世界の誤差を感じたとき、内的モデルを修正する前にまず行う「二度見」を予測的符号化理論では「能動的推論」と呼ぶが、だとすれば「つくる」ことは、それよりさらに能動的な実世界への働きかけと言うことができるのかもしれない。

わかるためにつくる。わからないからつくる。つくることでわかる。第1章で力強い科学者宣言としてとりあげた物理学者のリチャード・ファインマンが最期に残した「What I Cannot Create, I Do Not Understand.（つくれないものはわかったとは言えない）」という言葉は、「わかる」と「つくる」の連動を表す言葉でもあるのだ。

世界に変えられてしまわないためにつくる

一方で、脳が予測と実世界のギャップを埋める時、「つくる」ことで内的モデルを外在化させ、誰かに伝え、世界に問いかけ、むしろ実世界の側を変容させることで

285

ギャップを埋めるというやり方もある。

作品をつくるアーティストにせよ、スタートアップを始める起業家にせよ、まだ世の中にない何かを「つくる」人たちの創造性の根源は、そのような自分の内的モデルと実世界の間の小さな齟齬や違和感にあるのではないだろうか。「自分には世界はこう見えているんだけど……」「世界はこうあるべきだと思うんだけど……」「なんで世界はこうなってないんだろう……」、そんな弱いシグナルを見過ごさず、安易に自分の内的モデルを修正してしまうことなく、それをやる価値があると信じて、「つくる」ことで世界に向けて問いかけてみることを諦めないこと。それこそがクリエイティビティだと思うのだ。

あなたがすることのほとんどは無意味であるが、それでもしなくてはならない。それは世界を変えるためではなく、世界によって自分が変えられないようにするためである。
（マハトマ・ガンジーの言葉より）

わたしたちはもともとできれば考えないですませたい生き物であり、日々の小さな違和感をつい見過ごして「わかったこと」にしてしまいがちだが、それは裏を返せば、第5章でもとりあげたこのガンジーの言葉のように、いつの間にか自分が世界に変えられてしまい、気づいた時には「茶色の朝」*¹（ある日できた「茶色のペット以外禁止」という

286

法律を人々が受け入れたのを皮切りに、次々と身の回りの茶色以外の存在が禁止され、最後には茶色一色になった世界から後戻りできなくなってしまうという寓話）を迎えていることにもなりかねない。

自らの環世界と実世界のギャップを見過ごさず、それを埋めるために、時には積極的に自分が変わり、時には自分を変えずに「つくる」ことで世界に問う。「つくる」ことで初めてそれをわかりあえる仲間に出会うこともできるのだ。

つくることの喜び

最後に、世界に対して問うことややわかりあえる仲間を見つけるために「つくる」だけでなく、「つくる」ことはそれだけで心を満たしてくれるものであることも付け加えておきたい。第3章では、デザインを「人間に着目し、人間を動かすこと」と定義してみたが、一方で行為としてのデザインは「つくる」ことでもある。

コミュニティデザイナーの山崎亮さんは、『ケアするまちのデザイン』*₂ の中で、ケアとデザインが不可分であった近代デザインの歴史を紐解いている。山崎さんによれば「アーツ・アンド・クラフツ運動」に影響を与えたジョン・ラスキンは、アーティストやデザイナーに影響を与えた美術批評家であると同時に、ソーシャルワーカーや社会活動家に影響を与えた社会改良家でもあったという。ゆえに当時ラスキンに影響を

287

受けて福祉や生活支援といったケアの概念を広めていったケアの実践者たちは、一方向に支援するだけでなく、生きる意欲を高めてくれる「つくる」という行為を不可欠な要素として取り入れ、工房やギャラリーなど「つくる」ための道具をケアに寄り添わせてきたのである。

本書で繰り返し述べてきたように、人新世とも言われるなかで、欲望や意欲に任せて何でもつくっていい時代ではない。ただ、人間は理性だけで生きるのでもない。美しさや楽しさといった、生きるうえでの喜びをもたらしてくれる純粋な経験としての「つくる」ことの意味も見失わずにいたいと思うのである。

あとがきにかえて

本書は、IoTの未来をテーマとするERATO万有情報網プロジェクトを出発点として生まれた書籍である。IoTの特徴は実世界に関わるという点であり、関係する領域は、自然や人間を含むほぼあらゆる領域であるといっても過言ではなく、おのずとプロジェクト内の研究領域のみならず、広くこれからのテクノロジーについて様々な角度から考えることとなった。

そのなかで出会ったのが、イヴァン・イリイチのいう「コンヴィヴィアリティ」という概念だった。深く知れば知るほど現代にも通じる、むしろいまこそ改めて知られるべき概念であると感じ、本書前半の第1章「人間とテクノロジー」、第2章「人間と情報とモノ」では、まずその言葉の翻訳しづらさに悩みながらも「コンヴィヴィアリティ」という概念を引き受け、イリイチが生きた時代にはなかった（というよりイリイチの思想が影響を与えて生まれたとも言える）情報テクノロジーの時代にそれがどのように適用できるのかを考えた。そして折り返しにあたる第3章「人間とデザイン」では、テクノロジーと人間が不可分になる時代に重要性を増すデザインについて、その実践者としての考えを整理した。本書後半では、これまでの人間中心から離れ、より俯瞰的にこれからのテクノロジーを語るうえで避けて通れない「人間と人間」の関係について第4章で考え、さらにそれが行き着く先として第5章では「人間と人間」の関係に目を向けた。

正直に振り返れば、デザインエンジニアとしてのこれまでの経験や実践から勘所のある前半に対して、「人間と自然」や「人間と人間」は壮大なテーマであり、やや抽象的な内容になってはいるが、本書を通じて一貫して意識したのは、イリイチの掲げた「二つの分水嶺」という視点とその間を振り子のように行き来するバランス感覚である。何かを強く言い切ったり、一つの方向に煽るような書き方を意識的に避けたため、煮え切らない読後感が残るかもしれないが、物事を一つの方向から決めつけないこと、何事にも不足と過剰があることこそが本書の主張である。

289

最後に、本書を共につくりあげてくれた方々に改めて感謝を述べたい。

まず、ERATO川原万有情報網プロジェクト、およびプロジェクトを所管する科学技術振興機構（JST）戦略的創造研究推進事業（ERATO）の関係各位に対し、本書を執筆する機会と多大なるサポートをいただいたことに心より感謝申し上げたい。

本書の出発点となったERATO川原万有情報網プロジェクトの皆さんと研究のビジョンについて語り明かした箱根での合宿は、それぞれの研究を深く知る貴重な機会でもあり、本書につながる様々なインスピレーションを得られた、まさしくコロナ禍のいまとなっては得難い「コンヴィヴィアルな」場であった。また、その後の思索を経て再び各領域の4人のプロジェクトリーダーたちと本書で深く議論できたことは、抽象的な議論に具体的な実感や手触りを与えてくれるものとなった。研究統括の川原圭博さん、実世界システムグループリーダー新山龍馬さん、インタラクティブマター＆ファブリケーショングループリーダー筧康明さん、無線電力・プラットフォームグループリーダー高宮真さんには、大学での多忙な研究生活の中で貴重な時間をいただいたことに感謝したい。

また、コンヴィヴィアルな未来への想像力を膨らませてくれるサイドストーリーを、リサーチからシナリオまで議論を重ねながら練り上げてくれたカズ・ヨネダさん、山田響己さん、それを素晴らしいCGで映像作品に仕上げていただいた橋本健一さんを中心とした映像チームの皆さんにも改めて感謝を申し上げたい。

本書を貫く「二つの分水嶺」をモチーフにした表紙は、一見デジタルツールでデザインされたように見えるが実はフィジカルな紙をスタジオの空間上に配置して撮影されたものである。二つの分水嶺の間をたゆたいながら進んでいく波のパターンは、わたし自身の手で紙を何パターンもカットした中から選んだ。この表紙のデザインを含めてエディトリアルデザインを担当いただいた岡崎智弘さん、表紙の撮影と各対談パートの印象的な写真を撮影いただいたゴッティンガムさん、抽象的なコンセプトから具体的なディテールに至るまでのおふたりの表現に対するこだわりと真摯な姿勢は、同じものづくりに関わる身として大いに刺激をいただいた。

そして、初めての単著執筆の紆余曲折に粘り強くお付き合いいただき、随所に的確なフィードバックをいただいたBNNの村田純一さん、編集協力として執筆当初から伴走いただき、リサーチから対談パートの執筆、撮影ディレクションまで協力いただいた宮本裕人さん、おふたりのサポートがなければ本書を完成させることはできませんでした。改めてお礼を申し上げます。

また、長期にわたり日々の仕事と並行して執筆を進めるにあたり、様々なかたちでサポートしてくれたTakramのメンバーにも改めて感謝の念を送りたい。この執筆を通して得られた知見や、見出されたこれからのテクノロジーのあるべき方向性を、今後様々なプロジェクトで活かし実践することで恩返しをしていけたらと思う。

そして、いつになったら本当に書き終えるのやらと半ば呆れながらもいろいろな面で執筆生活を支えてくれた妻や子どもたちにも、改めてありがとうと言いたい。執筆を進めるなかで、気づけばわたし自身が家族とともに東京を離れ、自然に恵まれた環境へと生活の拠点を移すことになったことは、本書の内容にも少なからぬ影響を与えたと思う。いやむしろ本書を執筆したことが、自らの生活を見直すきっかけになったという方が正しいのかもしれない。

行き過ぎた現代のテクノロジーは、いかにして再び「ちょうどいい道具」になれるのか?

先が見えないと言われるいま、イリイチの示した「コンヴィヴィアリティ」という概念を足がかりに、何よりわたし自身が本書の執筆を通してこれから進むべき道を照らされ、ここまで導かれてきたように感じている。そして、ここから先、その道を共に進んでくれる仲間が本書を通じて現れてくれることを、そんな仲間とコンヴィヴィアルに語り合える日がやってくることを願ってやまない。

2021年4月　浅間山の麓にて

緒方壽人

292

エピローグ

出典一覧

[コンヴィヴィアル？]
＊1 『コンヴィヴィアリティのための道具』イヴァン・イリイチ 著／渡辺京二、渡辺梨佐 訳／筑摩書房／2015
＊2 『イバン・イリイチ』山本哲士 著／文化科学高等研究院出版局／2009
＊3 Degrowth Meets Convivialism: Pathways to a Convivial Society
https://www.degrowth.info/en/2016/08/degrowth-meetsconvivialism-pathways-to-a-convivial-society/
＊4 Be a convivialist! https://theconvivialists.com/

[プロローグ]
＊1 『経済発展の理論——企業者利潤・資本・信用・利子および景気の回転に関する一研究〈上〉〈下〉』J．A．シュムペーター 著／塩野谷祐一、東畑精一、中山伊知郎 訳／岩波書店／1977
＊2 『イノベーション・スキルセット〜世界が求めるBTC型人材とその手引き』田川欣哉 著／大和書房／2019
＊3 ERATO 川原万有情報網プロジェクト
https://www.jst.go.jp/erato/kawahara/
＊4 『限界費用ゼロ社会〈モノのインターネット〉と共有型経済の台頭』ジェレミー・リフキン 著／柴田裕之 訳／NHK出版／2015

[第1章 人間とテクノロジー]
＊1 『我々は人間なのか？ デザインと人間をめぐる考古学的覚書き』ビアトリス・コロミーナ、マーク・ウィグリー 著／牧尾晴喜 訳／BNN／2017
＊2 What did Richard Feynman mean when he said, "What I cannot create, I do not understand"? by Mark Eichenlaub
https://www.quora.com/What-did-Richard-Feynman-mean-when-he-said-What-I-cannot-create-I-do-not-understand
＊3 『コンヴィヴィアリティのための道具』イヴァン・イリイチ 著／渡辺京二、渡辺梨佐 訳／筑摩書房／2015
＊4 『生きる意味——「システム」「責任」「生命」への批判』イバン・イリイチ 著／デイヴィッド・ケイリー 編／高島和哉 訳／藤原書店／2005
＊5 『エネルギーと公正』イヴァン・イリイチ 著／大久保直幹 訳／晶文社／1979
＊6 『生きる意味——「システム」「責任」「生命」への批判』

イバン・イリイチ 著/デイヴィッド・ケイリー 編/高島和哉訳/藤原書店/2005

*7　第1回　20分でわかる中動態─國分功一郎「かんかん！─看護師のための web マガジン by 医学書院─
http://igs-kankan.com/article/2019/10/001185/

*8　クリティカル・サイクリング宣言
http://criticalcycling.com/about/

*9　『監視資本主義：デジタル社会がもたらす光と影』Netflix / 2020

*10　『21世紀の資本論』トマ・ピケティ 著/山形浩生、守岡桜、森本正史訳/みすず書房/2014

*11　『ニュー・ダーク・エイジ　テクノロジーと未来についての10の考察』ジェームズ・ブライドル 著/久保田晃弘 監訳/NTT出版/2018

*12　『スモール イズ ビューティフル』F・アーンスト・シューマッハー 著/小島慶三、酒井懋訳/講談社/1986

*13　同上

［第2章　人間と情報とモノ］

*1　『インターネットが変える世界』古瀬幸広、広瀬克哉 著/岩波書店/1996

*2　Trojan Room coffee pot　https://en.m.wikipedia.org/wiki/Trojan_Room_coffee_pot

*3　『昴（すばる）』2020/ 11月号「僕たちはどう生きるか─夏編」/森田真生 著/集英社

*4　ロボット政策研究会 報告書
https://www.jara.jp/various/report/img/robot-houkokusho-set.pdf

*5　『AI時代の「自律性」：未来の礎となる概念を再構築する』河島茂生、西田洋平、原島大輔、谷口忠大、椋本輔、ドミニク・チェン、辻本篤著/勁草書房/2019

*6　『りんごかもしれない』ヨシタケシンスケ著/ブロンズ新社/2013

*7　『現代思想』15巻、5号「コグニティヴ・ホイール　人工知能におけるフレーム問題/ダニエル・デネット著/信原幸弘訳/青土社/1990

*8　『あなたの脳のはなし：神経学者が解き明かす意識の謎』デイヴィッド・イーグルマン著/大田直子訳/早川書房/2019

［第3章　人間とデザイン］

＊1　『Man-machine Engineering』Alphonse Chapanis／Wadsworth／1965

＊2　『欲望のオブジェ』エイドリアン・フォーティー著／高島平吾訳／鹿島出版会／2010

＊3　『フォークの歯はなぜ四本になったか』ヘンリー・ペトロスキー著／忠平美幸訳／平凡社／2010

＊4　『デザインの骨格』山中俊治著／日経BP／2011

＊5　Why Waiting Is Torture by Alex Stone
https://www.nytimes.com/2012/08/19/opinion/sunday/why-waiting-in-line-is-torture.html

＊6　『スペキュラティヴ・デザイン　問題解決から、問題提起へ。──未来を思索するためにデザインができること』アンソニー・ダン、フィオーナ・レイビー著／久保田晃弘監修／千葉敏生訳／BNN／2015

＊7　『クリティカル・デザインとはなにか？　問いと物語を構築するためのデザイン理論入門』マット・マルパス著／水野大二郎、太田知也監修／野見山桜訳／BNN／2019

＊8　『デザインの次に来るもの　これからの商品は「意味」を考える』安西洋之、八重樫文著／クロスメディア・パブリッシング／2017

＊9　『インクルーシブデザイン：社会の課題を解決する参加型デザイン』ジュリア カセム他 編著／学芸出版社／2014

＊10　Design as Participation by Kevin Slavin
https://jods.mitpress.mit.edu/pub/design-as-participation/release/1

＊11　コンテクストデザイン
https://aoyamabc.stores.jp/items/5e8bf78c2a9a4261d0c99e75

＊12　『Designs for the Pluriverse: Radical Interdependence, Autonomy, and the Making of Worlds』Arturo Escobar／Duke University Press／2018

＊13　What Does It Mean to Decolonize Design?
https://eyeondesign.aiga.org/what-does-it-mean-to-decolonize-design/

＊14　About Transition Design
https://transitiondesignseminarcmu.net/

［第4章　人間と自然］

＊1　『人新世の哲学：思弁的実在論以後の「人間の条件」』篠原雅武著／人文書院／2018

＊2　Winter Isn't Coming, Prepare for the Pyrocene.

by Steve Pyne
https://historynewsnetwork.org/article/172842

＊3 『原子力時代における哲学』國分功一郎 著／晶文社／2019

＊4 同上

＊5 『核時代のテクノロジー論：ハイデガー『技術とは何だろうか』を読み直す』森一郎 著／現代書館／2020

＊6 同上

＊7 同上

＊8 『原子力時代における哲学』國分功一郎 著／晶文社／2019

＊9 Doughnuts and design – the circular economy and sustainable communities by Alastair Somerville
https://acuity-design.medium.com/doughnuts-and-design-the-circular-economy-and-sustainable-communities-bd3c8b218202

＊10 『自由』はいかに可能か　社会構想のための哲学』苫野一徳 著／NHK出版／2016

＊11 『サピエンス全史（上）（下）文明の構造と人類の幸福』ユヴァル・ノア・ハラリ 著／柴田裕之 訳／河出書房新社／2016

＊12 Report of the World Commission on Environment and Development: Our Common Future
https://sustainabledevelopment.un.org/content/documents/5987our-common-future.pdf

［第5章　人間と人間］

＊1 『生物から見た世界』ユクスキュル、クリサート 著／日高敏隆、羽田節子 訳／岩波書店／2005

＊2 『開かれた社会とその敵　第1部：プラトンの呪文』『開かれた社会とその敵　第2部：予言の大潮─ヘーゲル、マルクスとその余波』カール・ポパー 著／内田詔夫、小河原誠 訳／未来社／1980

＊3 寛容のパラドックス
https://ja.wikipedia.org/wiki/寛容のパラドックス

＊4 『寛容は自らを守るために不寛容に対して不寛容になるべきか　渡辺一夫随筆集』渡辺一夫 著／三田産業／2019

＊5 Maurice Williamson's 'big gay rainbow' speech
https://www.youtube.com/watch?v=VRQXOxadyps

＊6 自立とは「依存先を増やすこと」｜全国大学生活協同組合連合会（全国大学生協連）
https://www.univcoop.or.jp/parents/kyosai/parents_guide01.

html

*7 自立は、依存先を増やすこと 希望は、絶望を分かち合うこと──東京都人権啓発センター
https://www.tokyo-jinken.or.jp/publication/tj_56_interview.html

*8 私たちがこれまで決して知ることのなかった「中動態の世界」(國分功一郎)──現代ビジネス 講談社
https://gendai.ismedia.jp/articles/-/51348

*9 『中動態の世界 意志と責任の考古学』國分功一郎 著/医学書院/2017

*10 『臨床心理学増刊 第9号──みんなの当事者研究』(臨床心理学増刊 第9号)/熊谷晋一郎 編/金剛出版/2017

*11 『未来をつくる言葉：わかりあえなさをつなぐために』ドミニク・チェン 著/新潮社/2020

*12 『関係からはじまる──社会構成主義がひらく人間観』ケネス・J・ガーゲン 著/鮫島輝美、東村知子 訳/ナカニシヤ出版/2020

*13 『安心社会から信頼社会へ──日本型システムの行方』山岸俊男 著/中央公論新社/1999

*14 『信頼──社会的な複雑性の縮減メカニズム』ニクラス・ルーマン 著/大庭健、正村俊之 訳/勁草書房/1990

*15 『なめらかな社会とその敵』鈴木健 著/勁草書房/2013

*16 『〈責任〉の生成──中動態と当事者研究』國分功一郎、熊谷晋一郎 著/新曜社/2020

*17 『感じる脳 情動と感情の脳科学 よみがえるスピノザ』アントニオ・R・ダマシオ 著/田中三彦 訳/ダイヤモンド社/2005

*18 『わたしたちのウェルビーイングをつくりあうために その思想、実践、技術』渡邊淳司、ドミニク・チェン 監修/BNN/2020

*19 『WE ARE LONELY, BUT NOT ALONE. ～現代の孤独と持続可能な経済圏としてのコミュニティ～』佐渡島庸平 著/幻冬舎/2018

*20 We-mode 研究の現状と可能性/佐藤 徳 著
https://doi.org/10.24602/sjpr.59.3_217

[エピローグ]

*1 『茶色の朝』フランク パヴロフ 著/藤本 一勇 訳/大月書店/2003

*2 『ケアするまちのデザイン：対話で探る超長寿時代のまちづくり』山崎亮 著/医学書院/2019

緒方 壽人（おがた ひさと）

ソフトウェア、ハードウェアを問わず、デザイン、エンジニアリング、アート、サイエンスまで幅広く領域横断的な活動を行うデザインエンジニア。東京大学工学部卒業後、国際情報科学芸術アカデミー（IAMAS）、LEADING EDGE DESIGN を経て、ディレクターとして Takram に参加。主なプロジェクトとして、「HAKUTO」月面探査ローバーの意匠コンセプト立案とスタイリング、NHK E テレ「ミミクリーズ」のアートディレクション、紙とデジタルメディアを融合させた ON THE FLY システムの開発、21_21 DESIGN SIGHT「アスリート展」展覧会ディレクターなど。2004年グッドデザイン賞、2005年ドイツ iF デザイン賞、2021年文化庁メディア芸術祭審査委員会推薦作品など受賞多数。2015年よりグッドデザイン賞審査員を務める。

コンヴィヴィアル・テクノロジー
── 人間とテクノロジーが共に生きる社会へ

2021年5月15日　初版第1刷発行
2023年8月15日　初版第3刷発行

著者：緒方壽人
発行人：上原哲郎
発行所：株式会社ビー・エヌ・エヌ
〒150-0022　東京都渋谷区恵比寿南一丁目20番6号
E-mail：info@bnn.co.jp　Fax：03-5725-1511　www.bnn.co.jp

印刷・製本：シナノ印刷株式会社
制作協力：ERATO 川原万有情報網プロジェクト／Takram
写真：Gottingham（カバー、p.208　p.222　p.236　p.254）
CG制作：カズ・ヨネダ、橋本健一
デザイン：岡崎智弘
編集：村田純一、宮本裕人